JAMES TISSOT

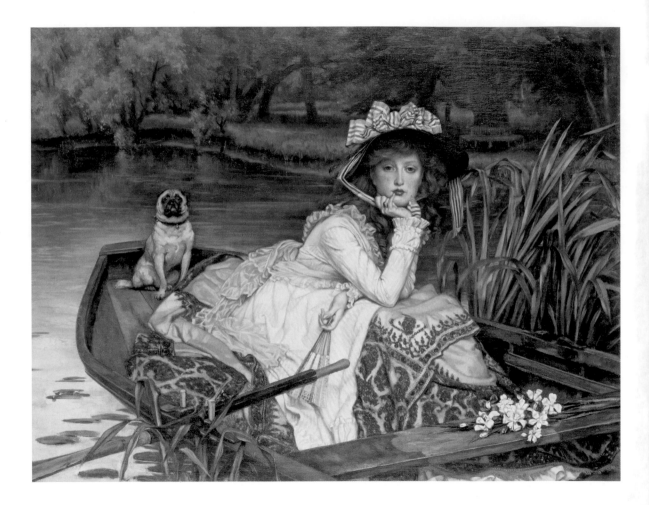

JAMES TISSOT

THIERRY GRILLET

ÉDITIONS
PLACE DES
VICTOIRES

P. 2 :

Young Lady in a Boat

Jeune femme en bateau

Eine junge Frau in einem Boot

Dama joven en un bote

Uma jovem num barco

Een jonge vrouw in een boot

1869/70, Oil on canvas/Huile sur toile,
48,3 × 63,5 cm, Private collection

KÖNEMANN

© 2020 koenemann.com GmbH
www.koenemann.com

ÉDITIONS
PLACE DES
VICTOIRES

© Éditions Place des Victoires
6, rue du Mail – 75002 Paris
www.victoires.com

ISBN: 978-2-8099-1763-5

Dépôt légal : 1er trimestre 2020

Concept, project management: koenemann.com GmbH
Text: Thierry Grillet
Translations into English, German, Spanish, Portuguese and Dutch by koenemann.com GmbH
Layout: Laetitia Perotin

Picture credits: Bridgeman images except pp. 12, 14, 15, 23, 24, 32, 33, 60, 63, 74-75, 76, 86, 87, 93, 98, 103 (l),
109, 110, 112, 115, 121, 127, 141, 184 : akg images gmbh and pp. 25, 82-83, 97, 99, 117, 129, 136-137 : artothek

Colour separation: Les Caméléons, Paris

ISBN: 978-3-7419-2503-0 (international)
Printed in China by Shyft Publishing / Hunan Tianwen Xinhua Printting Co., Ltd.

Contents Sommaire Inhalt Índice Indice Inhoud

À propos

Jacques-Joseph or James Tissot, lived a splendid life between Paris and London during the Belle Époque. He cannot be assigned to either the English or the French tradition. The first name James - which he adopted in 1859 - and his years in London (1871-1882) made him an artist between both worlds. The difficulty of categorizing Tissot is also reflected in his work. A continuity between his glamorous social portraits and the biblical illustrations - between the dandy and the businessman, the "ingenious merchant", as the painter John Singer Sargent called him - is difficult to establish.

Jacques-Joseph, dit James Tissot a vécu une vie brillante, à la Belle Époque, dans les deux capitales du xixᵉ siècle : Paris et Londres. Mal connu, est-il un peintre français ou anglais ? James, le prénom qu'il adopte en 1859 et ses années londoniennes (1871-1882) ont fait de lui un artiste voyageur, à cheval entre deux mondes. Cette difficulté à localiser le peintre affecte également son œuvre. Entre le peintre de la mondanité et l'illustrateur de la vie de Jésus-Christ et de l'Ancien Testament, quelle continuité ? Entre le dandy détaché et l'homme d'affaires, « un marchand de génie », selon le peintre anglais John Singer Sargent, quel fil tirer ?

Jacques-Joseph oder James Tissot, lebte während der Belle Époque ein glanzvolles Leben zwischen Paris und London. Er lässt sich weder der englischen noch der französischen Tradition zuordnen. Der Vorname James – den er im Jahr 1859 annimmt – und seine Jahre in London (1871–1882) machten ihn zu einem Künstler zwischen den Welten. Die Schwierigkeit Tissot zu verorten, spiegelt sich auch in seinem Werk wider. Eine Kontinuität lässt sich zwischen seinen mondänen Gesellschaftsporträts und den Bibelillustrationen – zwischen dem Dandy und dem Geschäftsmann, dem „genialen Kaufmann", wie ihn der Maler John Singer Sargent nannte – nur schwer feststellen.

Self-Portrait

Autoportrait

Selbstporträt

Autorretrato

Auto-retrato

Zelfportret

c. 1865, Oil on wood panel/Huile sur panneau de bois, 49,8 × 30,2 cm, Fine Arts Museums of San Francisco

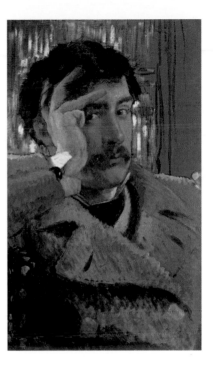

Jacques-Joseph o James Tissot vivió una vida espléndida entre París y Londres durante la Belle Époque. No puede ser asignado ni a la tradición inglesa ni a la francesa. El nombre de James (que adoptó en 1859) y sus años en Londres (1871-1882) lo convirtieron en un artista entre los mundos. La dificultad de ubicar a Tissot también se refleja en su obra. Es difícil establecer una continuidad entre sus glamurosos retratos sociales y las ilustraciones bíblicas; entre el dandy y el hombre de negocios, el «ingenioso mercader», como lo llamaba el pintor John Singer Sargent.

Jacques-Joseph ou James Tissot, viveu uma vida esplêndida entre Paris e Londres durante a Belle Époque. Ele não pode ser atribuído nem à tradição inglesa nem à tradição francesa. O primeiro nome James - que adotou em 1859 - e seus anos em Londres (1871-1882) fizeram dele um artista entre mundos. A dificuldade de localizar Tissot também se reflete em seu trabalho. É difícil estabelecer uma continuidade entre seus glamorosos retratos sociais e as ilustrações bíblicas - entre o Dandy e o empresário, o "engenhoso comerciante", como lhe chamava o pintor John Singer Sargent.

Jacques-Joseph of James Tissot, leidde tijdens de belle époque een schitterend leven tussen Parijs en Londen. Hij kan noch bij de Engelse, noch bij de Franse traditie worden ingedeeld. De voornaam James - die hij in 1859 aanneemt, - en zijn jaren in Londen (1871-1882) maakten van hem een kunstenaar tussen de werelden. De moeilijkheid om Tissot met een plaats te verbinden, weerspiegelt zich ook in zijn werk. Tussen zijn mondaine portretten uit het dagelijks leven en de Bijbelse illustraties, tussen de dandy en de zakenman, de "geniale koopman", zoals de schilder John Singer Sargent hem noemde, is moeilijk een continuïteit vast te stellen.

Youth and education

Jacques-Joseph Tissot, who came from a wealthy cloth merchant and modist family in Nantes, received a Catholic basic education from the Jesuits in Vannes. His father had planned a career as an architect for him, his mother supported him in his artistic ambitions. At the age of 20 he went to Paris, where he studied at the École des Beaux-Arts with two Ingres students: Louis Lamothe and Hippolyte Flandrin. He visited the Louvre to study the great works. Whether as a copy or pastiche, Tissot traced the paths

Jeunesse et formation

Jacques-Joseph Tissot, élevé dans une famille prospère de drapier et de modiste nantais, reçoit une solide éducation catholique chez les jésuites à Vannes. Son père l'aurait voulu architecte. Sa mère le soutient dans sa vocation artistique. À 20 ans, il s'installe à Paris pour suivre aux Beaux-Arts les cours de deux élèves d'Ingres – Louis Lamothe et Hippolyte Flandrin. Il s'inscrit au Louvre pour copier les chefs-d'œuvre – et y revient plusieurs années durant. Imiter, pasticher, faire en

Jugend und Ausbildung

Der aus einer wohlhabenden Tuchhändler- und Modistenfamilie in Nantes stammende Jacques-Joseph Tissot erhielt bei den Jesuiten in Vannes eine katholische Grundbildung. Sein Vater hatte für ihn eine Laufbahn als Architekt vorgesehen, seine Mutter unterstütze ihn bei seinen künstlerischen Ambitionen. Mit 20 Jahren geht er nach Paris, wo er an der École des Beaux-Arts bei zwei Ingres-Schülern lernt: Louis Lamothe und Hippolyte Flandrin. Er besucht den Louvre, um die großen

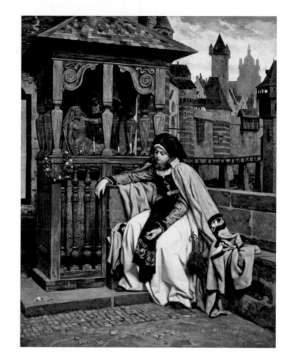

Marguerite on the Ramparts
Marguerite au rempart
Margarethe auf der Stadtmauer
Marguerite au rempart
Margarete na muralha da cidade
Marguerite op de stadsmuur

1861, Oil on canvas/Huile sur toile, 109,9 × 86,4 cm,
Private collection

Juventud y educación

Jacques-Joseph Tissot, que pertenecía a una rica familia de comerciantes de ropa y modistas de Nantes, recibió una educación básica católica de los jesuitas de Vannes. Su padre había planeado una carrera como arquitecto para él; su madre lo apoyó en sus ambiciones artísticas. A los 20 años se fue a París, donde estudió en la École des Beaux-Arts con dos alumnos de Ingres: Louis Lamothe e Hippolyte Flandrin. Visitó el Louvre para estudiar las grandes obras. Ya sea como copia

Juventude e educação

Jacques-Joseph Tissot, que vem de uma rica família modista comerciante de tecidos em Nantes, recebeu uma educação básica católica dos jesuítas em Vannes. Seu pai tinha planejado uma carreira como arquiteto para ele, sua mãe o apoiou em suas ambições artísticas. Aos 20 anos foi para Paris, onde estudou na École des Beaux-Arts com dois alunos Ingres: Louis Lamothe e Hippolyte Flandrin. Ele visitou o Louvre para estudar as grandes obras. Seja como cópia ou pastiche, Tissot

Jeugd en opleiding

Jacques-Joseph Tissot, afkomstig uit een welgestelde familie van lakenhandelaars en modisten in Nantes, genoot bij de Jezuïeten in Vannes een katholieke basisopleiding. Zijn vader had voor hem een carrière als architect gepland, zijn moeder ondersteunde hem bij zijn artistieke ambities. Op 20-jarige leeftijd gaat hij naar Parijs waar hij bij twee Ingres studenten aan de École des Beaux-Arts studeert: Louis Lamothe en Hippolyte Flandrin. Hij bezoekt het Louvre om de grote werken te

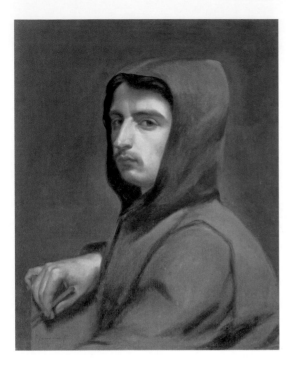

of the old and contemporary masters
with his loose brush-stroke. He learned
by copying. Among his role models was
Hendrik Leys, whose studio he visited. His
first cycle on the "Lost Son" recalls this
period through the meticulous depiction
of historical scenes - be it decor, clothing
or architecture. He lends an emotional
touch to the historical, as in his work
Faust and Marguerite in the Garden (1861).
Despite her obvious attachment to Faust,
Marguerite seems thoughtful and absent.
This absence was to characterize all the
women in his paintings. Tissot, who grew

sorte que sa main, souple, soit capable
de repasser par les traits où sont passés
les maîtres d'hier et ceux d'aujourd'hui :
Tissot apprend en imitant. Il admire le
peintre néo-flamand Henri Leys dont il
fréquente un temps l'atelier à Anvers.
La première série des « Fils prodigue »
en conserve le souvenir à travers le
goût méticuleux qu'il manifeste pour
la reconstitution historique – décors,
costumes, architectures. À l'Histoire,
il sait ajouter l'anecdote sentimentale,
comme dans *Faust et Marguerite au
jardin* (1861). Malgré le couple qu'elle

Werke zu studieren. Ob als Kopie oder
Pastiche – Tissot wandelt mit seinem
lockeren Strich auf den Pfaden der
alten und zeitgenössischen Meister.
Er lernt durch das Kopieren. Zu seinen
Vorbildern zählt Hendrik Leys, dessen
Atelier er besucht. Sein erster Zyklus über
den „Verlorenen Sohn" erinnert durch
die akribische Darstellung historischer
Szenen – sei es das Dekor, die Kleidung
oder die Architektur – an diese Zeit. Dem
Historischen verleiht er einen emotionalen
Anstrich, wie bei seinem Werk *Faust
und Margarethe im Garten* (1861). Trotz

During the Service (Martin Luther's Doubts)
Pendant l'Office (Les Doutes de Martin Luther)
Während der Messe (Martin Luthers Zweifel)
Durante el servicio religioso (Dudas de Martín Lutero)
Durante a feira (dúvidas de Martinho Lutero)
Tijdens de mis (Martin Luther's twijfel)
1860, Oil on wood panel/Huile sur panneau de bois,
88,3 × 68 cm, Private collection

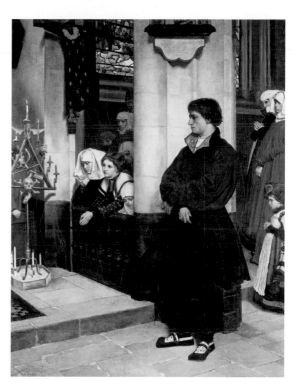

o como pastiche, Tissot recorre los senderos de los maestros antiguos y contemporáneos con un trazo suelto. Aprende copiando. Entre sus modelos a seguir se encuentra Hendrik Leys, cuyo estudio fue a visitar. Su primer ciclo sobre el «Hijo perdido» recuerda este período a través de la representación meticulosa de escenas históricas, ya sean decorativas, vestimentas o arquitectónicas. Da un toque emocional a lo histórico, como en su obra *Fausto y Margarita en el jardín* (1861). A pesar de su evidente apego a Fausto, Margarita

percorre os caminhos dos antigos e contemporâneos mestres com seu traço solto. Ele aprende copiando. Entre seus modelos está Hendrik Leys, cujo estúdio ele visita. O seu primeiro ciclo sobre o "Filho Perdido" recorda este período através da descrição meticulosa de cenas históricas - quer se trate de decoração, vestuário ou arquitectura. Ele dá um toque emocional ao histórico, como em sua obra *Fausto e Margarete no jardim* (1861). Apesar da sua óbvia ligação a Fausto, Margarete parece atenciosa e ausente. Esta ausência foi

bestuderen. Of als kopie of als een pastiche; met zijn losse penseelvoering bewandelt Tissot de paden van de oude en hedendaagse meesters. Hij leert door het kopiëren. Tot één van zijn voorbeelden behoort Hendrik Leys, wiens atelier hij bezoekt. Zijn eerste cyclus over de "Verloren zoon" herinnert door de uiterst nauwkeurige weergave van historische taferelen – of het nu het decor, de kleding of de architectuur is - aan deze periode. Hij bezorgt het historische een emotioneel tintje zoals in zijn werk *Faust en Marguerite in de tuin* (1861). Ondanks

up with the beginnings of photography, always believed in precise representation and detail. Nevertheless, he never confused exactness with truth. The artist, who was invited by the Impressionists to their group exhibition in 1874, knew perfectly well that truthfulness can also arise from imprecision.

forme avec Faust, l'homme en noir, Marguerite paraît pensive, ailleurs. De cette absence, les femmes des toiles de Tissot conserveront la pose. Peintre qui a grandi avec les débuts de la photographie, Tissot ne croit qu'à la précision et au détail. Malgré tout, il ne confond pas l'exactitude avec la vérité. Il sait bien, lui qui a été invité par les impressionnistes en 1874 à exposer avec eux, que la vérité peut aussi naître de l'imprécision.

der offensichtlichen Verbundenheit zu Faust wirkt Margarete nachdenklich und abwesend. Diese Abwesenheit sollte alle Frauen auf seinen Gemälden prägen. Tissot, der mit den Anfängen der Fotografie aufwuchs, glaubte immer an die präzise Darstellung und das Detail. Trotzdem verwechselt er nie die Exaktheit mit der Wahrheit. Der Künstler, der 1874 von den Impressionisten zu ihrer Gruppenausstellung eingeladen wurde, wusste genau, dass Wahrhaftigkeit auch aus der Ungenauigkeit entspringen kann.

**Faust and Marguerite
in the Garden**

**Faust et Marguerite
au jardin**

**Faust und Margarethe
im Garten**

**Fausto y Margarita
en el jardín**

**Fausto e Margarete
no jardim**

**Faust en Marguerite
in de tuin**

*1861, Oil on wood panel/
Huile sur panneau de bois,
63,5 × 88,9 cm,
Private collection*

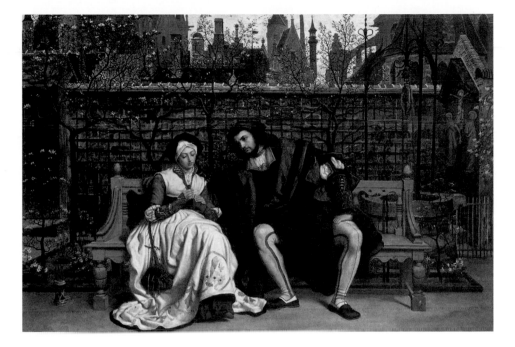

parece pensativa y ausente. A todas las mujeres de sus cuadros las representa con esta ausencia. Tissot, que creció con los inicios de la fotografía, siempre creyó en la representación precisa y en el detalle. Sin embargo, nunca confundió la exactitud con la verdad. El artista, que fue invitado por los impresionistas a su exposición colectiva de 1874, sabía perfectamente que la veracidad también puede surgir de la inexactitud.

para caracterizar todas as mulheres em suas pinturas. Tissot, que cresceu com o início da fotografia, sempre acreditou na representação precisa e no detalhe. No entanto, ele nunca confunde exatidão com verdade. O artista, que foi convidado pelos impressionistas para sua exposição coletiva em 1874, sabia perfeitamente que a veracidade também pode surgir da imprecisão.

zijn duidelijke verbondenheid met Faust, oogt Marguerite in gedachten verzonken en afwezig. Deze afwezigheid zou alle vrouwen in zijn schilderijen karakteriseren. Tissot, die opgroeide met de aanvang van de fotografie, geloofde altijd in de precieze weergave en het detail. Toch verwisselt hij nooit de nauwkeurigheid met de waarheid. De kunstenaar, die in 1874 door de impressionisten werd uitgenodigd voor hun groepstentoonstelling, wist heel goed dat waarheidsgetrouwheid ook uit onnauwkeurigheid kan voortkomen.

Departure of the Prodigal Son

Le Départ de l'enfant prodigue

Der Abschied des verlorenen Sohnes

La partida del hijo pródigo

A despedida do filho pródigo

Het afscheid van de verloren zoon

*1863, Oil on canvas/Huile sur toile, 107 × 226 cm,
Petit Palais, Paris*

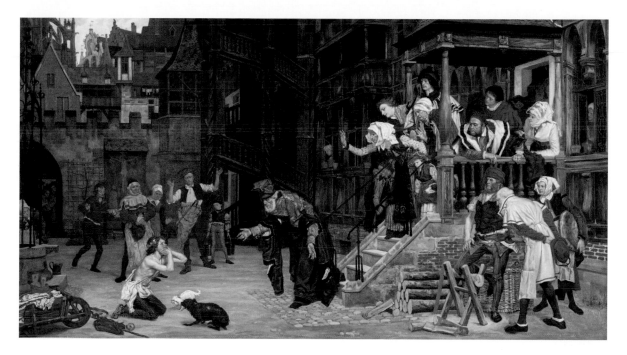

Return of the Prodigal Son
Le Retour de l'enfant prodigue
Die Rückkehr des verlorenen Sohnes
El regreso del hijo pródigo
O Retorno do Filho Pródigo
De terugkeer van de verloren zoon

*1862, Oil on canvas/Huile sur toile, 115 × 206 cm,
Petit Palais, Paris*

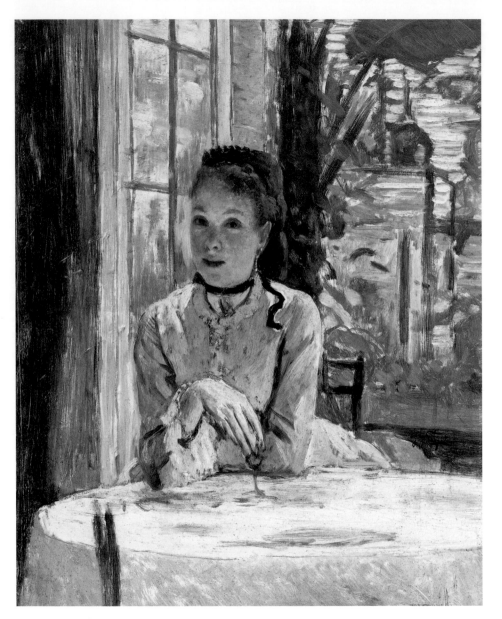

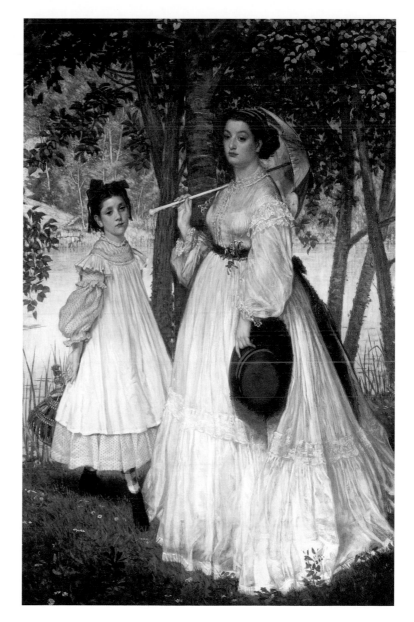

The Two Sisters

Les Deux Sœurs

Die zwei Schwestern

Las dos hermanas

As duas irmãs

De twee zusters

1863, Oil on canvas/Huile sur toile, 210 × 135,5 cm,
Musée d'Orsay, Paris

17

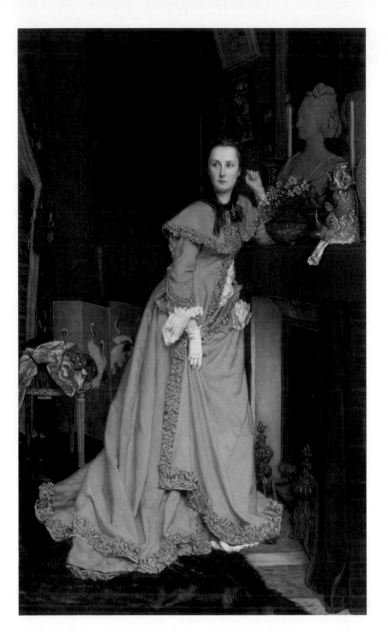

Portrait of the Marquise de Miramon
Portrait de la Marquise de Miramon
Porträt der Marquise von Miramon
Retrato de la marquesa de Miramon
Retrato da Marquesa de Miramon
Portret van de markiezin van Miramon

1866, Oil on canvas/Huile sur toile, 128,3 × 77,2 cm,
The J. Paul Getty Museum, Los Angeles

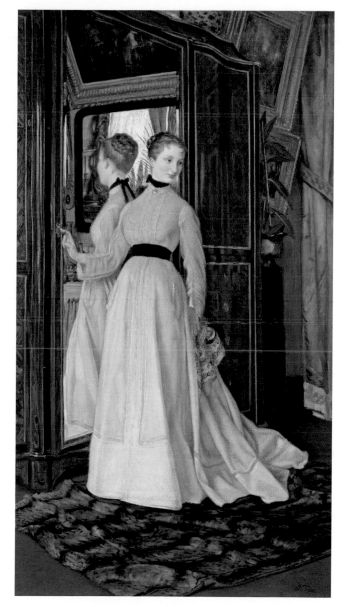

The Wardrobe
L'Armoire
Der Schrank
El guardarropa
O guarda-roupa
De garderobe

1867, Oil on canvas/Huile sur toile, 114,9 × 64,8 cm,
Private collection

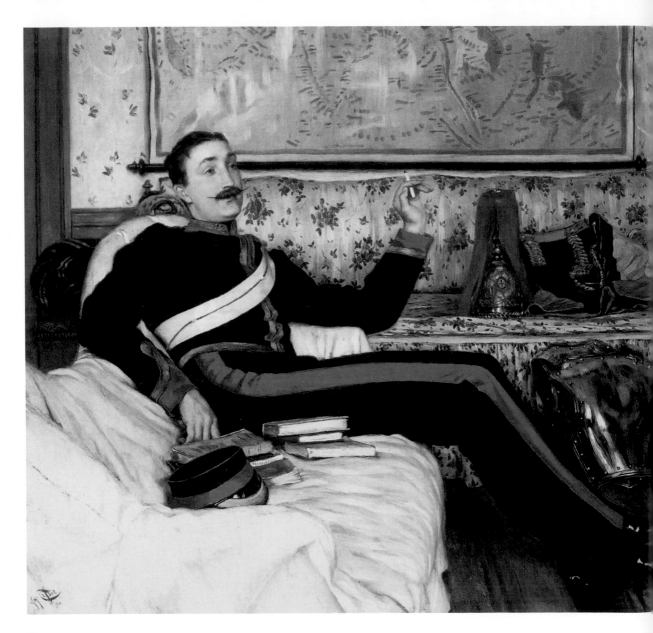

Colonel Frederick Gustavus Burnaby
Colonel Frederick Gustavus Burnaby
Colonel Frederick Gustavus Burnaby
Coronel Frederick Gustavus Burnaby
Coronel Frederick Gustavus Burnaby
Kolonel Frederick Gustavus Burnaby

1870, Oil on wood panel/Huile sur panneau de bois, 50 × 61 cm, National Portrait Gallery, London

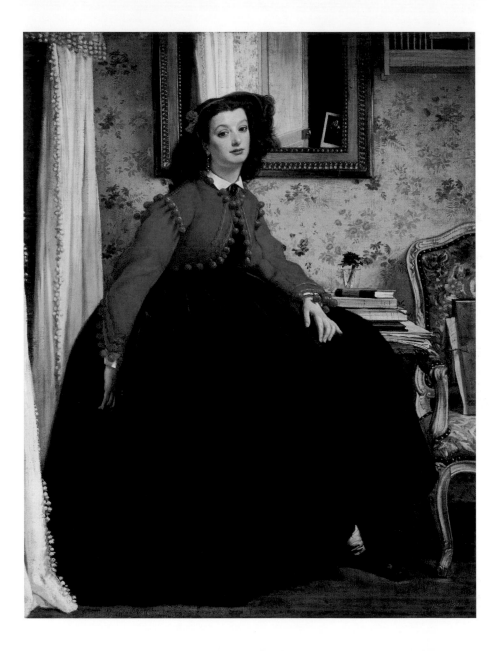

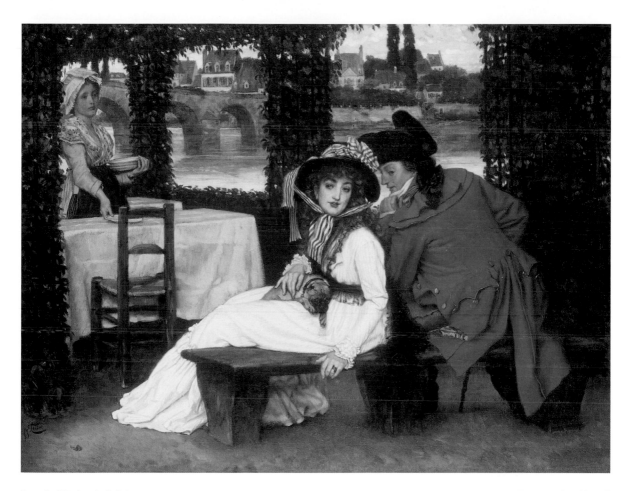

Portrait of Mademoiselle L. L.

Portrait de M^{lle} L.L.

Porträt von Mademoiselle L. L.

Retrato de la Srta. L. L.

Retrato de Mademoiselle L. L.

Portret van Mademoiselle L.L.

1864, Oil on canvas/Huile sur toile, 123,5 × 99 cm,
Musée d'Orsay, Paris

Tryst at a Riverside Café

Rendez-vous dans un café au bord de l'eau

Stelldichein in einer Gaststätte am Fluss

Cita en un café al borde del agua

Encontro em um restaurante à beira rio

Rendez-vous in een café aan de oever van de rivier

c. 1869, Oil on canvas/Huile sur toile, 40,6 × 53,3 cm, Private collection

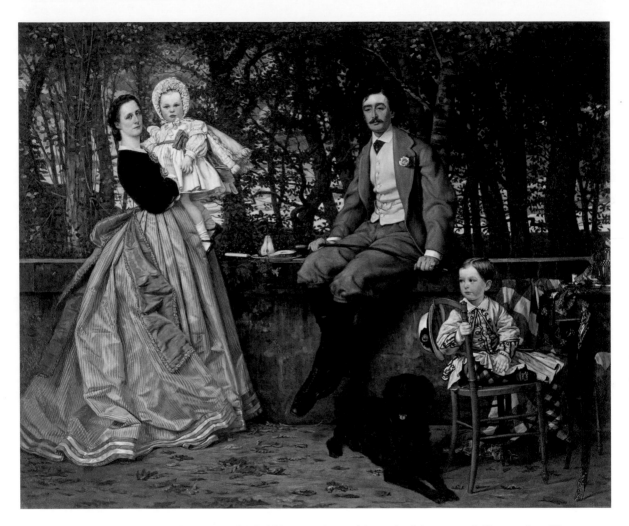

Portrait of the Marquis and the Marquise de Miramon and their children

Portrait du marquis et de la marquise de Miramon et de leurs enfants

Porträt des Marquis und der Marquise von Miramon und ihrer Kinder

1865, Oil on canvas/Huile sur toile, 177 × 217 cm, Musée d'Orsay, Paris

Retrato del marqués y de la marquesa de Miramon y de sus hijos

Retrato do Marquês e da Marquesa de Miramon e seus filhos

Portretten van de markies en de markies van Miramon en hun kinderen

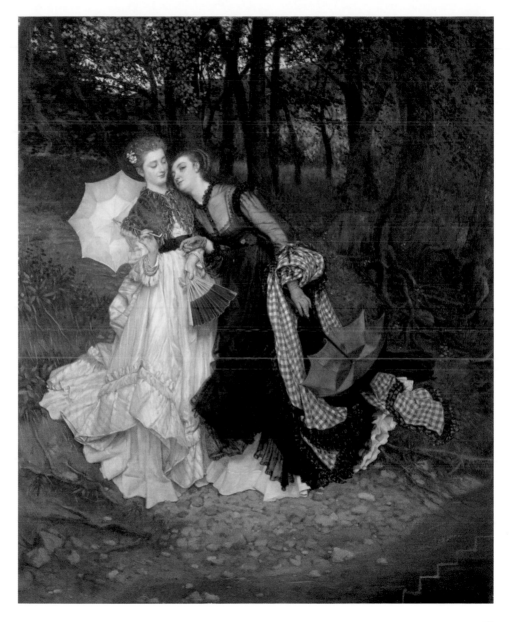

The Secret
La Confidence
Ein Geheimnis
La confidencia
Um segredo
Een geheim

1866/67, Oil on canvas/
Huile sur toile,
Private collection

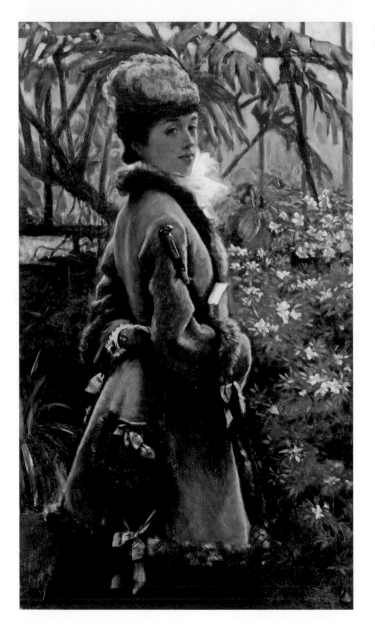

In the Greenhouse
Dans la serre
Im Gewächshaus
En el invernadero
Na estufa
In de kas

c. 1867-69, Oil on canvas/Huile sur toile, 71,1 × 40,6 cm,
Private collection

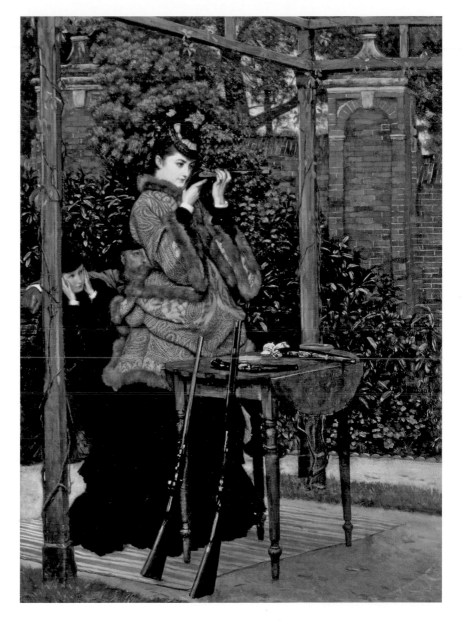

At the Rifle Range
Au champ de tir
Der Schießplatz
El campo de tiro
O campo de tiro
De schietbaan

1869, Oil on canvas/Huile sur toile,
67,3 × 46,4 cm, Wimpole Hall, Arrington

The Widow

Une veuve

Eine Witwe

Una viuda

Uma viúva

Een weduwe

1868, Oil on canvas/Huile sur toile, 68,6 × 49,5 cm, Private collection

A Luncheon
Un déjeuner
Ein Mittagessen
Almuerzo
Almoço
Een lunch

*c. 1868, Oil on canvas/
Huile sur toile,
55,9 × 41,9 cm,
Private collection*

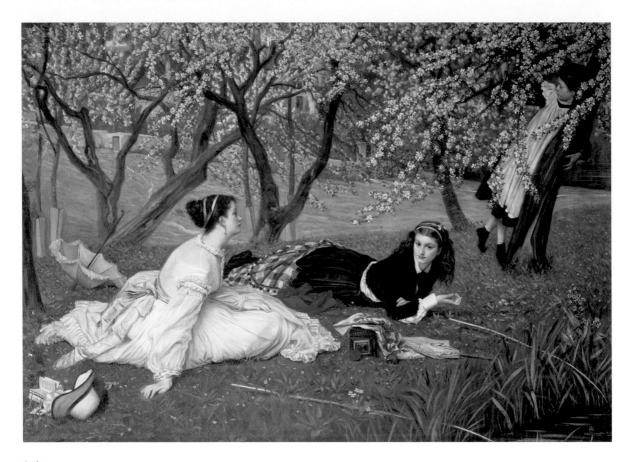

Spring

Le Printemps

Frühling

Primavera

Primavera

Voorjaar

1865, Oil on canvas/Huile sur toile,
91,4 × 127 cm, Private collection

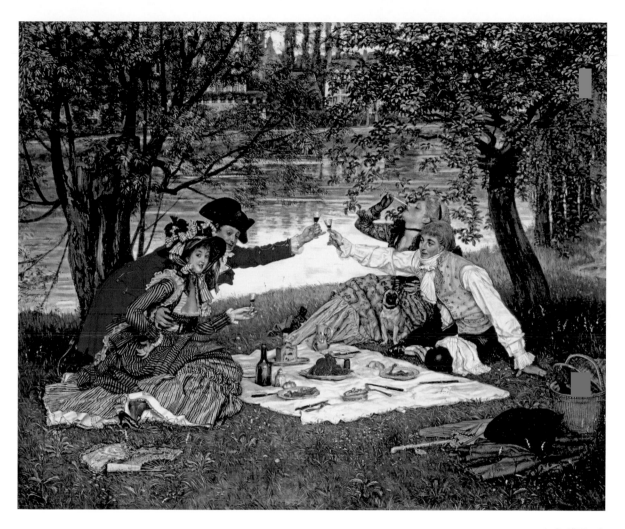

La Partie Carrée

1870, Oil on canvas/Huile sur toile, 114,3 × 142,2 cm,
National Gallery of Canada, Ottawa

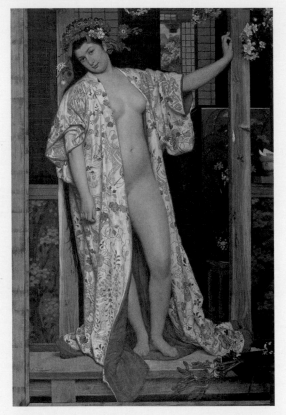

Japonism

Japan came into fashion in Europe in the 1860s.
James Tissot was one of the first collectors of
woodcuts and objects. Like Monet, Whistler or the
Goncourt brothers, he turned to exoticism. As a
recognized artist, he had the means to acquire
numerous objects, especially magnificent robes.
In 1867, a Japanese pavilion was represented for
the first time at the World Exhibition in Paris. In
the same year, Tissot set up a Japanese salon in
his town house on Avenue de l'Impératrice (now
Avenue Foch). There, between March and autumn
1868, he regularly received the young prince
Tokugawa Akitake to give him drawing lessons.

Le japonisme

À partir de 1860, le Japon est à la mode en Europe.
James Tissot est un des premiers à collectionner
estampes et objets divers, satisfaisant ainsi avec
d'autres artistes – Monet, Whistler, les frères
Goncourt et bien d'autres – un goût certain pour
l'exotisme. Tissot, peintre déjà reconnu, dispose
de moyens conséquents pour faire l'acquisition
de nombreuses pièces – notamment des
costumes d'apparat. En 1867 à Paris, l'Exposition
universelle accueille pour la première fois
un pavillon du pays du Soleil-Levant et Tissot
aménage un salon japonais dans son hôtel
particulier de l'avenue de l'Impératrice. Entre

Der Japonismus

In den 1860er-Jahren kommt Japan in Europa
in Mode. James Tissot gehört zu den ersten
Sammlern von Holzschnitten und Objekten.
Wie Monet, Whistler oder die Gebrüder Goncourt
wendet er sich dem Exotismus zu. Als bereits
anerkannter Künstler verfügt er über die Mittel,
zahlreiche Objekte zu erwerben – vor allem
prunkvolle Gewänder. Im Jahr 1867 ist auf der
Weltausstellung in Paris zum ersten Mal ein
japanischer Pavillon vertreten. Im selben Jahr
richtet Tissot in seinem Stadthaus in der Avenue
de l'Impératrice (der heutigen Avenue Foch) einen
japanischen Salon ein.

Young Women Looking at Japanese Objects
Jeunes femmes regardant des objets japonais
Junge Frauen beim Betrachten japanischer Gegenstände
Mujeres jóvenes mirando los objetos japoneses
Jovens mulheres apreciando objetos japoneses
Jonge vrouwen die Japanse voorwerpen bekijken

1869, Oil on canvas/Huile sur toile, 70,5 × 50,2 cm,
Cincinnati Art Museum, Cincinnati

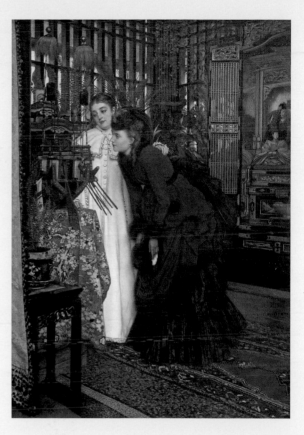

Japonismo

Japón se puso de moda en Europa en la década de 1860. James Tissot fue uno de los primeros coleccionistas de xilografías y objetos. Como Monet, Whistler o los hermanos Goncourt, se volvió al exotismo. Como artista reconocido, tenía los medios para adquirir numerosos objetos, en especial magníficas túnicas. En 1867, se representó por primera vez un pabellón japonés en la Exposición Universal de París. Ese mismo año, Tissot instaló un salón japonés en su casa de la Avenida de l'Impératrice (la actual Avenue Foch). Allí, entre marzo y otoño de 1868, recibió regularmente al joven príncipe Tokugawa Akitake

O Japonismo

O Japão entrou na moda na Europa na década de 1860. James Tissot foi um dos primeiros colecionadores de xilogravuras e objetos. Como Monet, Whistler ou os irmãos Goncourt, ele virou-se para o exotismo. Como um artista reconhecido, ele tinha os meios para adquirir inúmeros objetos, especialmente vestes magníficas. Em 1867, um pavilhão japonês foi representado pela primeira vez na Exposição Mundial de Paris. No mesmo ano, Tissot montou um salão japonês em sua casa na Avenue de l'Impératrice (agora Avenue Foch). Aí, entre Março e Outono de 1868, recebeu regularmente o jovem

Het japonisme

In de jaren 1860 komt Japan in Europa in de mode. James Tissot is één van de eerste verzamelaars van houtsneden en objecten. Net als Monet, Whistler of de gebroeders Goncourt, richt hij zich op het exotisme. Als inmiddels erkend kunstenaar beschikt hij over de middelen om tal van objecten te verwerven, vooral prachtige gewaden. In 1867 is op de wereldtentoonstelling in Parijs voor het eerst een Japans paviljoen vertegenwoordigd. In hetzelfde jaar richt Tissot zijn herenhuis aan de Avenue de l'Impératrice (nu Avenue Foch) met een Japanse salon in. Daar ontvangt hij tussen maart en de herfst van 1868 regelmatig de jonge

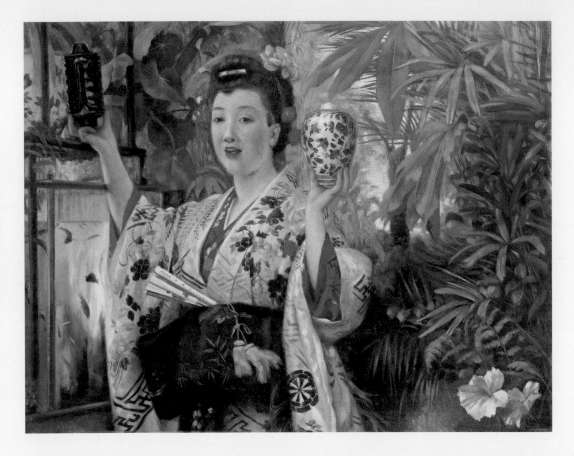

Tissots enthusiasm for Japan did not remain without consequences for his work. Numerous influences shaped his work and inspired him to create several series. The painting *Young Ladies Looking at Japanese Objects* (1869) reflects perfectly his interest in the art objects of the distant country. In his grotesque masterpiece *Japanese Woman at her Bath* (1864), he mixes exotic kitsch with a pinch of eroticism. Here Japan is no longer a curiosity, but a structuring element of composition.

le mois de mars et l'automne 1868, il y reçoit régulièrement le jeune prince Tokugawa Akitake pour des cours de dessin. Cette passion pour l'art japonais n'est pas sans conséquence. Le Japon infuse dans l'œuvre de Tissot et lui inspire quelques « japonaiseries ». Comme ces *Jeunes femmes regardant des objets japonais* (1869), qui met littéralement en scène cette curiosité naïve pour l'art et les objets du pays lointain. Avec la *Japonaise au bain* (1864), étrange chef-d'œuvre mêlant exotisme kitsch et érotisme, le Japon n'est pas une curiosité, mais un élément structurant de la composition.

Dort empfängt er zwischen März und dem Herbst 1868 regelmäßig den jungen Prinzen Tokugawa Akitake, um ihm Zeichenunterricht zu geben. Tissots Japan-Begeisterung bleibt nicht ohne Konsequenzen für sein Werk. Zahlreiche Einflüsse prägen sein Schaffen und inspirieren ihn zu einigen Serien. Das Gemälde *Junge Frauen beim Betrachten japanischer Gegenstände* (1869) spiegelt geradezu das Interesse an den Kunstobjekten des fernen Landes. In seinem grotesken Meisterwerk *Japanerin im Bad* (1864) mischt er exotischen Kitsch mit einer Prise Erotik. Hier ist Japan nicht länger eine Kuriosität, sondern ein strukturierendes Element der Komposition.

Young Ladies Looking at Japanese Objects
Jeunes femmes regardant des objets japonais
Junge Frauen beim Betrachten japanischer Gegenstände
Mujeres jóvenes mirando los objetos japoneses
Jovens mulheres apreciando objetos japoneses
Jonge vrouwen die naar Japanse voorwerpen kijken

c. 1869, Oil on canvas/Huile sur toile, 62 × 47,5 cm, Private collection

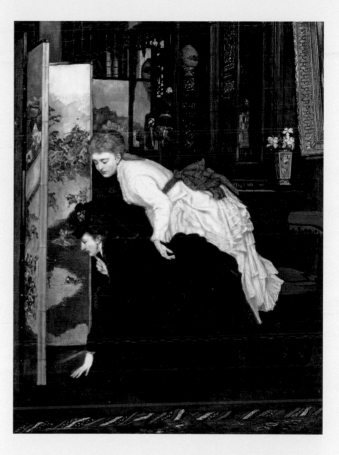

The Japanese Vase
Le Vase japonais
Die japanische Vase
El Jarrón Japonés
O vaso japonês
De Japanse vaas

c. 1870, Oil on canvas/Huile sur toile, 61 × 89 cm, Private collection

para darle clases de dibujo. El entusiasmo de Tissot por Japón también se plasmó en su obra. Numerosas influencias dieron forma a su trabajo y lo inspiraron a crear varias series. La pintura *Mujeres jóvenes mirando los objetos japoneses* (1869) casi refleja su interés por los objetos de arte de un país lejano. En su grotesca obra maestra *Japonesa en el baño* (1864), mezcla la cursilería exótica con una pizca de erotismo. Aquí Japón ya no es una curiosidad, sino un elemento que da estructura a la composición.

príncipe Tokugawa Akitake para lhe dar lições de desenho. O entusiasmo de Tissots pelo Japão não ficou sem consequências para o seu trabalho. Inúmeras influências moldaram o seu trabalho e inspiraram-no a criar várias séries. A pintura *Jovens mulheres apreciando objetos japoneses* (1869) quase reflete seu interesse nos objetos de arte do país distante. Em sua grotesca obra-prima *Japonesa na casa de banho* (1864), ele mistura brega exótico com uma pitada de erotismo. Aqui o Japão já não é uma curiosidade, mas um elemento estruturante da composição.

prins Tokugawa Akitake om hem tekenlessen te geven. Tissots enthousiasme voor Japan blijft niet zonder gevolgen voor zijn werk. Talrijke invloeden karakteriseren zijn werk en inspireren hem tot enkele series. Het schilderij *Jonge vrouwen die Japanse voorwerpen bekijken* (1869) weerspiegelt als het ware zijn belangstelling voor de kunstvoorwerpen uit het verre land. In zijn groteske meesterwerk *Japanse vrouw bij het bad* (1864) mengt hij exotische kitsch met een vleugje erotiek. Japan is hier niet langer een curiositeit, maar een structureel element van de compositie.

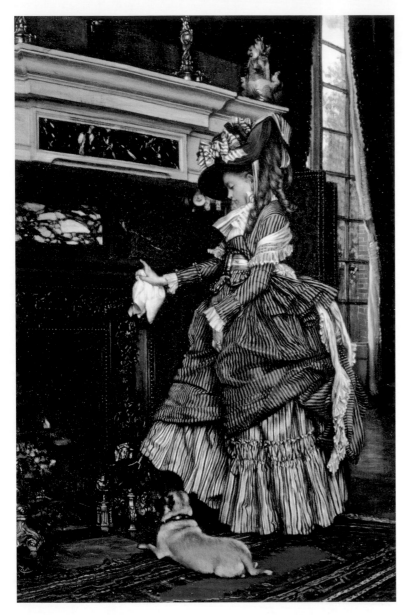

The Fireplace
La Cheminée
Der Kamin
La chimenea
A lareira
De open haard

*1869, Oil on canvas/Huile sur toile, 51 × 34,2 cm,
Private collection*

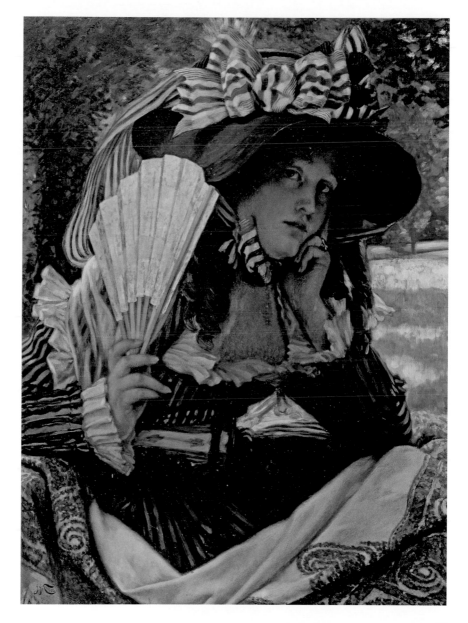

Girl with a Fan
Jeune femme à l'éventail
Junge Frau mit Fächer
Muchacha con abanico
Uma Jovem com um leque
Jonge vrouw met waaier

c. 1870/71, Oil on panel/Huile sur
panneau, 78,7 × 58,4 cm,
Private collection

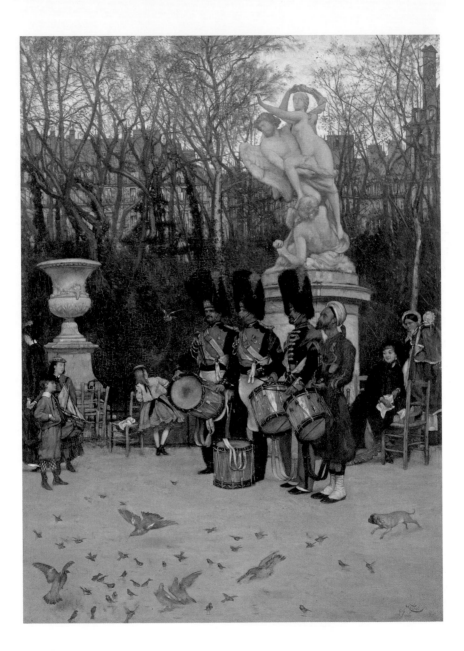

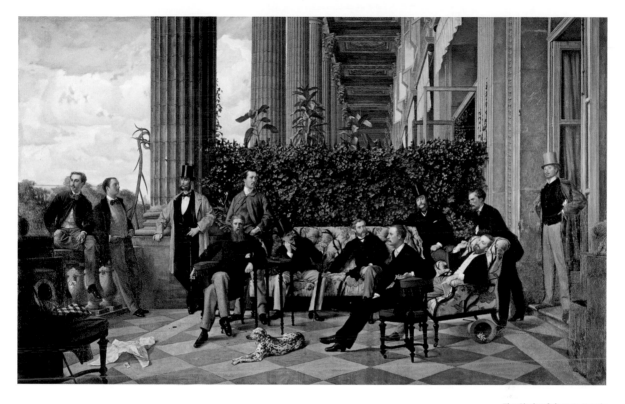

The Circle of the Rue Royale
Le Cercle de la rue Royale
Der Cercle de la rue Royale
El círculo de la Rue Royale
O Circulo da Rua Real
De kring van Rue Royale

1866-68, Oil on canvas/Huile sur toile, 175 × 281 cm,
Musée d'Orsay, Paris

Beating The Retreat in the Tuileries Gardens
La Retraite dans le jardin des Tuileries
Der Rückmarsch aus dem Jardin des Tuileries
La marcha de regreso en las Tuileries
A marcha de volta do Jardin des Tuileries
De terugtocht uit de Jardin des Tuileries

1867, Oil on panel/Huile sur panneau, Private collection

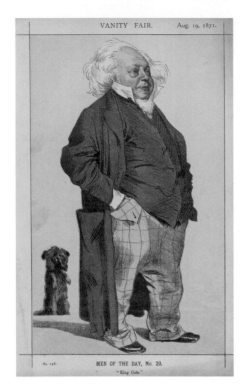

No. 148. MEN OF THE DAY, No. 29.
"King Cole."

Henry Cole

1871, Color lithography/Lithographie en couleurs,
Private collection

Cartoonist for *Vanity Fair*

In 1869 Tissot began working for *Vanity Fair* magazine, run by his friend Thomas Gibson Bowles. Founded in 1867 and with a title taken from William Makepeace Thackeray's novel of the same name, the magazine was one of the most important satirical publications in Victorian England alongside *Fun* and *Punch*. On eight to ten pages, the quarterly dealt with political and social events as well as art and entertainment. However, Bowles was forced to take up new ideas due to the great pressure of competition. From January 1869, the magazine appeared with a page dedicated to a full-size caricature.

Les caricatures de *Vanity Fair*

C'est en 1869 que James Tissot commence à collaborer avec le journal satirique *Vanity Fair,* dirigé par son ami Thomas Gibson Bowles. *Vanity Fair,* fondé en 1868, dont le titre est emprunté au roman éponyme de William Makepeace Thackeray, est avec *Fun* et *Punch,* l'un des organes majeurs de la presse satirique de l'Angleterre victorienne. La publication, d'abord sans caricature, de beau format in-quarto, avec ses huit à dix pages, chronique les événements politiques et mondains, les arts et les spectacles. Mais dans un environnement très concurrentiel, Bowles doit trouver

Karikaturenzeichner für die *Vanity Fair*

Im Jahr 1869 beginnt Tissot für die Zeitschrift *Vanity Fair* zu arbeiten, die von seinem Freund Thomas Gibson Bowles geleitet wird. Das 1867 gegründete Magazin, dessen Titel dem gleichnamigen Roman von William Makepeace Thackeray entliehen ist, ist neben *Fun* und *Punch* eine der wichtigsten satirischen Publikation im viktorianischen England. Auf acht bis zehn Seiten befasst sich das Heft im Quartformat mit politischen und gesellschaftlichen Ereignissen sowie mit der Kunst und der Unterhaltung. Durch den großen Konkurrenzdruck ist Bowles jedoch gezwungen neue Ideen

Victor Emanuel II, King of Italy
Victor Emmanuel II, roi d'Italie
Viktor Emanuel II., König von Italien
Víctor Manuel II de Italia
Victor Emanuel II, Rei da Itália
Victor Emanuel II, koning van Italië

*1870, Color lithography/Lithographie en couleurs,
35,9 × 24,2 cm, Private collection*

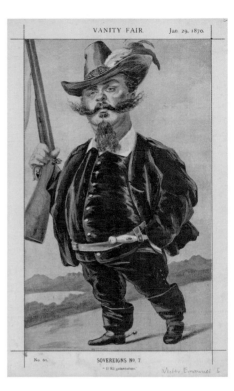

Caricaturista para *Vanity Fair*

En 1869 Tissot comenzó a trabajar para la revista *Vanity Fair,* dirigida por su amigo Thomas Gibson Bowles. Fundada en 1867 y tomada de la novela homónima de William Makepeace Thackeray, la revista es una de las publicaciones satíricas más importantes de la Inglaterra victoriana, junto con *Fun* y *Punch*. Esta revista con formato de cuartilla que constaba de entre ocho y diez páginas trataba eventos políticos y sociales, así como el arte y el entretenimiento. Sin embargo, Bowles se vio obligado a adoptar nuevas ideas debido a la gran presión de la competencia. A partir de enero de 1869, la

Cartunista da *Vanity Fair*

Em 1869 Tissot começou a trabalhar para a revista *Vanity Fair,* dirigida por seu amigo Thomas Gibson Bowles. Fundada em 1867 e emprestada do romance homônimo de William Makepeace Thackeray, a revista é uma das mais importantes publicações satíricas da Inglaterra vitoriana ao lado de *Fun* e *Punch*. Em oito a dez páginas, o trimestral trata de eventos políticos e sociais, bem como de arte e entretenimento. No entanto, o Bowles é obrigado a aceitar novas ideias devido à grande pressão da concorrência. A partir de janeiro de 1869, a revista apareceu com uma página dedicada a uma caricatura em

Striptekenaar voor de *Vanity Fair*

In 1869 begint Tissot te werken voor het tijdschrift *Vanity Fair,* dat door zijn vriend Thomas Gibson Bowles wordt gerund. Het in 1867 opgerichte magazine, dat zijn titel ontleende aan de gelijknamige roman van William Makepeace Thackeray, is naast *Fun* en *Punch* één van de belangrijkste satirische publicaties in het Victoriaanse Engeland. Op acht tot tien pagina's behandelt het blad in quarto formaat politieke en maatschappelijke gebeurtenissen alsook kunst en entertainment. Door de hoge concurrentiedruk wordt Bowles echter gedwongen met nieuwe ideeën

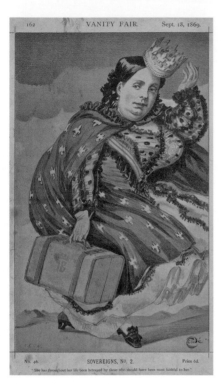

No. 46. SOVEREIGNS, No. 2. Price 6d.

"She has throughout her life been betrayed by those who should have been most faithful to her."

Isabella II, Queen of Spain

Isabelle II, reine d'Espagne

Isabella II., Königin von Spanien

Isabel II de España

Isabel II, Rainha de Espanha

Isabella II, koningin van Spanje

1869, Color lithography/Lithographie en couleurs, 35,9 × 24,2 cm, Private collection

It started with British Prime Minister Benjamin Disraeli, who was caricatured in chalk by the Neapolitan Carlo Pellegrini, one of the European artists in exile in England. From Tissot, Bowles commissioned caricatures of European "rulers" - including Victor Emanuel II and Isabella II - which Tissot executed under the pseudonym "Coïdé". The artist's talent for drawing, his sharp eye and his knowledge of social codes created true masterpieces. Not least because of his interest in etching and printmaking, the execution of which he supervised to the end. With his many years of work for *Vanity Fair* (which ended in 1877 when

des idées nouvelles. Début janvier 1869, il introduit dans le journal une pleine page tout entière vouée à la publication d'une unique caricature. C'est le premier ministre Benjamin Disraeli qui fait ainsi, le premier, les frais du crayon du Napolitain Carlo Pellegrini, un de ces artistes européens réfugiés en Angleterre. Bowles commande alors à Tissot, sous le pseudonyme de « Coïdé », des caricatures de « souverains » européens – parmi lesquelles celles de Victor-Emmanuel II de Savoie ou d'Isabelle II d'Espagne. Le talent de dessinateur de Tissot, sa pénétration, sa connaissance des codes mondains font merveille. Tout comme son goût pour le

aufzugreifen. Ab Januar 1869 erscheint die Zeitschrift mit einer Seite, die einer formatfüllenden Karikatur gewidmet ist. Den Anfang macht der britische Premierminister Benjamin Disraeli, der in Kreide von dem Neapolitaner Carlo Pellegrini karikiert wird, einem der europäischen Exilkünstler in England. Bei Tissot gibt Bowles Karikaturen europäischer „Herrscher" in Auftrag – darunter Viktor Emanuel II. und Isabella II. – die Tissot unter dem Pseudonym „Coïdé" ausführt. Das zeichnerische Talent des Künstlers, sein scharfer Blick und sein Wissen über die gesellschaftlichen Codes schaffen wahre Meisterwerke. Nicht

Alexander II, Emperor of Russia
Alexandre II, tsar de Russie
Alexander II., Zar von Russland
Alejandro II de Rusia
Alexandre II, czar da Rússia
Alexander II, tsaar van Rusland

1869, Color lithography/Lithographie en couleurs,
35,9 × 24,2 cm, Private collection

revista apareció con una página dedicada a una caricatura de tamaño completo. Comenzó con el Primer Ministro británico Benjamin Disraeli, que fue caricaturizado en tiza por el napolitano Carlo Pellegrini, uno de los artistas europeos en el exilio en Inglaterra. Bowles encargó a Tissot caricaturas de «soberanos» europeos (incluidos Viktor Emanuel II e Isabel II) a los que Tissot caricaturó bajo el seudónimo «Coïdé». Gracias al talento del artista para dibujar, a su agudeza visual y a su conocimiento de los códigos sociales, creó verdaderas obras maestras. Sobre todo por su interés en el aguafuerte y el grabado, cuya ejecución supervisó

tamanho real. Começou com o primeiro-ministro britânico Benjamin Disraeli, que foi caricaturado em giz pelo napolitano Carlo Pellegrini, um dos artistas europeus exilados na Inglaterra. Na Tissot, a Bowles encomendou caricaturas de "governantes" europeus - incluindo Viktor Emanuel II e Isabella II - que a Tissot executou sob o pseudónimo de "Coïdé". O talento do artista para o desenho, seu olho aguçado e seu conhecimento dos códigos sociais criam verdadeiras obras-primas. Não menos por causa de seu interesse em gravura e gravura, cuja execução ele supervisiona até o final. Com seus muitos anos de trabalho na *Vanity Fair*

te komen. Vanaf januari 1869 verschijnt het tijdschrift met een bladzijde die aan een paginavullende karikatuur is gewijd. De Britse premier Benjamin Disraeli bijt het spits af. Hij wordt met krijt gekarikaturiseerd door de Napolitaan Carlo Pellegrini, één van de Europese kunstenaars in ballingschap in Engeland. Bowles bestelt bij Tissot karikaturen van Europese "heersers" - waaronder Victor Emanuel II en Isabella II - die Tissot onder het pseudoniem "Coïdé" uitvoert. Het tekentalent van de kunstenaar, zijn scherpe blik en zijn kennis van maatschappelijke codes creëren ware meesterwerken. Niet in de laatste plaats

No. 90. MEN OF THE DAY, No. 11.

Frederick III, Emperor of Germany and King of Prussia

Frédéric III, empereur d'Allemagne et roi de Prusse

Friedrich III., Deutscher Kaiser und König von Preußen

William Frederick Louis, Rey de Prusia y emperador de Alemania

Frederico III, Imperador Alemão e Rei da Prússia

Frederik III, Duitse keizer en koning van Pruisen

1870, Color lithography/Lithographie en couleurs,
35,9 × 24,2 cm, Private collection

the artist vacated his place for his fellow countryman Théobald Chartran), Tissot contributed to capturing the high society of the Victorian age in a total of 2,300 caricatures. In contrast to Pellegrini, whose caricatures are more biting, Tissot's subtle works increasingly resembled portraits. His drawings fit seamlessly into the temporal context of his paintings, with which he captured the sophisticated British life of the Victorian age.

travail de reproduction et de gravure qu'il suit et contrôle. Tissot, à travers le long épisode de *Vanity Fair* (qui prend fin en 1877, l'artiste laissant sa place à un autre Français, Théobald Chartran), participe ainsi à cette grande entreprise de figuration (au total 2 300 caricatures) de la haute société victorienne. À la différence de Pellegrini, dont les caricatures sont graphiquement plus mordantes, l'art subtil de Tissot le conduit davantage vers le portrait. Ses dessins s'inscrivent de fait en continuité avec la chronique en images de la vie mondaine britannique victorienne qu'il tient dans ses toiles.

zuletzt wegen seines Interesses an der Radierung und der Druckgrafik, deren Ausführung er bis zum Ende überwacht. Mit seiner langjährigen Arbeit für die *Vanity Fair* (die 1877 endet, als der Künstler seinen Platz für den Landsmann Théobald Chartran räumt) trägt Tissot dazu bei, die High Society des viktorianischen Zeitalters in insgesamt 2.300 Karikaturen festzuhalten. Im Gegensatz zu Pellegrini, dessen Karikaturen zeichnerisch bissiger sind, ähneln Tissots subtile Werke zunehmend Porträts. Seine Zeichnungen fügen sich nahtlos in den zeitlichen Kontext seiner Gemälde ein, mit denen er das mondäne britische Leben im viktorianischen Zeitalter festhält.

VANITY FAIR. Nov. 16, 1872.

STATESMEN, NO. 129.
"Mr. Speaker."

hasta el final. Con sus numerosos años de trabajo para *Vanity Fair* (que terminó en 1877 cuando el artista dejó su puesto a su compatriota Théobald Chartran), Tissot contribuyó a capturar la alta sociedad de la época victoriana en un total de 2300 caricaturas. A diferencia de Pellegrini, cuyas caricaturas son más mordaces, las sutiles obras de Tissot se asemejan cada vez más a los retratos. Sus dibujos encajan perfectamente en el contexto temporal de sus pinturas, con las que capta la sofisticada vida británica de la época victoriana.

(que terminou em 1877, quando o artista deixou seu lugar para seu compatriota Théobald Chartran), Tissot contribuiu para capturar a alta sociedade da época vitoriana em um total de 2.300 caricaturas. Ao contrário de Pellegrini, cujas caricaturas são mais picantes, os trabalhos sutis de Tissot assemelham-se cada vez mais a retratos. Seus desenhos se encaixam perfeitamente no contexto temporal de suas pinturas, com as quais ele captura a sofisticada vida britânica da era vitoriana.

door zijn belangstelling voor de ets en de prentkunst. Op de uitvoeringen daarvan blijft hij tot het eind toe toezicht houden. Met zijn vele jaren werk voor *Vanity Fair* (dat in 1877 eindigt als de kunstenaar plaatsmaakt voor zijn landgenoot Théobald Chartran), draagt Tissot ertoe bij in totaal 2.300 karikaturen van de high society van het Victoriaanse tijdperk vast te leggen. In tegenstelling tot Pellegrini, wiens karikaturen grafisch gezien venijniger zijn, lijken Tissots subtiele werken steeds meer op portretten. Zijn tekeningen sluiten naadloos aan bij de temporele context van zijn schilderijen uit die tijd, waarmee hij het mondaine Britse leven in het Victoriaanse tijdperk vastlegt.

'Spanish Ironclads'

Sir Hastings Reginald Yelverton

1877, Color lithography/Lithographie en couleurs,
35,9 × 24,2 cm, Private collection

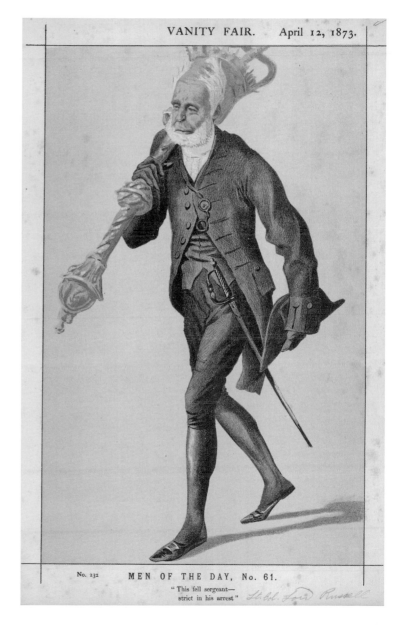

No. 232 MEN OF THE DAY, No. 61.

" This fell sergeant—
strict in his arrest " Lt.Col. Lord Russell

Lord Charles James Fox Russell

1873, Color lithography/Lithographie en couleurs,
35,9 × 24,2 cm, Private collection

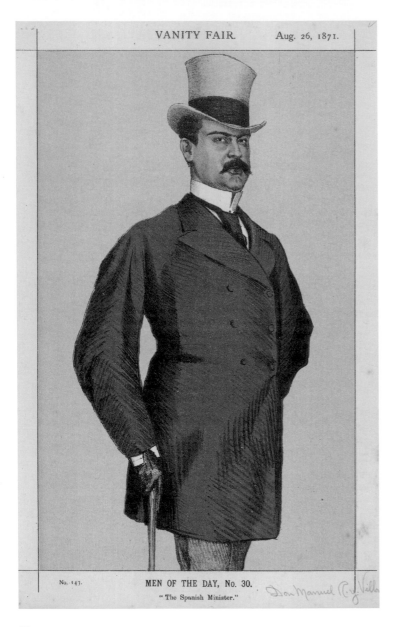

No. 147. **MEN OF THE DAY, No. 30.**
" The Spanish Minister."

Don Manuel Rancés Y Villa

Don Manuel Rancés Y Villanueva

*1871, Color lithography/Lithographie en couleurs,
35,9 × 24,2 cm, Private collection*

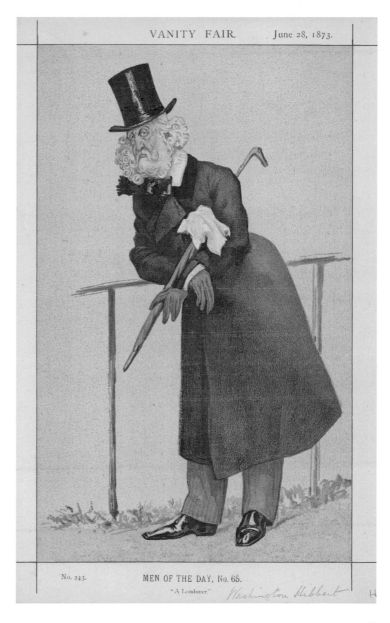

John Hubert Washington Hibbert

1873, Color lithography/Lithographie en couleurs,
35,9 × 24,2 cm, Private collection

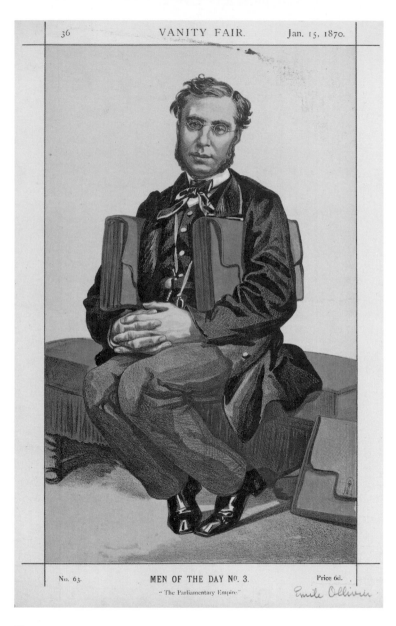

No. 63. **MEN OF THE DAY No. 3.** Price 6d.

"The Parliamentary Empire."

Émile Ollivier

Émile Ollivier

1870, Color lithography/Lithographie en couleurs,
35,9 × 24,2 cm, Private collection

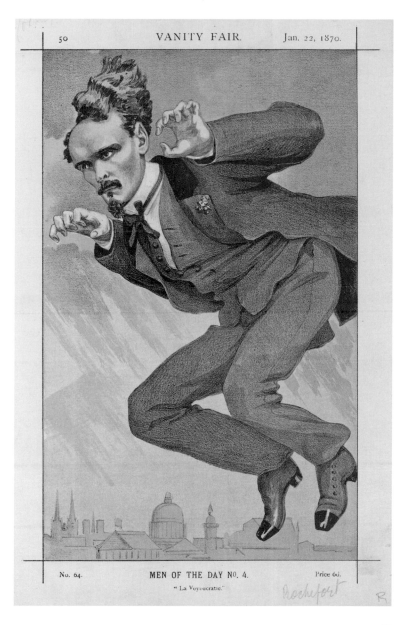

No. 64. MEN OF THE DAY N°. 4. Price 6d.

" La Voyoucratie."

Victor Henri Rochefort,
Marquis de Rochefort-Luçay

Victor Henri Rochefort,
marquis de Rochefort-Luçay

Victor Henri Rochefort,
Marquis von Rochefort-Luçay

Victor Henri Rochefort,
Marqués de Rochefort-Luçay

Victor Henri Rochefort,
Marquês de Rochefort-Luçay

Victor Henri Rochefort,
markies van Rochefort-Luçay

1870, Color lithography/Lithographie en couleurs,
35,9 × 24,2 cm, Private collection

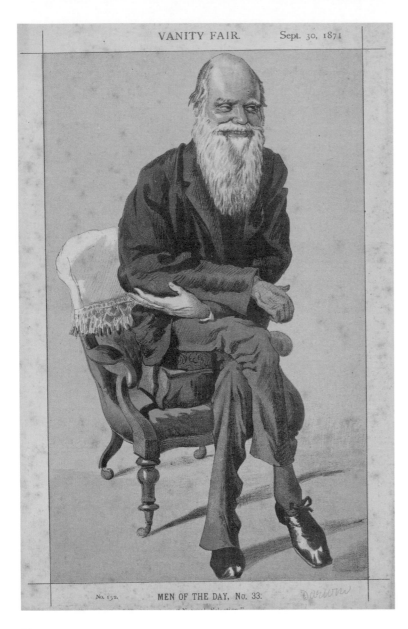

No. 152. MEN OF THE DAY, No. 33.

Darwin

Charles Darwin

1871, Color lithography/Lithographie en couleurs,
35,9 × 24,2 cm, Private collection

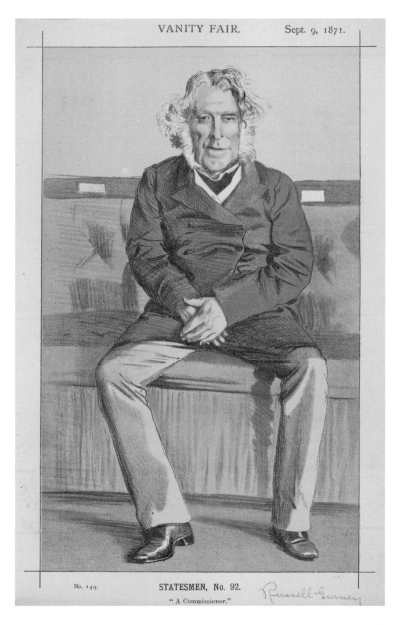

No. 149. STATESMEN, No. 92.

"A Commissioner."

Russell Gurney

*1871, Color lithography/Lithographie en couleurs,
35,9 × 24,2 cm, Private collection*

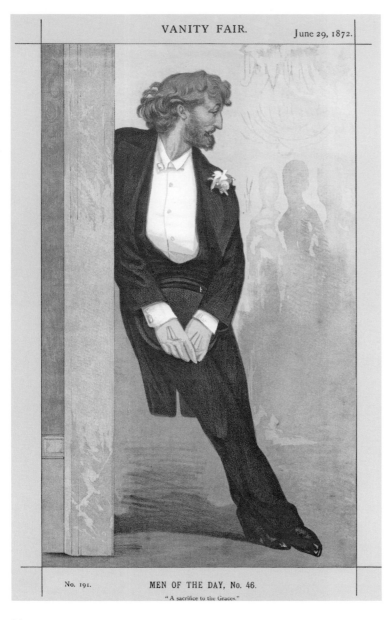

June 29, 1872.

No. 191.

MEN OF THE DAY, No. 46.

"A sacrifice to the Graces."

Frederick Leighton

1872, Color lithography/Lithographie en couleurs,
35,9 × 24,2 cm, Private collection

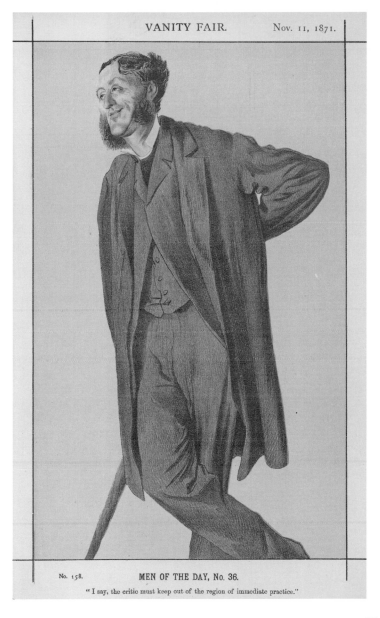

No. 158. MEN OF THE DAY, No. 36.

"I say, the critic must keep out of the region of immediate practice."

Matthew Arnold

*1871, Color lithography/Lithographie en couleurs,
35,9 × 24,2 cm, Private collection*

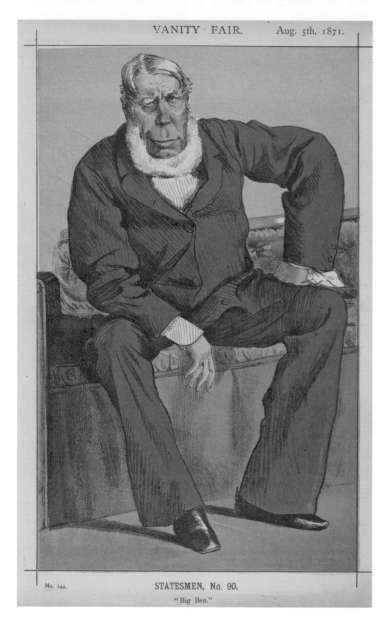

No. 144.

STATESMEN, No. 90.

"Big Ben."

George William Pierrepont Bentinck

1871, Color lithography/Lithographie en couleurs,
35,9 × 24,2 cm, Private collection

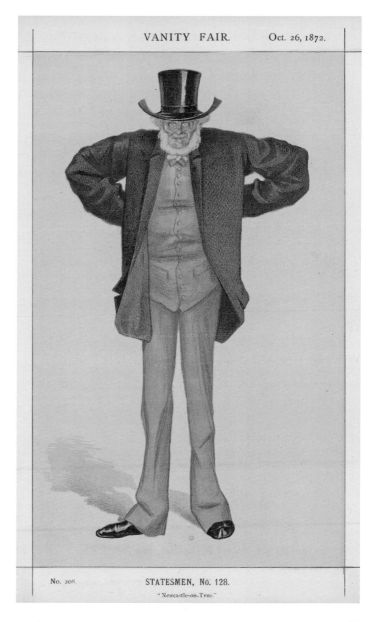

Joseph Cowen

1872, Color lithography/Lithographie en couleurs,
35,9 × 24,2 cm, Private collection

The London Years

Like Monet, Pissaro, Sisley, Carpeaux
and many others, Tissot left Paris in
1871 to escape the consequences of
the Franco-Prussian War - especially to
avoid the punishment that awaited him
as a supporter of the Paris Commune.
At that time, London was the flourishing
capital of a global trading empire. The
art market was supported by a rich
community of English collectors. Tissot
had a long relationship with the city: in
1864 his works were shown at the Royal
Academy; since 1869 he had been a *Vanity
Fair* cartoonist. He increasingly devoted
himself to etching, which gave him an
additional income.
In the beginning, he was supported by
Thomas Gibson Bowles, whom he had

James Tissot à Londres

Comme Monet, Pissarro, Sisley, Carpeaux
et bien d'autres, James Tissot quitte
Paris en 1871 pour fuir les conséquences
de la guerre franco-prussienne et, plus
particulièrement, la répression châtiant
ceux qui ont participé à la Commune.
Londres est alors la capitale prospère
d'un Empire économique mondial !
Le marché de l'art y est porté par une
riche communauté de collectionneurs
anglais. Anglophile, Tissot entretient
depuis longtemps déjà des relations avec
Londres. Exposé à la Royal Academy en
1864, caricaturiste à partir de 1869 pour la
revue *Vanity Fair,* il développe également
une intense activité de graveur, qui va
contribuer à sa fortune.

Die Londoner Jahre

Wie Monet, Pissaro, Sisley, Carpeaux und
viele andere verlässt Tissot 1871 Paris, um
den Folgen des Deutsch-Französischen
Krieges zu entkommen – im Speziellen,
um der Bestrafung zu entgehen, die ihn
als Unterstützer der Pariser Kommune
erwartet. London ist zu diesem
Zeitpunkt die blühende Hauptstadt
eines weltweiten Handelsimperiums.
Der Kunstmarkt wird von einer reichen
Gemeinschaft englischer Sammler
getragen. Tissot unterhält schon seit
längerem Beziehungen in die Stadt:
1864 wurden seine Werke in der Royal
Academy gezeigt; seit 1869 ist er
Karikaturist der *Vanity Fair.* Zunehmend
widmet er sich der Radierung, was ihm
ein zusätzliches Einkommen beschert.

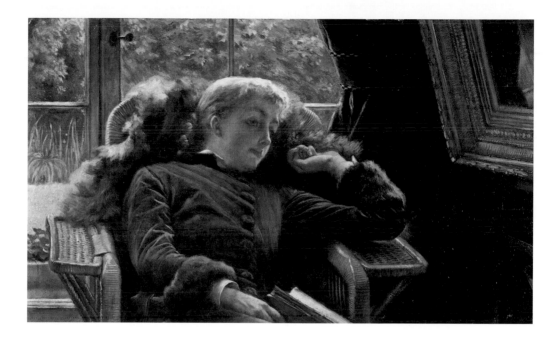

Los años de Londres

Como Monet, Pissaro, Sisley, Sisley,
Carpeaux y muchos otros, Tissot
abandonó París en 1871 para escapar de
las consecuencias de la guerra franco-
prusiana, sobre todo para evitar el
castigo que le esperaba como partidario
de la Comuna de París. En esa época,
Londres era la floreciente capital de un
imperio comercial mundial. El mercado
del arte era apoyado por una rica
comunidad de coleccionistas ingleses, y
Tissot tenía relación con la ciudad desde
hacía tiempo: en 1864 sus obras fueron
expuestas en la Real Academia; desde
1869 era dibujante de *Vanity Fair*. Se
dedicó cada vez más al grabado, lo que le
proporcionó un ingreso adicional.

Os anos londrinos

Tal como Monet, Pissaro, Sisley, Carpeaux
e muitos outros, Tissot deixou Paris em
1871 para escapar às consequências da
Guerra Franco-Prussiana - especialmente
para evitar o castigo que o esperava
como apoiante da Comuna de Paris.
Nessa altura, Londres era a capital
florescente de um império comercial
global. O mercado de arte é apoiado por
uma rica comunidade de colecionadores
ingleses. Tissot teve uma longa relação
com a cidade: em 1864, suas obras foram
mostradas na Academia Real; desde 1869,
ele tem sido um cartunista da *Vanity Fair*.
Ele se dedicava cada vez mais à gravura,
o que lhe dava uma renda adicional.
No início, ele foi acomodado por Thomas
Gibson Bowles, que ele tinha conhecido

De Londense jaren

Net als Monet, Pissaro, Sisley, Carpeaux
en vele anderen verlaat Tissot in 1871
Parijs om te ontsnappen aan de gevolgen
van de Frans-Pruisische oorlog - vooral
om de straf te ontlopen die hem als
aanhanger van de Commune van
Parijs te wachten staat. Londen is in
die tijd de bloeiende hoofdstad van
een wereldwijd handelsimperium. De
kunstmarkt wordt ondersteund door
een rijke gemeenschap van Engelse
verzamelaars. Tissot onderhoudt al
langere tijd betrekkingen met de stad:
in 1864 werden zijn werken in de Royal
Academy tentoongesteld: sinds 1869 is hij
karikaturist van de *Vanity Fair*. Hij legt zich
in toenemende mate toe op het etsen,
waarmee hij een extra inkomen verwerft.

London Visitors

En visite à Londres

Besucher in London

Visitantes en Londres

Visitantes em Londres

Bezoekers in Londen

1873/74, Oil on canvas/Huile sur toile, 160 × 114,2 cm,
Toledo Museum of Art, Toledo

known since 1869 when he worked for the *Morning Post* in Paris. For him he also painted the portrait of *Frederick Gustavus Burnaby* (1870), then Captain of the 3rd Cavalry Regiment of the Royal Horse Guard. Through his commercial thinking, Tissot adapted his work to the market. His feeling for the anecdotal, the photographic precision of his motifs, his outstanding technique and the exact depiction of female fashion - as witnessed by his works *The Gallery of the H.M.S. Calcutta (Portsmouth)* (c. 1877) and *Seaside* (1878) - made him a sought-after painter of the Victorian upper class. He was showered with commissions. In addition to clothes, balls and salons, he was also fascinated by the Thames. Perhaps the scenery reminded him of his

À son arrivée, il est hébergé par son ami, Thomas Gibson Bowles qu'il a rencontré lorsque celui-ci travaillait au *Morning Post* en 1869 à Paris. C'est pour lui qu'il a réalisé le très chic portrait de Frederick Gustavus Burnaby (1870), à l'époque capitaine du 3ᵉ régiment de cavalerie de la Royal Horse Guard. En artiste qui a l'intelligence du marché, il adapte sa production. Son goût pour l'anecdote, la précision photographique des scènes, la sublimation des toilettes féminines – dont le splendide *Galerie du H.M.S Calcutta (Portsmouth)* en 1877 ou *Bord de mer* en 1878 –, la technique éblouissante de ses toiles, en font la coqueluche de la haute société victorienne. Les commandes affluent.

Anfangs kommt er bei Thomas Gibson Bowles unter, den er seit 1869 kennt, als dieser in Paris für die *Morning Post* arbeitete. Für ihn malt er auch das Porträt von *Frederick Gustavus Burnaby* (1870), dem damaligen Captain des 3. Kavallerieregiments der Royal Horse Guard. Durch sein kaufmännisches Denken passt Tissot sein Schaffen an den Markt an. Sein Gefühl für das Anekdotische, die fotografische Präzision seiner Motive, seine herausragende Technik und die exakte Darstellung der weiblichen Mode – von der seine Werke *Die Empore der H.M.S. Calcutta* (ca. 1877) und *Am Meer* (1878) zeugen – lassen ihn zum begehrten Maler der viktorianischen Oberschicht aufsteigen. Er wird mit Aufträgen überhäuft.

The Thames
La Tamise
Die Themse
El Támesis
O Tamisa
De Theems

1875, Oil on canvas/Huile
sur toile, 74,8 × 118 cm,
The Hepworth Wakefield,
Wakefield

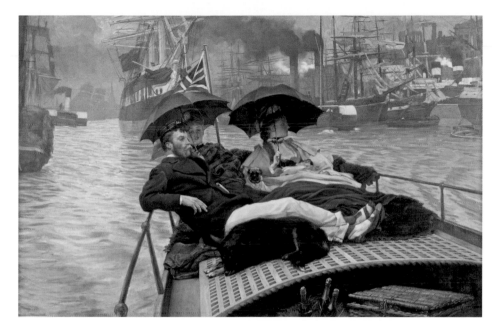

Al principio, fue alojado por Thomas Gibson Bowles, a quien conocía desde 1869, cuando trabajaba para el *Morning Post* de París. Para él también pintó el retrato de *Frederick Gustavus Burnaby* (1870), entonces capitán del 3.er Regimiento de Caballería de la Guardia Real. A través de su pensamiento comercial, Tissot adaptó su trabajo al mercado. Su sensibilidad por lo anecdótico, la precisión fotográfica de sus motivos, su técnica excepcional y la representación exacta de la moda femenina (como atestiguan sus obras *La galería de H.M.S. Calcuta* (hacia 1877) y *A orillas del mar* (1878) lo convirtieron en un codiciado pintor de la clase alta victoriana. Le llovían los encargos.

desde 1869, quando ele trabalhou para o *Morning Post*, em Paris. Para ele também pintou o retrato de *Frederico Gustavus Burnaby* (1870), então Capitão do 3º Regimento de Cavalaria da Guarda Real dos Cavalos. Através do seu pensamento comercial, Tissot adaptou o seu trabalho ao mercado. O seu sentimento pelo anedótico, a precisão fotográfica dos seus motivos, a sua técnica excepcional e a representação exacta da moda feminina - como testemunham as suas obras *A galeria do H.M.S. Calcutá* (1877) e *Junto ao mar* (1878) - fizeram dele um pintor muito procurado pela classe alta vitoriana. Ele estava cheio de comissões. Além de roupas, bailes e salões, ele também é fascinado pelo Tamisa. Talvez a paisagem o relembre sua infância em

In het begin woont hij bij Thomas Gibson Bowles, die hij sinds 1869 kent toen hij voor de *Morning Post* in Parijs werkte. Voor hem schildert hij ook het portret van *Frederik Gustavus Burnaby* (1870), de toenmalige kapitein van het 3de cavalerieregiment van de Royal Horse Guard. Door zijn commerciële denkwijze past Tissot zijn werk aan de markt aan. Zijn gevoel voor het anekdotische, de fotografische precisie van zijn motieven, zijn uitstekende techniek en de exacte weergave van de vrouwelijke mode - zoals blijkt uit zijn werken *De galerij van de H.M.S. Calcutta* (ca. 1877) en *Aan Zee* (1878) – maken van hem een veelgevraagd schilder bij de Victoriaanse bovenlaag van de bevolking. Hij wordt overladen met opdrachten.

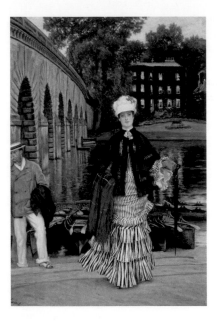

The Return from the Boating Trip
Le Retour de la promenade en bateau
Die Rückkehr von der Bootsfahrt
Le Retour de la promenade en bateau
O regresso da viagem de barco
De terugkeer van de boottocht

1873, Oil on canvas/Huile sur toile, 60,9 × 43,2 cm,
Private collection

childhood in Nantes. He never stopped painting docks, excursion boats, ship decks or terraces that go out over the water. The people depicted look at the river as if it were a melancholic symbol of the passing of time. When he fell in love with Kathleen Newton in 1876, she became the main motif of his paintings - sometimes as an official model. She radiates an intense beauty in all her paintings. The relationship caused a scandal in Victorian society, as Newton was already a divorced woman. When she died in 1882, the artist, who was devastated, left London within a week.

Peintre des robes et des manchons, des bals et des salons, Tissot est également fasciné par la Tamise. Est-ce la poésie des quais et des départs – souvenir de Nantes ? Tissot ne se lasse pas de peindre les docks, les promenades en canots, les ponts de bateaux, les terrasses sur l'eau... Ses personnages regardent le fleuve, comme s'il était le miroir d'une méditation mélancolique sur le temps qui passe. Amoureux fou de Kathleen Newton, femme divorcée (un scandale pour la société victorienne !) qu'il rencontre en 1876, il ne cesse alors d'en faire le sujet de ses toiles. Elle y apparaît en modèle déclaré ou non, et rayonne d'une beauté obsédante sur cette période. Atteinte de phtisie, elle meurt en 1882. Tissot, dévasté, décide de quitter Londres dans la semaine...

Neben den Kleidern, Bällen und Salons fasziniert ihn aber auch die Themse. Vielleicht erinnert ihn die Szenerie an seine Kindheit in Nantes. Unaufhörlich malt er Docks, Ausflugsboote, Schiffsdecks oder Terrassen, die aufs Wasser hinausgehen. Die abgebildeten Personen betrachten den Fluss, als wäre er ein melancholisches Sinnbild der vergehenden Zeit. Als er sich 1876 in Kathleen Newton verliebt, wird sie zum Hauptmotiv seiner Gemälde – manchmal als offizielles Modell. Auf allen Abbildungen strahlt sie eine eindringliche Schönheit aus. Die Beziehung sorgt für einen Skandal in der viktorianischen Gesellschaft, ist Newton doch eine bereits geschiedene Frau. Als sie 1882 stirbt, verlässt der am Boden zerstörte Künstler London innerhalb von einer Woche.

Still on Top

Toujours en haut

Immer an der Spitze

Todavía en la parte superior

Sempre no topo

Altijd aan de top

1874/75, Oil on canvas/Huile sur toile, 87,6 × 53,3 cm,
Auckland Art Gallery Toi o Tāmaki, Auckland

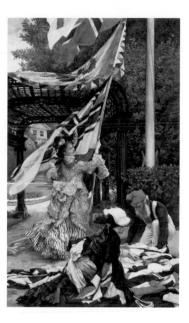

Además de la ropa, los baile y los salones, también le fascinaba el Támesis. Tal vez el paisaje le recordara a su infancia en Nantes. Nunca dejó de pintar muelles, barcos de excursión, cubiertas de barcos o terrazas que salen al agua. Las personas representadas observan el río como si fuera un símbolo melancólico del paso del tiempo. Cuando se enamoró de Kathleen Newton en 1876, ella se convirtió en el motivo principal de sus pinturas, a veces como modelo oficial. Irradia una intensa belleza en todas sus pinturas. La relación causó un escándalo en la sociedad victoriana, ya que Newton ya era una mujer divorciada. Cuando ella murió en 1882, el artista, derrumbado, tardó una semana en abandonar Londres.

Nantes. Ele nunca pára de pintar docas, barcos de excursão, convés de navios ou terraços que saem para a água. As pessoas retratadas olham para o rio como se fosse um símbolo melancólico da passagem do tempo. Quando ele se apaixonou por Kathleen Newton em 1876, ela se tornou o principal motivo de suas pinturas - às vezes como um modelo oficial. Ela irradia uma beleza intensa em todas as suas pinturas. A relação causou um escândalo na sociedade vitoriana, pois Newton já era uma mulher divorciada. Quando ela morreu em 1882, a artista, que tinha sido destruída no chão, deixou Londres em uma semana.

Naast de jurken, balfeesten en salons is hij ook gefascineerd door de Theems. Misschien doet het landschap hem denken aan zijn jeugd in Nantes. Onophoudelijk schildert hij dokken, plezierboten, scheepsdekken of terrassen die op het water uitkijken. De afgebeelde mensen kijken naar de rivier alsof het een melancholisch zinnebeeld van de verstrijkende tijd is. Als hij in 1876 verliefd wordt op Kathleen Newton, wordt zij het hoofdmotief van zijn schilderijen - soms als officieel model. Op alle afbeeldingen straalt ze een indringende schoonheid uit. De relatie veroorzaakt een schandaal in de Victoriaanse samenleving, omdat Newton een gescheiden vrouw is. Als ze in 1882 overlijdt, ziet de kunstenaar het helemaal niet meer zitten en verlaat Londen binnen een week.

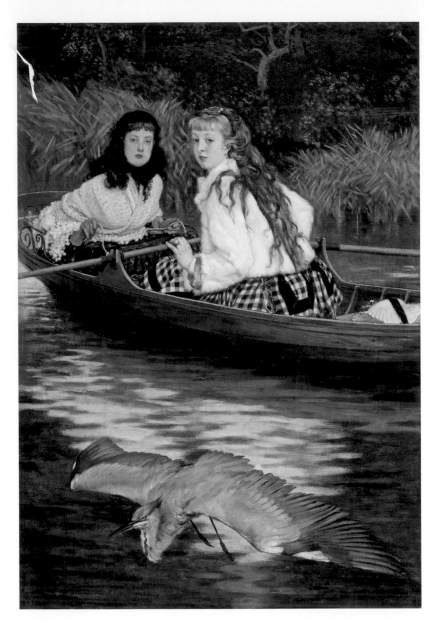

On the Thames, a Heron
Sur la Tamise, un héron
Auf der Themse, ein Reiher
Una garza en el Támesis
No Tamisa, uma garça
Op de Theems, een reiger

c. 1871/72, Oil on canvas/Huile sur toile, 92,7 × 60,3 cm, Minneapolis Institute of Arts, Minneapolis

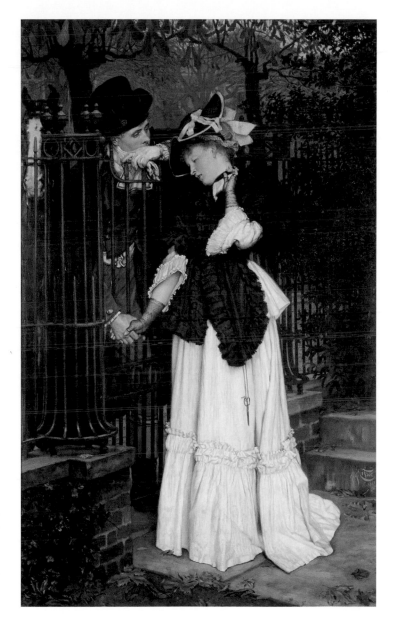

The Farewells

Les Adieux

Der Abschied

La despedida

O adeus

Het afscheid

*1871, Oil on canvas/Huile sur toile, 100,3 × 62,6 cm,
Bristol Museum and Art Gallery, Bristol*

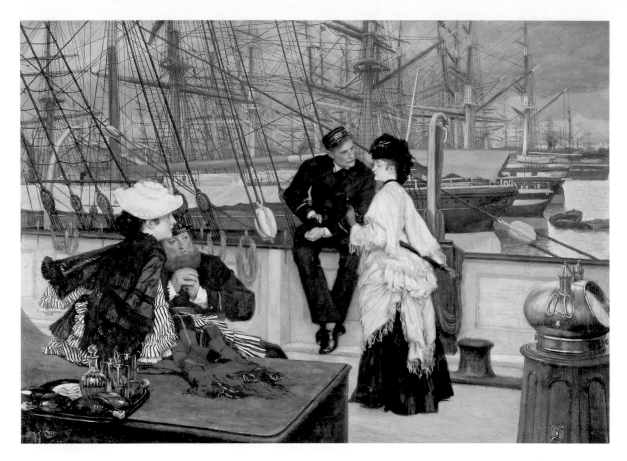

The Captain and the Mate

Le Capitaine et son second

Der Kapitän und sein Steuermann

El capitán y su segundo

O capitão e o seu timoneiro

De kapitein en zijn stuurman

1873, Oil on wood panel/Huile sur panneau de bois,
53,3 × 76,2 cm, Private collection

Reading the News
La Lecture des nouvelles
Die Zeitungslektüre
Leyendo las noticias
Leitura de jornal
Het lezen van de krant

*c. 1874, Oil on canvas/Huile sur toile, 86,4 × 5? cm,
Richard Green Gallery, London*

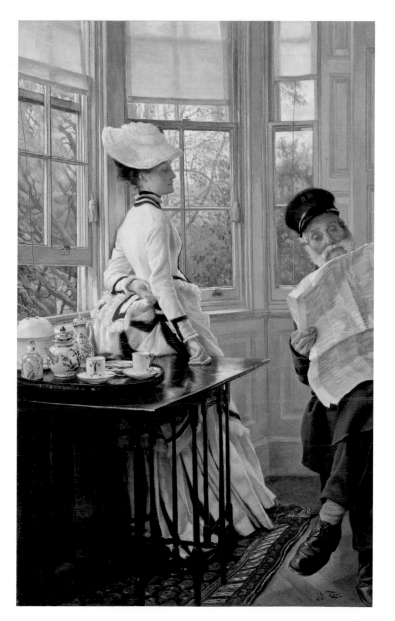

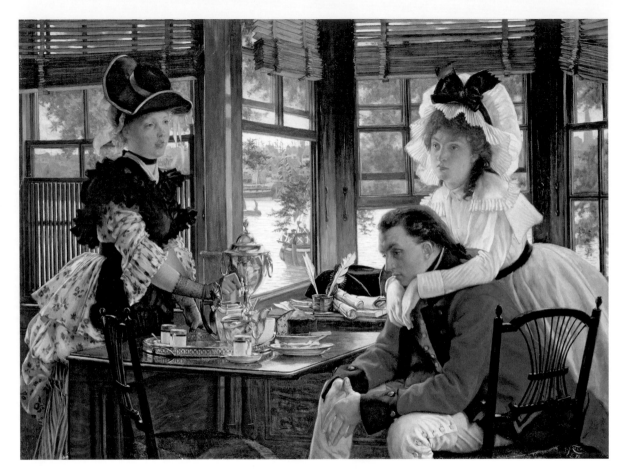

The Parting

La Séparation

Die Trennung

La separación

A separação

De scheiding

1872, Oil on canvas/Huile sur toile, 68,6 × 91,4 cm, National Museum Wales, Cardiff

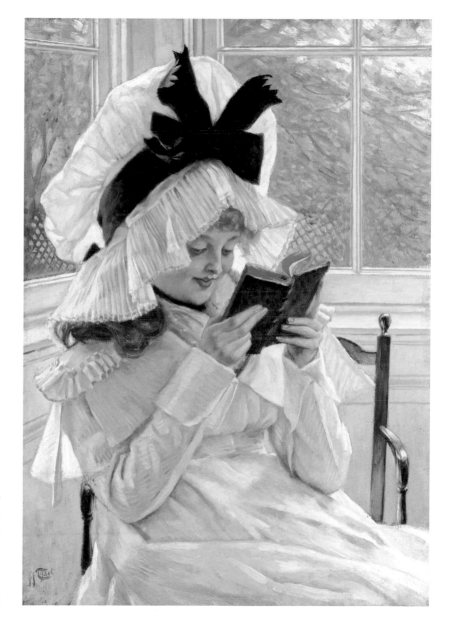

Reading a Book
La Lecture
Die Lektüre
La lectura
A leitura
Het lezen

c. 1872, Oil on panel/Huile sur panneau,
45 × 31,5 cm, Private collection

Study for *The Captain's Daughter*
Étude pour *La Fille du capitaine*
Studie für *Die Tochter des Kapitäns*
Estudio para *La hija del capitán*
Estudo para *A Filha do capitão*
Studie voor *De dochter van de kapitein*

*1873, Gouache, watercolor, pencil traces on paper/Gouache,
aquarelle, traces de crayon sur papier, Private collection*

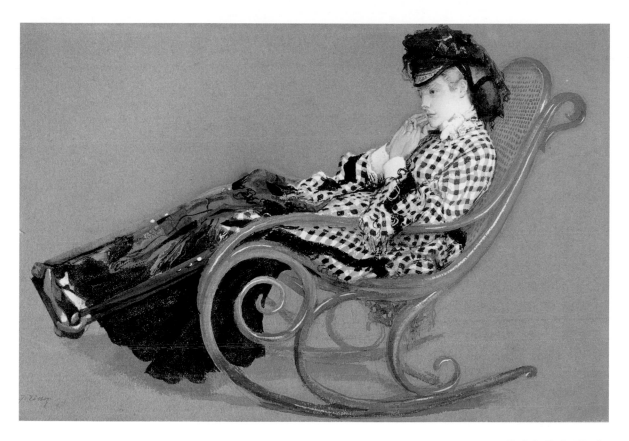

Study for *The Last Evening*
Étude pour *Le Dernier Soir*
Studie für *Der letzte Abend*
Estudiar para *La última noche*
Estudo para *A Última Noite*
Studie voor *De laatste avond*

1872, Brush and brown ink with gouache and watercolor over graphite on Blue paper/
Pinceau, encre brune, gouache, aquarelle et graphite sur papier chamois,
28,7 x 43,2 cm, The J. Paul Getty Museum, Los Angeles

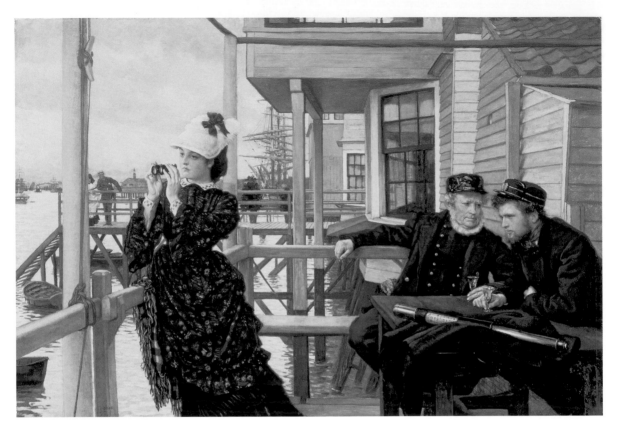

The Captain's Daughter

La Fille du capitaine

Die Tochter des Kapitäns

La hija del capitán

A filha do capitão

De dochter van de kapitein

1873, Oil on canvas/Huile sur toile, 72,3 × 104,8 cm, Southampton City Art Gallery

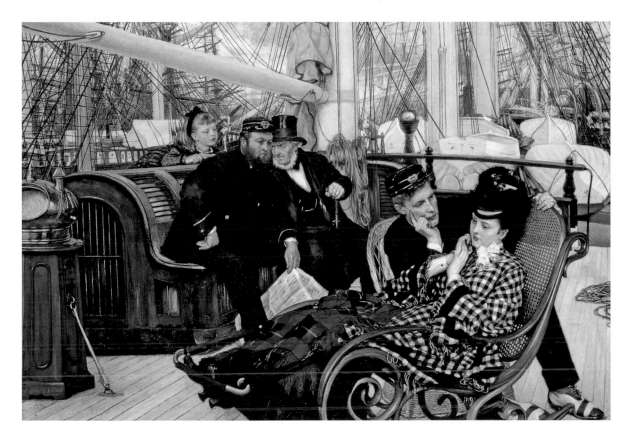

The Last Evening
Le Dernier Soir
Der letzte Abend
La última noche
A última noite
De laatste avond
1873, Oil on canvas/Huile sur toile, 72 × 103 cm, Guildhall Art Gallery, London

While the sun bathes the sea around the Isle of Wight in a white light, the company meets under the colorful flags. Nobody seems to be moving. In the middle of the deck there is an emptiness as a symbol for the lack of content of the class, which is trapped in its idleness and its social constraints. From a distance, sailors watch the curious spectacle.

Mientras el sol baña el mar alrededor de la Isla de Wight con una luz blanca, la compañía se reúne bajo las coloridas banderas. Parece que nadie se mueve. En el centro de la cubierta hay un vacío como símbolo de la falta de contenido de la clase, que está atrapada en su ociosidad y sus limitaciones sociales. Desde lejos, los marineros observan el curioso espectáculo.

La haute société s'est donnée rendez-vous sur l'île de Wight. Le soleil baigne la mer d'une lumière blanche. Au milieu des pavillons multicolores, personne ne s'agite. Sur le pont du bateau, Tissot a laissé un grand vide, symbole de la vacuité de cette classe oisive et prisonnière de la comédie mondaine. Au fond, des marins semblent contempler ce curieux spectacle.

Enquanto o sol banha o mar ao redor da Ilha de Wight com uma luz branca, a sociedade se encontra sob as bandeiras coloridas. Ninguém parece estar a mover-se. No meio do tabuleiro há um vazio como símbolo da falta de conteúdo da classe, que está presa na sua ociosidade e nos seus constrangimentos sociais. De longe, os marinheiros assistem ao curioso espetáculo.

Während die Sonne das Meer um die Isle of Wight in ein weißes Licht taucht, trifft sich die Gesellschaft unter den bunten Flaggen. Niemand scheint sich zu bewegen. In der Mitte des Decks herrscht eine Leere als Symbol für die Inhaltslosigkeit der Klasse, die in ihrem Müßiggang und ihren gesellschaftlichen Zwängen gefangen ist. Aus der Ferne beobachten Seeleute das kuriose Spektakel.

Terwijl de zon de zee rond de het eiland Wight in een wit licht zet, komen de mensen onder de bonte vlaggen bij elkaar. Niemand lijkt te bewegen. In het midden van het dek heerst een leegte als symbool voor het gebrek aan inhoud van de klasse die gevangen zit in haar luiheid en maatschappelijke dwang. Van een afstandje bekijken zeelui het curieuze spektakel.

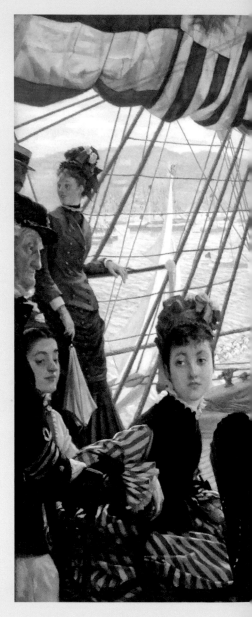

The Ball on Shipboard

Le Bal sur un bateau

Der Ball auf dem Schiffsdeck

Baile a bordo

A bola no convés do navio

Het bal op het dek van het schip

c. 1874, Oil on canvas/Huile sur toile, 84,1 × 129,5 cm, Tate Britain, London

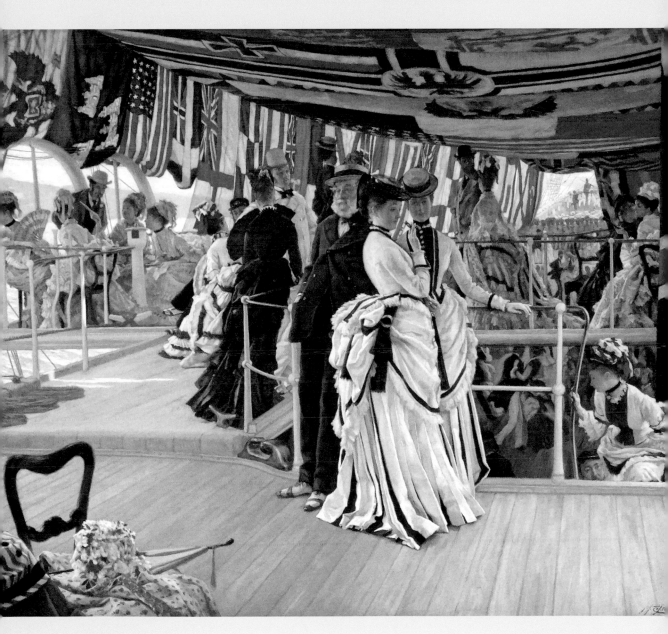

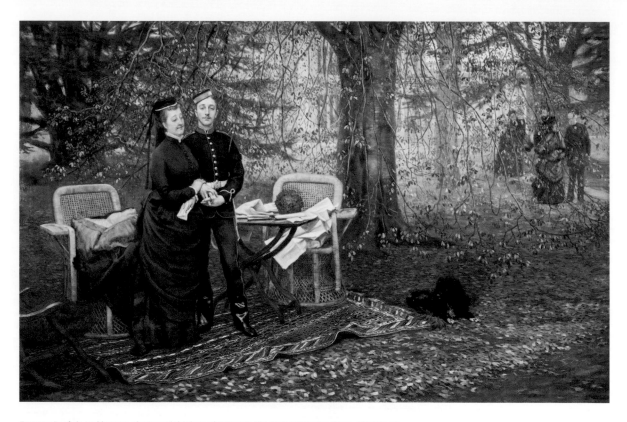

Empress Eugénie and her son, the Imperial Prince of France in the park of Camden Place, Chislehurst
L'Impératrice Eugénie et le prince impérial dans le parc de Camden Palace, Chislehurst
Kaiserin Eugénie und ihr Sohn, der kaiserlicher Prinz von Frankreich im Park des Camden Place, Chislehurst
La emperatriz Eugenia y su hijo, el Príncipe Imperial de Francia, en el parque de Camden Place, Chislehurst
Imperatriz Eugénie e seu filho, o Príncipe Imperial da França no parque de Camden Place, Chislehurst
Keizerin Eugénie en haar zoon, de keizerlijke prins van Frankrijk in het park van Camden Place, Chislehurst
1874/75, Oil on canvas/Huile sur toile, 106,6 × 152,4 cm, Musée National du palais de Compiègne

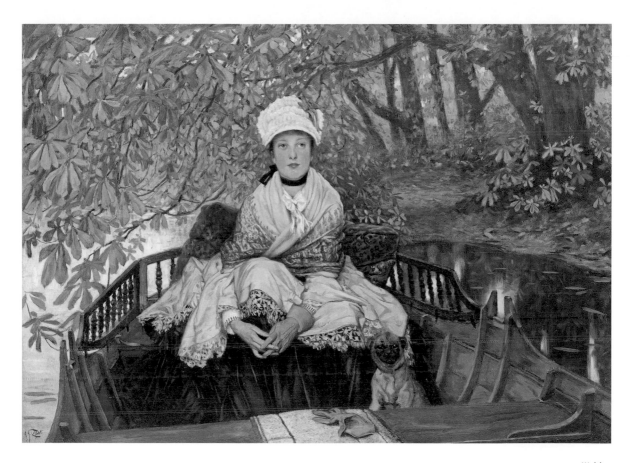

Waiting
L'Attente
Warten
Esperar
Espere
Wachten

1873, Oil on canvas/Huile sur toile,
55,9 × 78,8 cm, Private collection

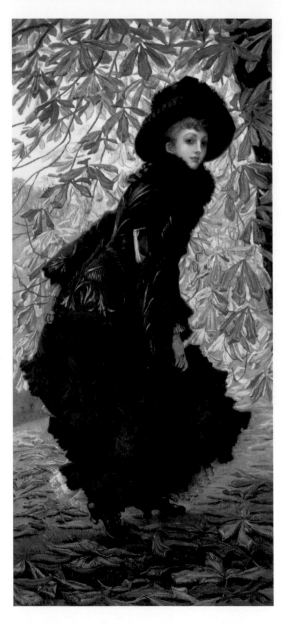

October

Octobre

Oktober

Octubre

Outubro

Oktober

1877, Oil on canvas/Huile sur toile,
216 × 108,7 cm,
Musée des Beaux-Arts, Montréal

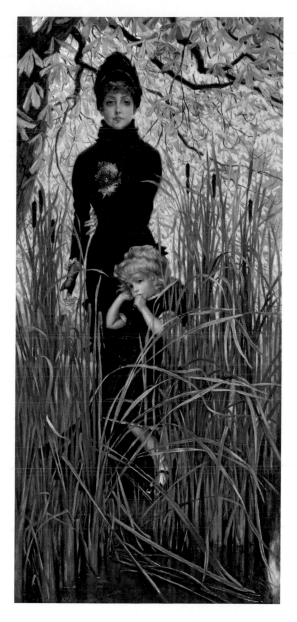

Orphan
L'Orpheline
Die Waise
Huérfano
O órfão
De wees

1878/79, Oil on canvas/Huile sur toile,
216 × 109,2 cm,
Private collection

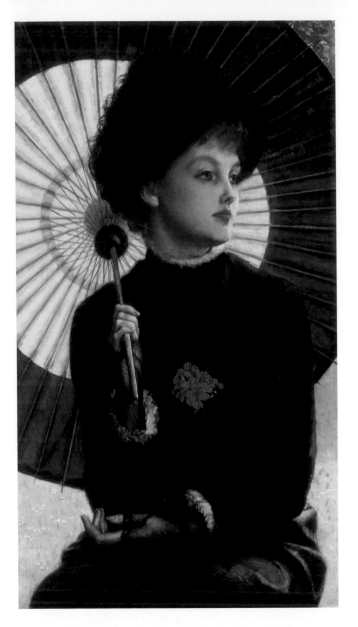

Summer

Été

Sommer

Verano

Verão

Zomer

1878, Oil on canvas/Huile sur toile,
92,1 × 51,4 cm, Private collection

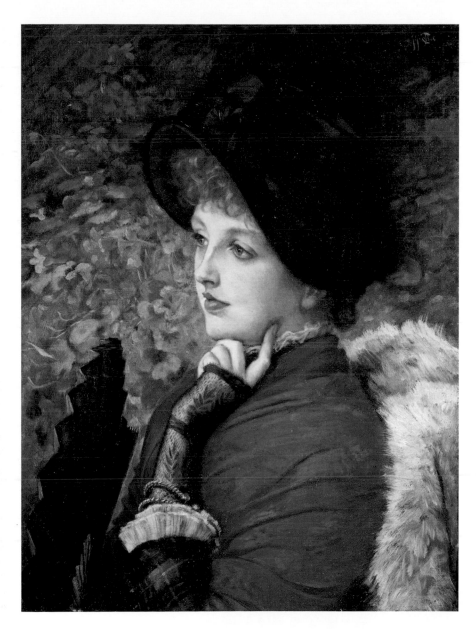

A Type of Beauty: Portrait of Kathleen Newton in a red dress and black bonnet

Un type de beauté : Portrait de Kathleen Newton en robe rouge et bonnet noir

Die Schönheit: Bildnis der Kathleen Newton in einem roten Kleid und schwarzen Hut

Un tipo de belleza: Retrato de Kathleen Newton con vestido rojo y sombrero negro

A Beleza: Retrato de Kathleen Newton em vestido vermelho e chapéu preto

Een soort van schoonheid: Portret van Kathleen Newton in een rode jurk en zwarte motorkap

1880, Oil on canvas/Huile sur toile, 58,4 × 45,7 cm, Private collection

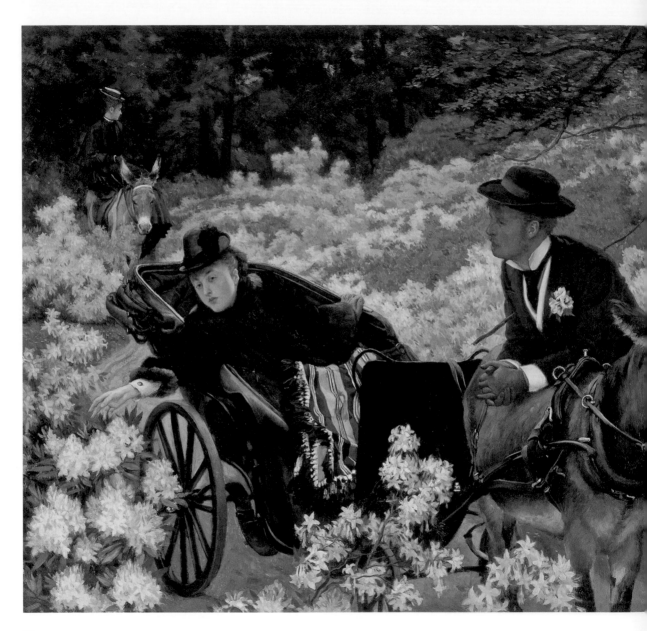

The Morning Ride
Promenade matinale
Morgendlicher Ausritt
Promenade matinale
Passeio pela manhã
Ochtendrit

1872-76, Oil on canvas/Huile sur toile, 66,7 × 97,4 cm, Private collection

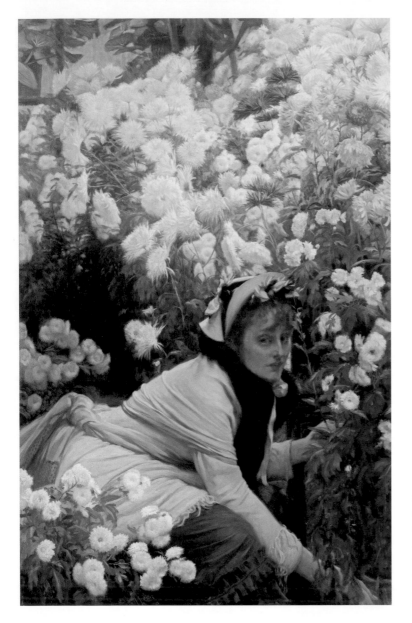

Chrysanthemums

Chrysanthèmes

Chrysanthemen

Crisantemos

Crisântemos

Chrysanten

c. 1876, Oil on canvas/Huile sur toile,
118,4 × 76,2 cm, The Clark, Williamstown

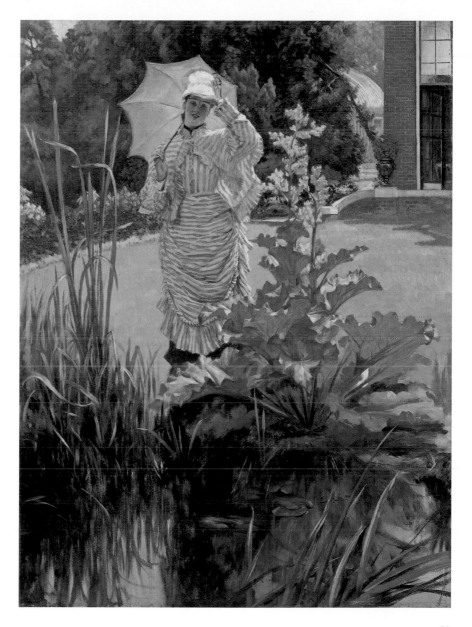

Spring Morning

Matinée de printemps

Frühlingsmorgen

Mañana de primavera

Manhã de primavera

Lenteochtend

1875, Oil on canvas/Huile sur toile,
55,9 × 42,5 cm,
Metropolitan Museum of Art,
New York

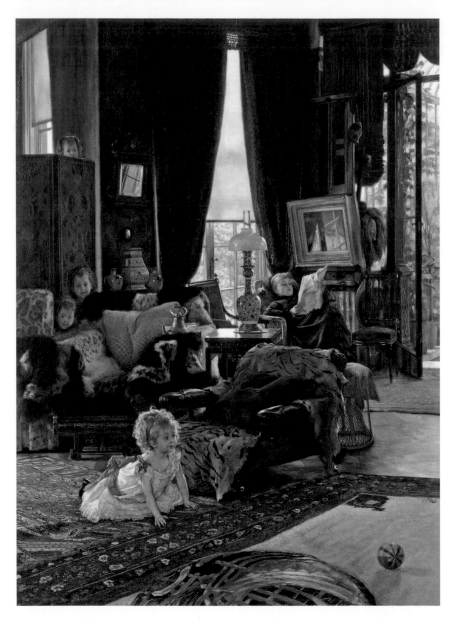

Hide and Seek

Cache-cache

Versteckspiel

Al escondite

Jogo de esconde-esconde

Verstoppertje spelen

c. 1877, Oil on wood/Huile sur bois,
73,4 × 53,9 cm, National Gallery of Art,
Washington

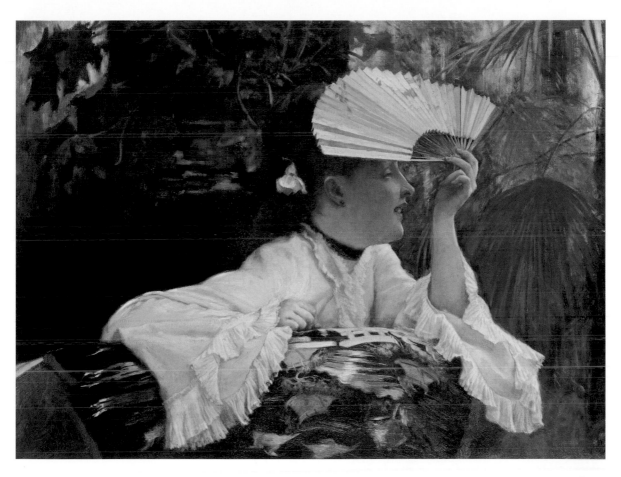

The Fan
L'Éventail
Der Fächer
Tarde veraniega
O Leque
De waaier

1875, Oil on canvas/Huile sur toile, 38,7 × 52,1 cm,
Wadsworth Atheneum Museum of Art, Hartford

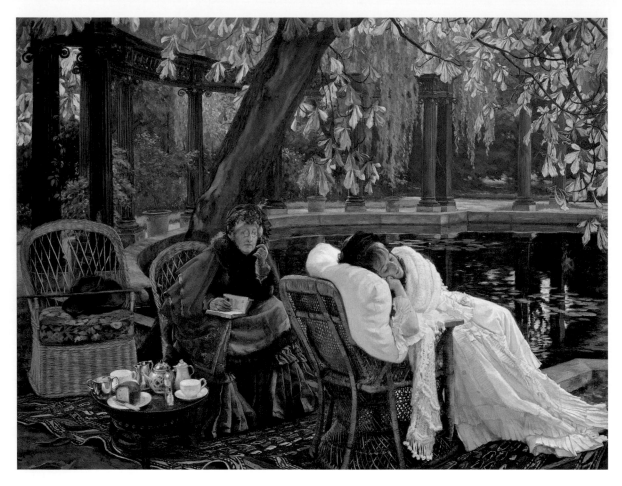

A Convalescent

Une convalescente

Eine Genesende

Un convaleciente

Uma convalescença

Een herstellende

1875, Oil on canvas/Huile sur toile, 75,4 × 98,4 cm,
Sheffield Galleries and Museums Trust, Sheffield

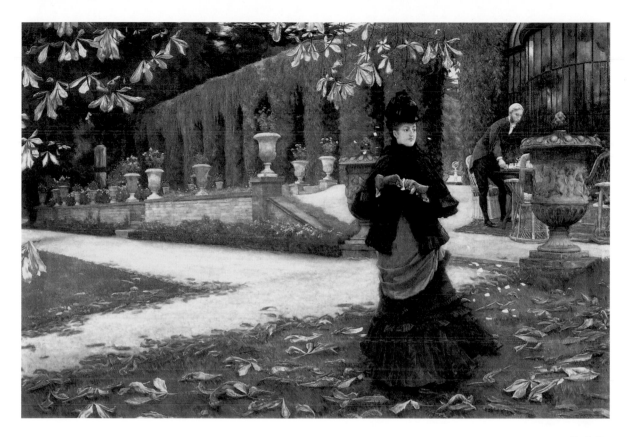

The Letter
La Lettre
Der Brief
La carta
A Carta
De brief

1874, Oll on canvas/Hulle sur tolle, 71,4 × 107,1 cm,
National Gallery of Canada, Ottawa

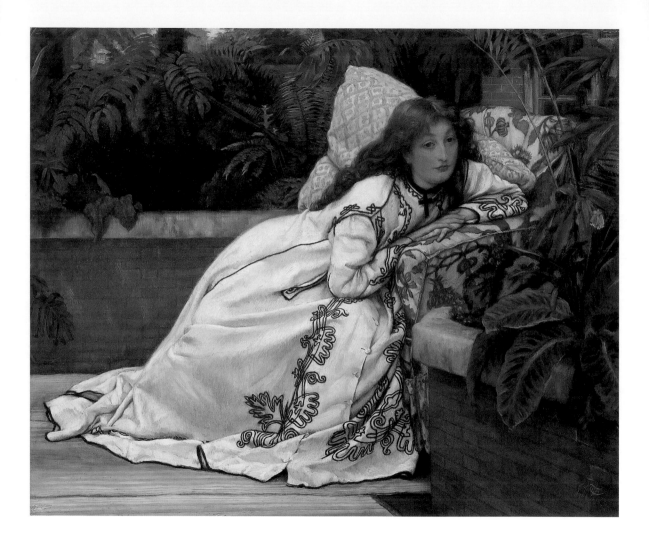

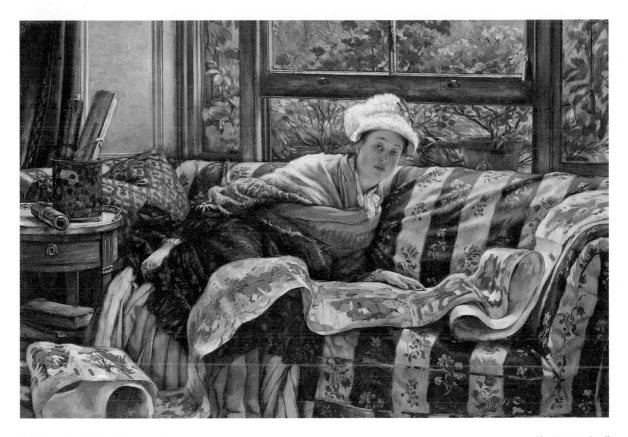

A Girl in an Armchair (The Convalescent)
Jeune fille dans un fauteuil (La Convalescente)
Junge Frau in einem Sessel (Die Genesende)
Una joven en un sillón (El Convaleciente)
Jovem numa poltrona (A convalescença)
Jonge vrouw in een fauteuil (De herstellende)

1872, Oil on wood panel/Huile sur panneau de bois, 37,5 × 45,7 cm,
Art Gallery of Ontario, Toronto

The Japanese Scroll
Le Rouleau japonais
Die Japanische Bildrolle
El rollo japonés
O Rolo de Imagem Japonês
De Japanse rolposter

1872/73, Oil on wood panel/Huile sur panneau de bois,
38,7 × 57,2 cm, Private collection

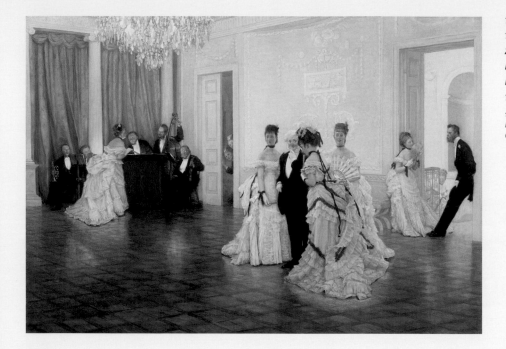

Too Early

Trop tôt

Zu früh

Demasiado pronto

Demasiado cedo

Te vroeg

*1873, Oil on canvas/
Huile sur toile, 71 × 102 cm,
Guildhall Art Gallery, London*

The painter of the glamorous life

With works such as *Portrait of the Marquis and the Marquise of Miramon and their Children* (1865), *The Circle of the rue Royale* (1868), *The Concert* (c.1875), *The Ball* (1878) and *Political Woman* (c.1883-1885), Tissot consolidated his reputation as a social painter. He understood the narcissistic desire to show oneself and be admired that was typical of the bourgeoisie of the Second Empire and the sophisticated Victorian society, but he also criticised it. In contrast to the portraits of the aristocracy of the Ancien Régime, which presented the status of a person in a timeless environment, Tissot captured snapshots of life.

Le peintre mondain

Parmi bien d'autres toiles, *Le Portrait du marquis et de la marquise de Miramon et de leurs enfants* (1865), *Le Cercle de la rue Royale* (1868) ou, plus tard, à Londres, *Le Concert* (v. 1875), *Le Bal* (1878), ou de nouveau à Paris, *L'Ambitieuse* (v. 1883-1885) consacrent particulièrement James Tissot en peintre mondain. Il comprend et flatte, tout en le fouettant, le désir narcissique de la bourgeoisie du second Empire ou de la haute société victorienne de se montrer et d'être admirée. Mais à la différence de la société aristocratique d'ancien régime, qui fixait les hommes dans leur statut en quelque sorte « intemporel »,

Der Maler des mondänen Lebens

Mit Werken wie *Porträt des Marquis und der Marquise von Miramon und ihrer Kinder* (1865), *Der Cercle de la rue Royale* (1868), *Das Konzert* (ca.1875), *Der Ball* (1878) und *Die Ehrgeizige* (ca. 1883–1885) festigt Tissot seinen Ruf als Gesellschaftsmaler. Er versteht die narzisstische Lust, sich zu zeigen und bewundert zu werden, die typisch ist für die Bourgeoisie des Zweiten Kaiserreichs und die gehobene viktorianische Gesellschaft – kritisiert sie aber auch. Im Gegensatz zu den Porträts der Aristokratie des Ancien Régime, die den Status einer Person in einer zeitlosen Umgebung festhalten, fängt Tissot Momentaufnahmen

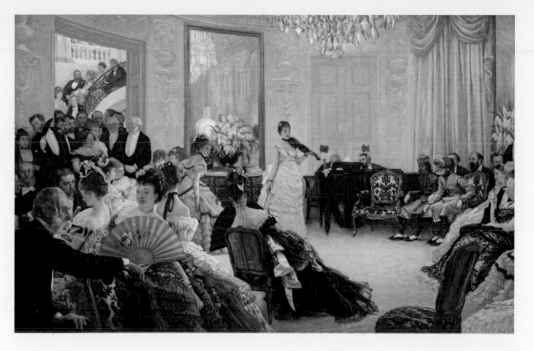

El pintor de la vida glamurosa

Con obras como *Retrato del marqués y de la marquesa de Miramon y de sus hijos* (1865), *El Círculo de la Rue Royale* (1868), *El concierto* (hacia 1875), *El baile* (1878) y *La ambiciosa* (hacia 1883-1885), Tissot consolidó su fama de pintor social. Comprendió el deseo narcisista de mostrarse y ser admirado, típico de la burguesía del Segundo Imperio y de la alta sociedad victoriana, pero también lo criticó. En contraste con los retratos de la aristocracia del Antiguo Régimen, que captan el estatus de una persona en un entorno atemporal, Tissot captura instantáneas de la vida. Recepciones, bailes o retratos de familia

O pintor da vida glamorosa

Com obras como *Retrato do Marquês e da Marquesa de Miramon e seus filhos* (1865), *O Círculo da Rua Real* (1868), *O Concerto* (ca.1875), *A Bola* (1878) e *O Ambicioso* (ca.1883-1885), Tissot consolidou sua reputação como pintor social. Compreendeu o desejo narcisista de se mostrar e ser admirado, típico da burguesia do Segundo Império e da sofisticada sociedade vitoriana, mas também o criticou. Em contraste com os retratos da aristocracia do Antigo Regime, que captam o status de uma pessoa em um ambiente intemporal, Tissot captura instantâneos da vida. As recepções, bolas ou retratos de família

De schilder van het mondaine leven

Met werken als *Portretten van de markies en de markies van Miramon en hun kinderen* (1865), *De kring van Rue Royale* (1868), *Het concert* (ca.1875), *De bal* (1878) en *De ambitieuze* (ca.1883-1885), verstevigt Tissot zijn reputatie als schilder van de samenleving. Hij begrijpt het narcistische verlangen om zich te tonen en bewonderd te worden, iets wat typisch is voor de bourgeoisie van het Tweede Keizerrijk en de hogere klasse van de Victoriaanse samenleving. Maar hij heeft er ook kritiek op. In tegenstelling tot de portretten van de aristocratie van het Ancien régime, die de status van een persoon in een tijdloze omgeving

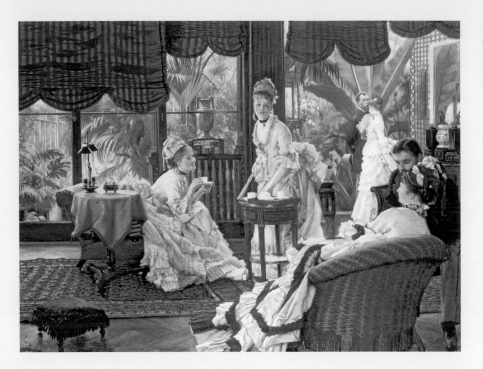

In the Conservatory

Au jardin d'hiver

Im Wintergarten

En la terraza

No jardim de inverno

In de wintertuin

*1874, Oil on canvas/
Huile sur toile,
38,4 × 51,1 cm, Private collection*

Receptions, balls or family portraits provided him with the material for his brilliant depictions of social theater. Like Proust in his novel *In Search of Lost Time,* he captured with incredible precision the lines and forms of the corsets, petticoats, trimmings and seating furniture. As a moralist, however, he also observed the glances of seduction and contempt, arrogance and discomfort - as in *Too Early* (1873), which shows a group of guests arriving too soon, lost in the middle of an empty hall under the mocking gaze of the servants.

Tissot saisit des moments de l'existence de cette classe « historique ». Salons, bals, portraits de famille fournissent ainsi à Tissot la matière d'une brillante comédie mondaine. Comme Proust – amateur de Tissot – dans *À la Recherche du temps perdu,* il y enregistre avec une précision canaille les lignes et les volumes des corsets, des jupons, des falbalas, des poufs divers. Mais il y observe, en moraliste, les jeux de la séduction et du mépris, de l'arrogance et du malaise – comme dans *Trop tôt* (1873) : un groupe d'invités, arrivé en avance, se pétrifie au milieu d'un grande salle vide, sous les regards narquois des domestiques...

aus dem Leben ein. Empfänge, Bälle oder Familienporträts liefern ihm das Material für seine brillanten Darstellungen des gesellschaftlichen Theaters. Wie Proust in seinem Roman *Auf der Suche nach der verlorenen* Zeit erfasst er mit unglaublicher Präzision die Linien und Formen der Korsetts, der Unterröcke, des Besatzes und der Sitzmöbel. Als Moralist beobachtet er aber auch die Blicke der Verführung und der Verachtung, der Arroganz und des Unbehagens – wie in *Zu früh* (1873), das eine Gruppe zu früh eingetroffener Gäste zeigt, die sich unter den spöttischen Blicken der Dienerschaft verloren in der Mitte eines leeren Saales wiederfindet.

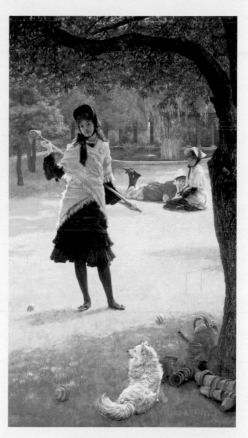

Croquet

Croquet

Krocket

Croquet

Croquet

Croquet

*1877/78, Oil on canvas/Huile sur toile,
90 × 50,8 cm,
Art Gallery of Hamilton*

le proporcionan el material para sus brillantes representaciones del teatro social. Como Proust en su novela *En busca del tiempo perdido,* capta con increíble precisión las líneas y formas de los corsés, enaguas, pasamanería y muebles para sentarse. Como moralista, sin embargo, también observa las miradas de seducción y desprecio, arrogancia e incomodidad. Un ejemplo de esto es *Demasiado pronto* (1873), donde muestra a un grupo de invitados que llegan demasiado pronto, perdidos en medio de una sala vacía bajo la mirada burlona de los sirvientes.

fornecem-lhe o material para as suas brilhantes representações de teatro social. Como Proust em seu romance *Em busca do tempo perdido,* ele captura com incrível precisão as linhas e formas dos espartilhos, saiotes, guarnições e mobiliário para assentos. Como moralista, porém, observa também os olhares de sedução e desprezo, arrogância e desconforto - como em *Demasiado cedo* (1873), que mostra um grupo de convidados chegando cedo demais, perdidos no meio de um salão vazio sob o olhar zombeteiro dos criados.

vastleggen, legt Tissot momentopnames van het leven vast. Recepties, balfeesten of familieportretten leveren hem het materiaal voor zijn briljante voorstellingen van maatschappelijke theater. Net als Proust in zijn roman *Op zoek naar de verloren tijd* legt hij met ongelooflijke precisie de lijnen en vormen van de korsetten, onderrokken, garnituren en zitmeubelen vast. Als moralist observeert hij echter ook de blikken van de verleiding en verachting, de arrogantie en het onbehagen - zoals in *Te vroeg* (1873), dat een groep gasten laat zien die te vroeg aankomen, verloren in het midden van een lege zaal onder de spottende blikken van de bedienden.

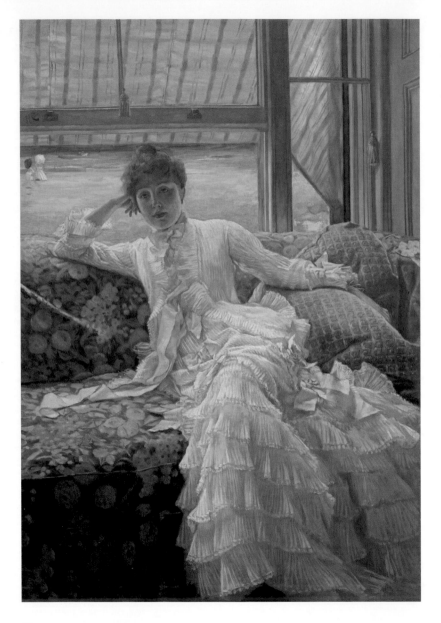

Seaside (July: Specimen of a Portrait)

Bord de mer (Juillet : Exemple de portrait)

Am Meer (Juli : Muster für ein Porträt)

A orillas del mar (Julio : muestra para un retrato)

Junto ao mar (Julho : amostra para um retrato)

Aan zee (Juli : voorbeeld voor een portret)

1878, Oil on canvas/Huile sur toile, 87,5 × 61 cm, Cleveland Museum of Art, Cleveland

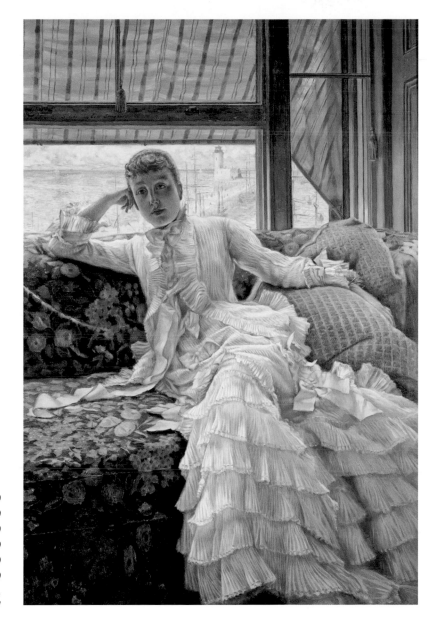

July (Specimen of a Portrait)
Juillet (Exemple de portrait)
Juli (Muster für ein Porträt)
Julio (muestra para un retrato)
Julho (amostra para um retrato)
Juli (voorbeeld voor een portret)

1878, Oil on canvas/Huile sur toile,
86,2 × 60 cm, Private collection

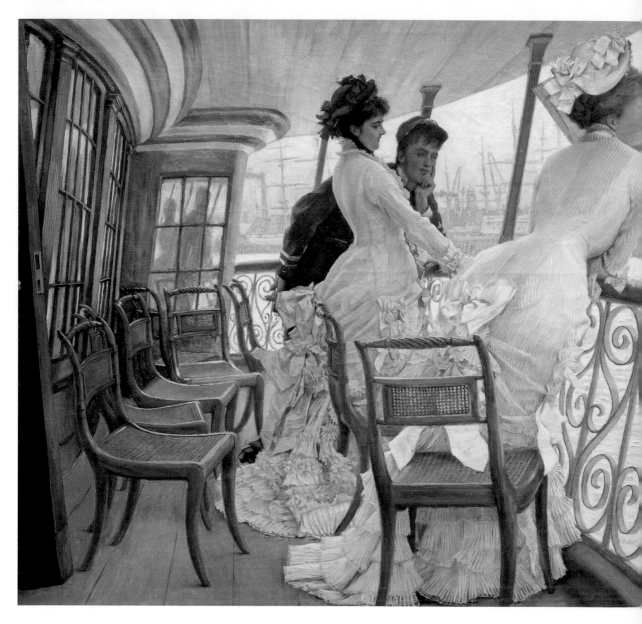

The Gallery of the H.M.S. Calcutta (Portsmouth)
La Galerie du H.M.S. Calcutta (Portsmouth)
Die Empore der H.M.S. Calcutta (Portsmouth)
La galería de H.M.S. Calcuta (Portsmouth)
A galeria do H.M.S. Calcutá (Portsmouth)
De galerij van de H.M.S. Calcutta (Portsmouth)

c. 1876, Oil on canvas/Huile sur toile, 68,6 × 91,8 cm,
Tate Britain, London

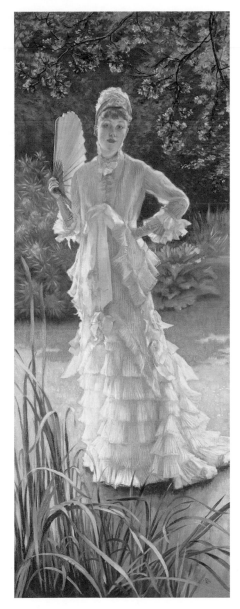

Spring (Specimen of a Portrait)
Printemps (Exemple de portrait)
Frühling (Muster für ein Porträt)
Primavera (muestra para un retrato)
Primavera (amostra para um retrato)
Voorjaar (voorbeeld voor een portret)

1877, Oil on canvas/Huile sur toile,
141,5 × 53,3 cm, Private collection

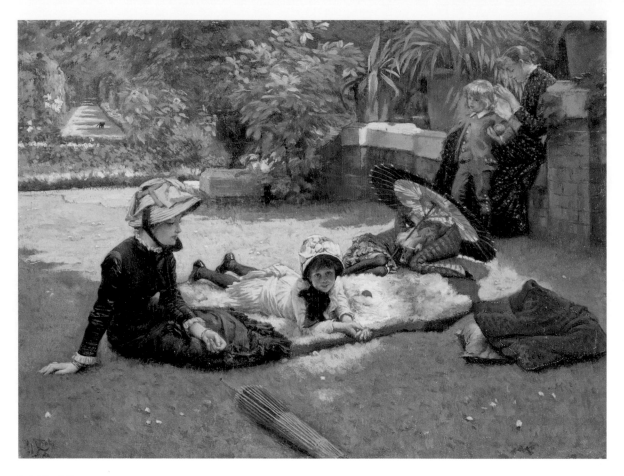

In Full Sunlight

En plein soleil

Im Sonnenschein

En el sol

Na luz do sol

In de zonneschijn

1881, Oil on wood panel/Huile sur panneau de bois, 24,8 × 35,2 cm, Metropolitan Museum of Art, New York

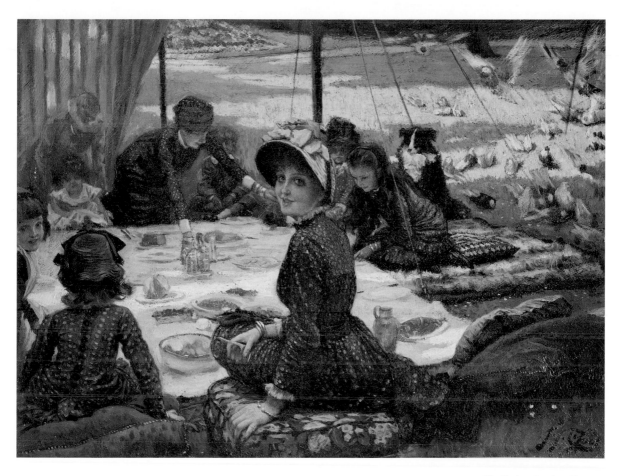

The Picnic or *Lunch on the grass*
Le Pique-nique ou *Déjeuner sur l'herbe*
Das Picknick oder *Das Mittagessen auf der Wiese*
El picnic o *Almuerzo sobre la hierba*
O piquenique ou *O almoço no prado*
De picknick of *De lunch op de wei*
c. 1881/82, Oil on panel/Huile sur panneau, 20,8 × 32,7 cm, Musée des Beaux-Arts, Dijon

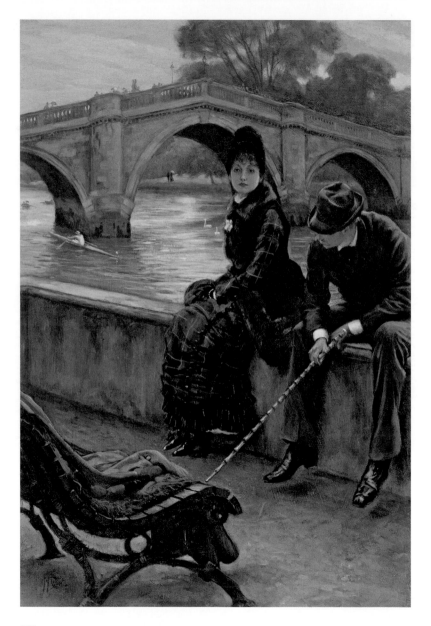

Richmond Bridge

c. 1878, Oil on canvas/Huile sur toile,
37 × 23,5 cm, Private collection

Kew Gardens

c. 1878, Oil on wood/Huile sur bois,
43,2 × 19,1 cm, Private collection

Going to Business or
Going to the City

En route pour le travail ou
En route pour la City

Auf dem Weg zur Arbeit oder
Auf dem Weg in die City

De camino al trabajo o
De camino a la City

No caminho para o trabalho ou
No caminho para la City

Op weg naar het werk of
Op weg naar de City

c. 1879, Oil on panel/Huile sur panneau,
43,8 × 25,4 cm, Private collection

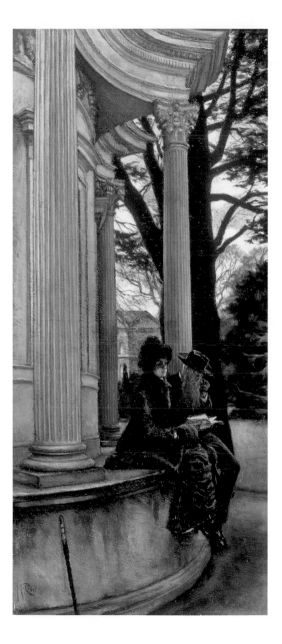

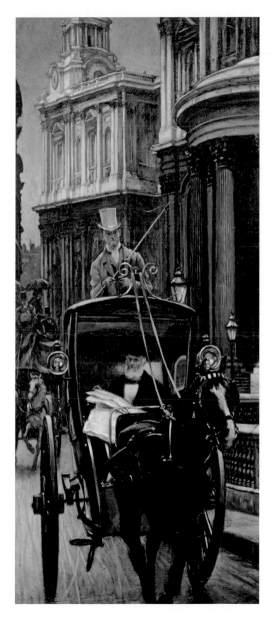

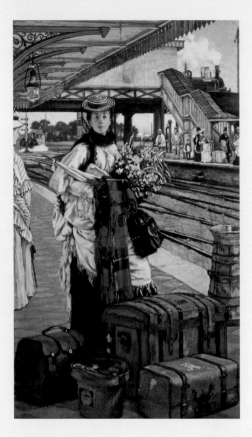

Waiting for the train (Willesden Junction)

*En attendant le train
(embranchement de Willesden)*

Warten auf den Zug (Willesden Junction)

Esperando en la estación (Willesden Junction)

À espera do comboio (Willesden Junction)

Wachten op de trein (knooppunt Willesden)

*1873, Oil on canvas/Huile sur toile,
59,7 × 34,2 cm, Dunedin Art Gallery, Dunedin*

Waiting for the Ferry

En attendant le ferry

Warten auf die Fähre

Esperando el ferry

Esperando pela balsa

Wachten op de veerboot

*c. 1878, Oil on panel/Huile sur panneau,
26,7 × 35,6 cm, Private collection*

The Gaze

Both paintings show a recurring motif in Tissot's work: the gaze of a person, often a woman, wandering away from the events and looking directly at the viewer. Perhaps it testifies to the desire to separate oneself from the crowd. This play with looks is omnipresent in his paintings. They cross on the canvas as part of the sophisticated theater of seduction that Tissot often presents. But there are also those who, as here, escape the framework of the representation or who, from the observer's perspective, point to an existing but invisible person, as in the painting The "Young Lady" of the Shop.

Le regard

Ces deux toiles présentent un motif récurrent dans l'œuvre de James Tissot : le regard d'un personnage, souvent une femme, qui fuit l'espace du tableau pour regarder directement le spectateur. Signe de la volonté de s'absenter du monde ? Les jeux de regards sont permanents. Il y a ceux, à l'intérieur de la toile, du petit théâtre des séductions mondaines que Tissot a si souvent représentés. Mais il y a aussi ceux, étranges, qui fuient, comme ici, l'espace de la représentation ou encore ceux, en caméra subjective, qui émanent d'un personnage présent mais invisible. Comme celui du client dans le tableau La Demoiselle de magasin.

Der Blick

Beide Gemälde zeigen ein wiederkehrendes Motiv aus Tissots Werk: Der Blick einer Person, oft einer Frau, der vom Geschehen abschweift und den Betrachter direkt ansieht. Vielleicht zeugt er vom Wunsch, sich von der Menge abzusondern. Das Spiel mit den Blicken ist allgegenwärtig in seinen Gemälden. Sie kreuzen sich auf der Leinwand als Bestandteil des mondänen Theaters der Verführung, das Tissot häufig darstellt. Es gibt aber auch solche, die, wie hier, dem Rahmen der Darstellung entfliehen oder die aus der Beobachterperspektive auf eine vorhandene aber nicht sichtbare Person hinweisen, wie in dem Gemälde Das Ladenmädchen.

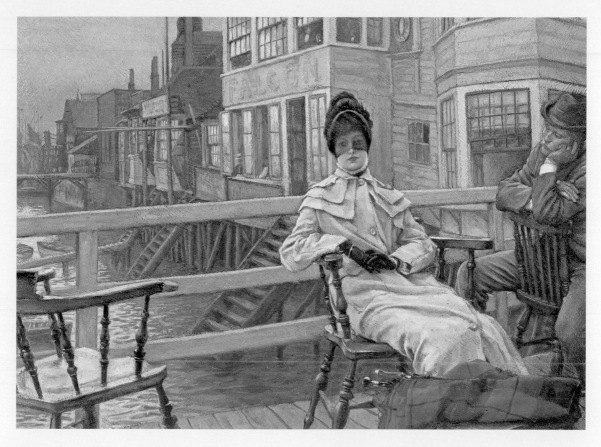

La mirada

Ambas pinturas muestran un motivo recurrente de la obra de Tissot: la mirada de una persona, a menudo una mujer, que se aleja de los acontecimientos y mira directamente al espectador. Quizás pone de manifiesto el deseo de separarse de la multitud. El juego con la mirada es omnipresente en sus cuadros. Se cruzan sobre el lienzo como parte del sofisticado teatro de seducción que Tissot presenta a menudo. Pero también hay quienes, como aquí, escapan del marco de la representación o que, desde la perspectiva del observador, señalan a una persona existente pero invisible, como en el cuadro *La chica de la tienda*.

O olhar

Ambas as pinturas mostram um motivo recorrente do trabalho de Tissot: o olhar de uma pessoa, muitas vezes uma mulher, vagando longe dos acontecimentos e olhando diretamente para o espectador. Talvez testemunhe o desejo de se separar da multidão. O jogo com os olhares é onipresente em suas pinturas. Cruzam sobre a tela como parte do sofisticado teatro de sedução que Tissot frequentemente apresenta. Mas há também aqueles que, como aqui, escapam ao quadro da representação ou que, na perspectiva do observador, apontam para uma pessoa existente, mas invisível, como na pintura *A Garota da Loja*.

De blik

Beide schilderijen tonen een terugkerend motief uit het werk van Tissot: de blik van een persoon, vaak een vrouw, die afdwaalt van de gebeurtenissen en de kijker direct aankijkt. Misschien getuigt de blik van het verlangen om zich van de menigte af te zonderen. Het spel met de blikken is alomtegenwoordig in zijn schilderijen. Ze staan op het doek tegenover elkaar als bestanddeel van het mondaine theater van de verleiding dat Tissot vaak afbeeldt. E zijn echter ook personen die, zoals hier, aan het kader van de voorstelling ontsnappen of die vanuit het perspectief van de toeschouwer naar een bestaande maar niet zichtbare persoon wijzen, zoals in het schilderij *Het winkelmeisje*.

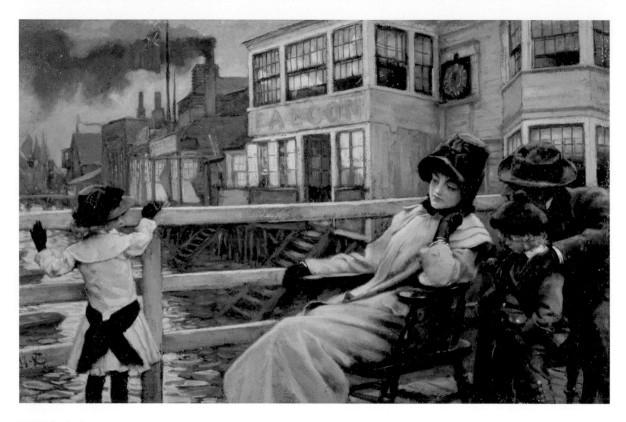

Waiting for the Ferry

En attendant le bac

Warten auf die Fähre

Esperando el ferry

Esperando pela balsa

Wachten op de veerboot

c. 1878, Oil on panel/Huile sur panneau, 30,4 × 35,5 cm, Private collection

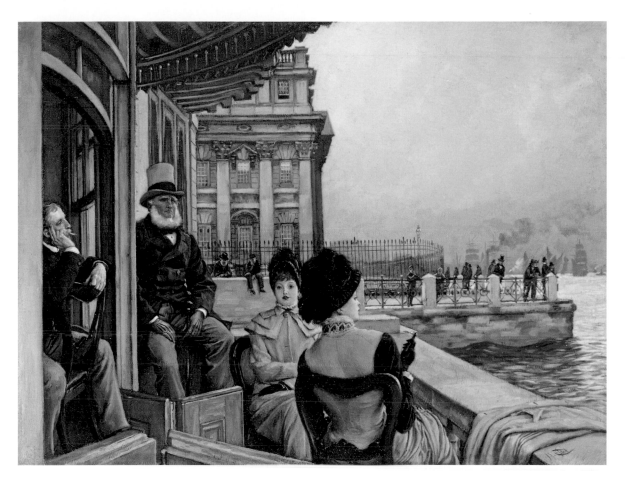

Trafalgar Tavern (Greenwich)

1879/80, Oil on wood panel/Huile sur panneau de bois, 27 × 36,8 cm, New Orleans Museum of Art, New Orleans

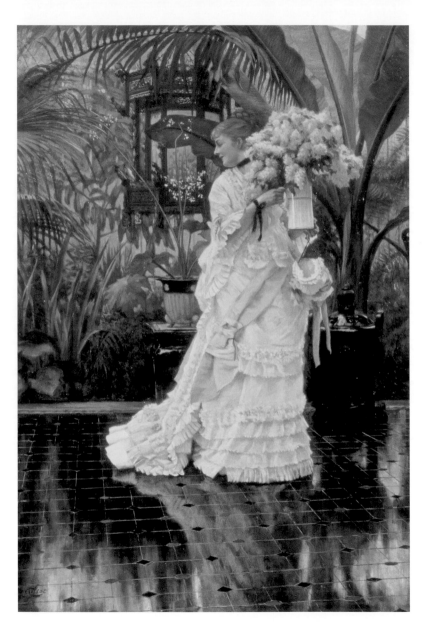

The Bouquet of Lilacs

Le Bouquet de lilas

Der Fliederstrauß

El Ramo de lilas

O Bouquet Lilás

Het seringen boeket

*1874, Oil on canvas/Huile sur toile,
50,8 × 35,6 cm, Private collection*

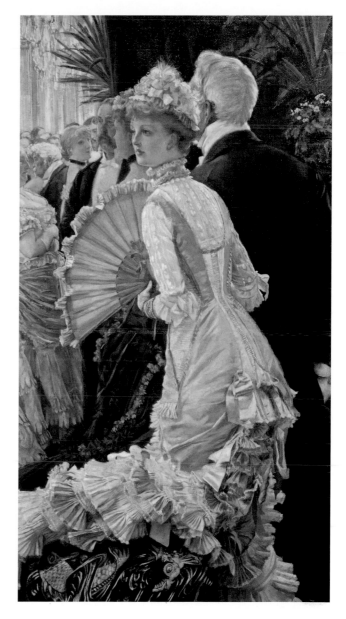

The Ball
Le Bal
Der Ball
El baile
A bola
De bal

1878, Oil on canvas/Huile sur toile,
91 × 51 cm, Musée d'Orsay, Paris

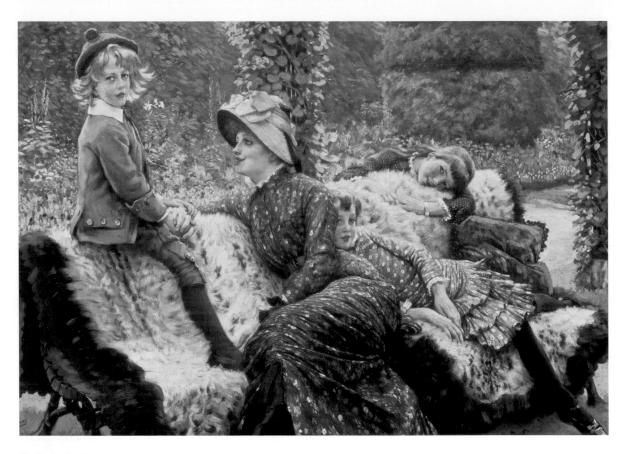

The Garden Bench

Le Banc de jardin

Die Gartenbank

El banco de jardín

O banco de jardim

De tuinbank

1882, Oil on canvas/Huile sur toile,
99,1 × 142,2 cm, Private collection

The Hammock
Le Hamac
Die Hängematte
La hamaca
A Rede
De hangmat

c.1879/79, Oil on canvas/Huile sur toile,
127 × 76,2 cm, Private collection

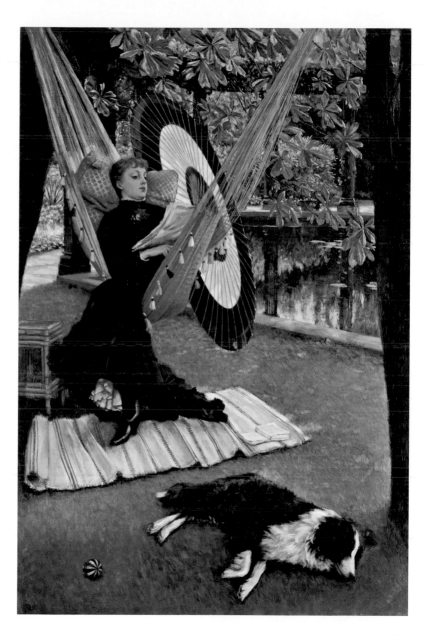

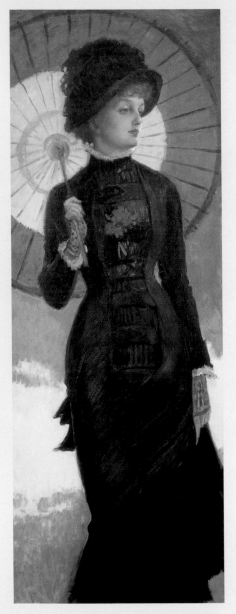

Woman with a Parasol (Mrs. Newton)

La Dame à l'ombrelle (Mrs. Newton)

Die Dame mit dem Sonnenschirm (Mrs. Newton)

La señora de la sombrilla (Mrs. Newton)

A senhora com o guardasol (Mrs. Newton)

De dame met de parasol (Mrs. Newton)

c. 1878, Oil on canvas/Huile sur toile,
142,2 × 47,6 cm, Musée Baron Martin, Gray

In *Woman with a Parasol* (c. 1878), Tissot refers to Japonism by creating the composition in the format of a kakemono and using the sunshade - which can be seen as an eastern accessory in numerous works, paintings and etchings - as a graphic element. The result is an unusual background of pure colored surfaces.

Avec *La Dame à l'ombrelle* (v. 1878) – accessoire oriental qu'on retrouve dans de nombreuses œuvres, toiles et gravures – le peintre accentue la référence japonisante en allongeant la composition à la manière d'un kakemono et en travaillant la présence graphique de l'objet, laissant, de manière inhabituelle chez lui, un fond aux à-plats de couleur.

In *Die Dame mit dem Sonnenschirm* (ca. 1878) nimmt Tissot Bezug auf den Japonismus, indem er die Komposition im Format eines Kakemono anlegt und den Sonnenschirm – der als östliches Accessoire auf zahlreichen Werken, Gemälden und Radierungen zu sehen ist – als grafisches Element nutzt. So entsteht ein ungewöhnlicher Hintergrund aus reinen Farbflächen.

En *La señora de la sombrilla* (hacia 1878), Tissot se hace con el movimiento del japonismo creando la composición en el formato de un kakemono y utilizando la sombrilla, que puede verse como un accesorio oriental en numerosas obras, pinturas y grabados, como elemento gráfico. El resultado es un fondo inusual de superficies de colores puros.

Em *A senhora com o guardasol* (ca. 1878), Tissot refere-se ao Japonismo criando a composição no formato de um kakemono e usando o guarda-sol - que pode ser visto como um acessório oriental em numerosos trabalhos, pinturas e gravuras - como um elemento gráfico. O resultado é um fundo invulgar de superfícies puramente coloridas.

In *De dame met de parasol* (ca. 1878) verwijst Tissot naar het japonisme door de compositie in het formaat van een kakemono te maken en de parasol – die als oosters accessoir in tal van werken, schilderijen en etsen opduikt - als een grafisch element te gebruiken. Zo ontstaat een ongewone achtergrond van puur gekleurde vlakken.

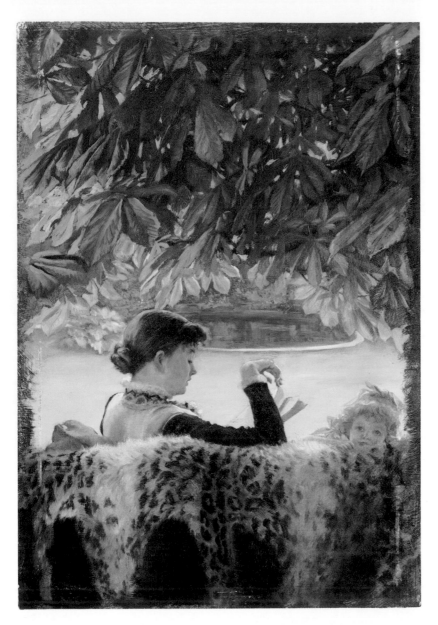

Quiet

Silence

Stille

Silencio

Tranquilidade

Stilte

1878/79, Oil on panel/Huile sur panneau,
31,7 × 21,6 cm, Private collection

The Widower
Un veuf
Der Witwer
El viudo
O viúvo
De weduwnaar

1876, Oil on canvas/Huile sur toile, 116 × 74,3 cm,
Art Gallery of New South Wales, Sydney

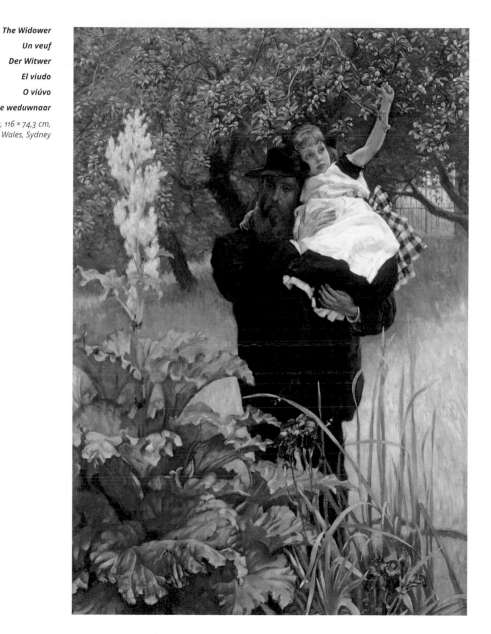

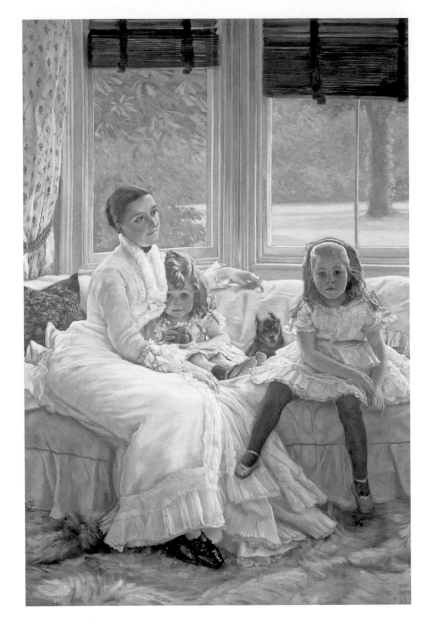

Portrait of Mrs Catherine Smith
Gill and Two of her Children

La Famille Chapple-Gill de Lower Lea Woolton

Portrait der Mrs Catherine Smith
Gill und zwei ihrer Kinder

La familia Chapple-Gill de Lower Lea Woolton

Retrato da Sra. Catherine Smith
Gill e de dois dos seus filhos

Portret van mevrouw Catherine Smith
Gill en twee van haar kinderen

1877, Oil on canvas/Huile sur toile, 154,6 × 103,5 cm,
The Walker Art Gallery, Liverpool

The Warrior's Daughter (A Convalescent)
La Fille du guerrier (Le Convalescent)
Die Tochter des Kriegers (Genesender)
La Hija del Guerrero (El Convaleciente)
A Filha do Guerreiro (O Convalescente)
Dochter van de Krijger (De herstellende)

c. 1878, Oil on panel/Huile sur panneau, 36,2 × 21,8 cm,
Manchester Art Gallery, Manchester

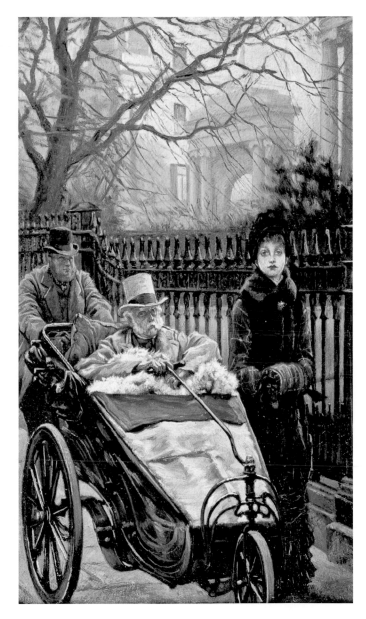

Cumberland Terrace, Regent's Park

c. 1878, Oil on canvas/Huile sur toile, 31,5 × 43,5 cm, Private collection

Foreign Visitors at the Louvre

Des visiteurs au Louvre

Besucher im Louvre

En el Louvre

Visitantes do Louvre

Bezoekers in het Louvre

1879/80, Oil on wood panel/Huile sur panneau de bois,
36,3 × 26,4 cm, Private collection

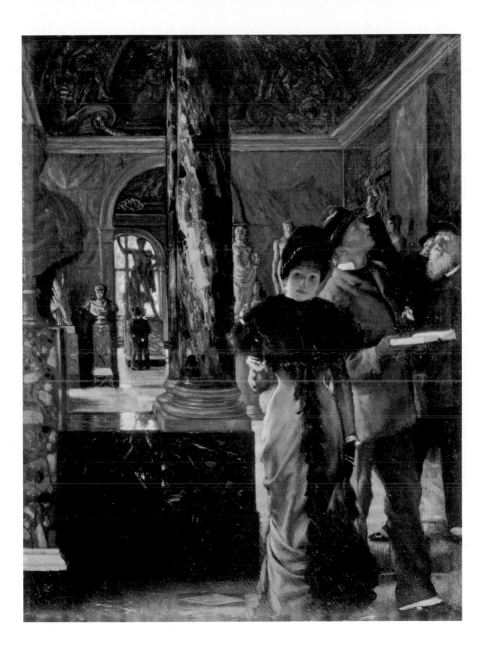

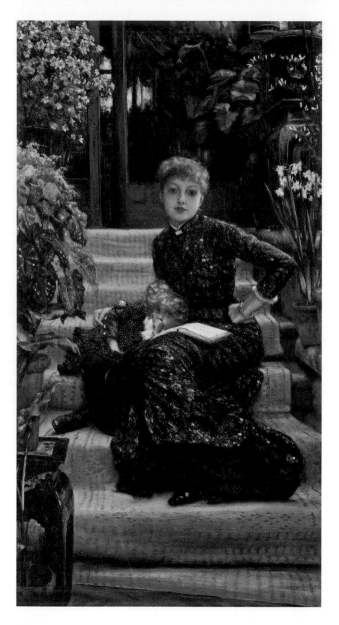

The Older Sister or **Mother and Child**

La Sœur aînée dit aussi **Mère et Enfant**

Die ältere Schwester oder **Mutter und Kind**

La hermana mayor o **La madre y el niño**

A irmã mais velha ou **A mãe e a criança**

De oudere zus of **Moeder en kind**

c. 1881, Oil on canvas/Huile sur toile, 90 × 50,8 cm,
Musée municipal, Cambrai

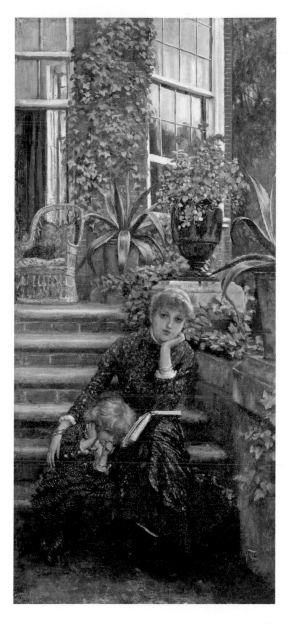

The Elder Sister

La Sœur aînée

Die ältere Schwester

La hermana mayor

A irmã mais velha

De oudere zus

c. 1879/80, Oil on wood panel/
Huile sur panneau de bois, 44,5 × 20 cm,
Private collection

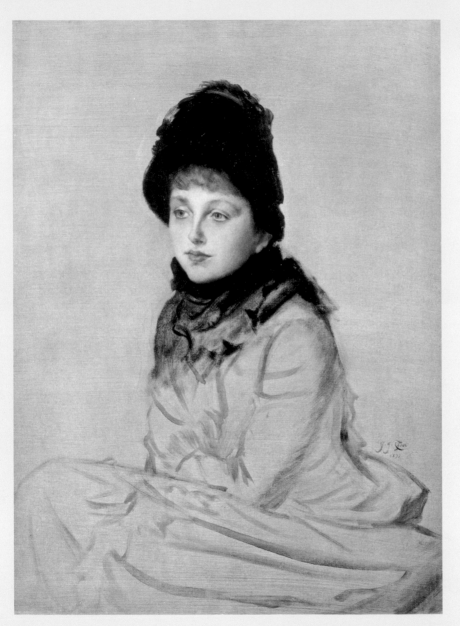

Kathleen Newton

*1877, Oil on canvas/Huile sur toile,
Private collection*

The affair with Kathleen Newton cast a "romantic" shadow over Tissot's life. In the puritanical environment of Victorian England, he isolated himself through his relationship with a divorced woman. The painter turned his back on social life and devoted himself only to Kathleen, who virtually became his only model. Long after her death, her shadowy beauty continued to shape his work.

La liaison avec Kathleen Newton, belle et malade, jette une ombre romantique sur la vie de Tissot. Dans l'atmosphère puritaine de l'Angleterre victorienne, cette relation avec une divorcée condamne le peintre. Tissot renonce à la vie sociale pour ne regarder que Kathleen, et en faire le modèle quasi exclusif de ses toiles. Elle habite ainsi l'œuvre de sa beauté fantomatique bien après sa mort.

Die Affäre mit Kathleen Newton wirft einen „romantischen" Schatten auf Tissots Leben. Im puritanischen Umfeld des viktorianischen Englands isoliert er sich durch seine Beziehung mit einer geschiedenen Frau. Der Maler kehrt dem gesellschaftlichen Leben den Rücken und widmet sich nur noch Kathleen, die quasi zu seinem einzigen Modell wird. Auch lange nach ihrem Tod wird ihre schattenhafte Schönheit sein Werk prägen.

El romance con Kathleen Newton proyecta una sombra «romántica» sobre la vida de Tissot. En el ambiente puritano de la Inglaterra victoriana, se aísla a través de su relación con una mujer divorciada. El pintor dio la espalda a la vida social y se dedicó solo a Kathleen, que prácticamente se convirtió en su único modelo. Mucho después de su muerte, su oscura belleza continuaría dando forma a su obra.

O caso com Kathleen Newton lança uma sombra "romântica" sobre a vida de Tissot. No ambiente puritano da Inglaterra vitoriana, ele se isola através de seu relacionamento com uma mulher divorciada. O pintor virou as costas à vida social e dedicou-se apenas a Kathleen, que virtualmente se tornou seu único modelo. Muito depois da sua morte, a sua beleza sombria continuará a moldar o seu trabalho.

De affaire met Kathleen Newton werpt een "romantische" schaduw over Tissots leven. Door zijn relatie met een gescheiden vrouw isoleert hij zich in de puriteinse omgeving van het Victoriaanse Engeland. De schilder keert het sociale leven de rug toe en wijdt zich alleen nog aan Kathleen, die quasi zijn enige model wordt. Ook lang na haar dood zal haar duistere schoonheid een stempel op zijn werk drukken.

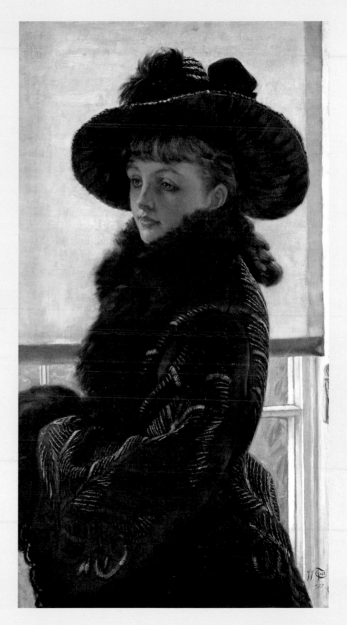

Mavourneen (Kathleen Newton)

1877, Oil on canvas/Huile sur toile, 88,2 x 50,8 cm, Private collection

Young woman passed out

Jeune femme évanouie

Bewusstlose junge Frau

Jeune femme évanouie

Jovem mulher inconsciente

Bewustloze jonge vrouw

c. 1881/82, Oil on panel/Huile sur panneau,
31,7 × 52,1 cm, Private collection

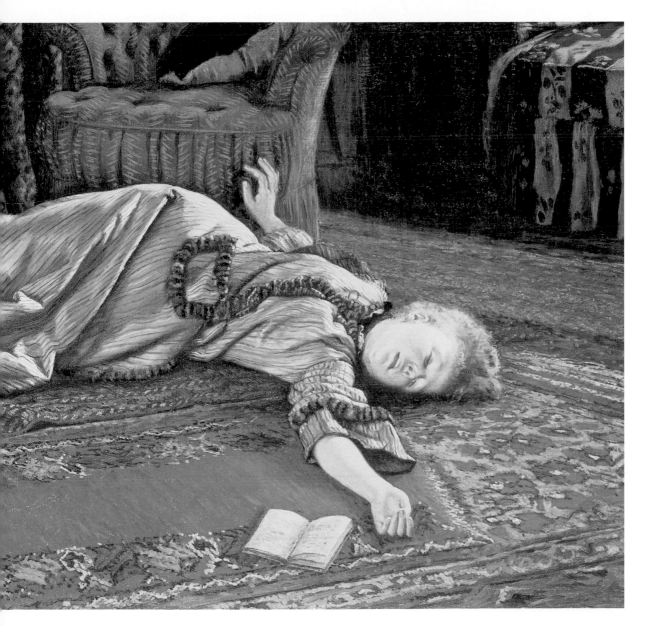

The Return to Paris (1882-1885)

Twelve years after Tissot left Paris because of the repercussions of the Commune, a personal drama expelled him from London. Kathleen Newton, a 28-year-old suffering from tuberculosis, put an end to her life. He lost his muse, whom he had painted obsessively since 1876. Plunged into a deep crisis, he gave up the house in St. John's Wood. Her death left him no peace. With the help of the medium William Eglinton he tried to get in touch with the deceased - like a modern Orpheus searching for his Eurydice. It is the time of the emerging spiritism that even seized Victor Hugo. In Tissot's eyes, Kathleen, among all the other women he had painted, embodied

Le retour à Paris (1882-1885)

James Tissot, chassé de Paris en 1871 par le drame politique de la Commune revient onze ans après, chassé de Londres par un drame intime. L'amour de sa vie, Kathleen Newton, 28 ans, tuberculeuse, a mis fin à ses jours. Celle qui, depuis 1876, est devenue le modèle obsédant de ses toiles, a disparu. Tissot, dévasté, quitte alors la villa de St. John's Wood. La mort de Kathleen hante son esprit. C'est le siècle du spiritisme conquérant. Hugo fait tourner les tables. Tissot, avec le médium William Eglinton, entre en contact avec la défunte. En Orphée moderne, il cherche son Eurydice. En définitive Kathleen ne paraît qu'incarner, aux yeux de Tissot, la nature

Die Rückkehr nach Paris (1882–1885)

Zwölf Jahre nachdem Tissot Paris wegen des Nachspiels der Kommune verlies, vertreibt ihn ein persönliches Drama aus London. Die 28-jährige, an Tuberkulose erkrankte, Kathleen Newton setzt ihrem Leben ein Ende. Er verliert seine Muse, die er seit 1876 obsessiv malt. In eine tiefe Krise gestürzt, gibt er das Haus in St. John's Wood auf. Ihr Tod lässt ihm keine Ruhe. Mithilfe des Mediums William Eglinton versucht er, mit der Verstorbenen in Kontakt zu treten – wie ein moderner Orpheus sucht er seine Eurydike. Es ist die Zeit des aufkommenden Spiritismus, der selbst Victor Hugo ergreift. In Tissots Augen verkörpert Kathleen, zwischen

The Ladies of the Chariots
Ces dames des chars
Die Wagenlenkerinnen
Ces dames des chars
Os cocheiros
De wagenmenners

c. 1883-85, Oil on canvas/Huile sur toile, 146,1 × 100,7 cm,
Rhode Island School of Design Museum, Providence

El regreso a París (1882-1885)

Doce años después de que Tissot dejara París para Ir al postludio de la Comuna, un drama personal lo expulsa de Londres. Kathleen Newton, una joven de 28 años que sufre de tuberculosis, pone fin a su vida. Pierde su musa, a la pinta de manera obsesiva desde 1876. Sumido en una profunda crisis, abandona la casa de St. John's Wood. La muerte de Kathleen no le deja paz. Con la ayuda del médium William Eglinton intenta ponerse en contacto con la difunta, como un Orfeo moderno en busca de su Eurídice. Es el tiempo del espiritismo emergente que se apodera del propio Víctor Hugo. A los ojos de Tissot, Kathleen, entre todas las mujeres que ha pintado, encarna

O regresso a Paris (1882-1885)

Doze anos depois que Tissot deixou Paris para o pós-guerra da Comuna, um drama pessoal o expulsa de Londres. Kathleen Newton, uma jovem de 28 anos que sofre de tuberculose, põe fim à sua vida. Ele perde sua musa, que pinta obsessivamente desde 1876. Mergulhado numa crise profunda, ele deixa sua casa em St. John's Wood. A morte dela não lhe deixa paz. Com a ajuda do médium William Eglinton, ele tenta entrar em contato com a falecida - como um Orfeu moderno, ele procura sua Eurídice. É o tempo do espiritismo emergente que se apodera do próprio Victor Hugo. Aos olhos de Tissot, Kathleen, entre todas as outras mulheres que ele pintou, encarna

De terugkeer naar Parijs (1882-1885)

Twaalf jaar nadat Tissot Parijs vanwege de nasleep van de Commune verlaat, verjaagt een persoonlijk drama hem uit Londen. De 28-jarige aan tuberculose lijdende Kathleen Newton maakt een einde aan haar leven. Hij verliest zijn muze die hij sinds 1876 obsessief schildert. Ondergedompeld in een diepe crisis geeft hij het huis in St. John's Wood op. Haar dood geeft hem geen rust. Met behulp van het medium William Eglinton probeert hij met de overledenen in contact te komen - als een moderne Orpheus zoekt hij zijn Eurydice. Het is de tijd van het opkomende spiritisme waar zelfs Victor Hugo van in de ban raakt. Volgens Tissot belichaamt Kathleen

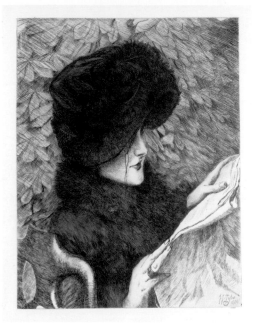

the true essence of woman - a weak, somewhat melancholic creature tragically trapped within the constraints of society. The theme of farewell and separation, which he often dealt with in his works, took on an almost prophetic meaning in this context. Perhaps this is why the women in his paintings have this ghostly look.

Back in France, Tissot began studies on his series "Women in Paris". It comprised 15 paintings that he showed in 1885 at the Sedelmeyer Gallery. With it he turned away from the ladies of the upper class and towards anonymous women: the saleswomen, the passers-by or an orphan sketched in the Tuileries. The motifs show everyday scenes, such

profonde de la femme, des femmes qu'il a représentées jusqu'ici. Celle d'un être languide, un peu mélancolique, tragiquement perdue dans la société. Le thème de l'« Adieu », ou de la séparation, si souvent représenté par Tissot, apparaît presque prophétique à la lumière de cette perte. Est-ce pour cette raison que les femmes chez Tissot affichent presque toujours cet air fantomatique ? De retour en France, Tissot décide de se remettre au travail et d'engager l'étude de « La Femme à Paris » – titre de la série de quinze toiles qu'il expose à la galerie Sedelmeyer en 1885. Tissot abandonne les femmes de la haute société. Il arrête son regard sur des êtres anonymes. Des vendeuses dans un

all den anderen Frauen, die er gemalt hat, das wahre Wesen der Frau – eines schwachen, etwas melancholischen Geschöpfes, das auf tragische Art in den Zwängen der Gesellschaft gefangen ist. Das Thema des Abschieds und der Trennung, mit dem er sich oft in seinen Werken auseinandersetzte, bekommt in diesem Zusammenhang eine fast schon prophetische Bedeutung. Vielleicht haben die Frauen auf seinen Gemälden deshalb diesen geisterhaften Blick.

Zurück in Frankreich beginnt Tissot mit Studien zu seiner Serie „Die Frau in Paris". Sie wird 15 Gemälde umfassen, die er im Jahr 1885 in der Galerie Sedelmeyer zeigt. Mit ihr wendet er sich von den Damen der Oberschicht ab und den anonymen

The Newspaper

Le Journal

Die Zeitung

El Periódico

O Jornal

De krant

c. 1883, Pastel, 64,3 × 50,2 cm,
Petit Palais, Paris

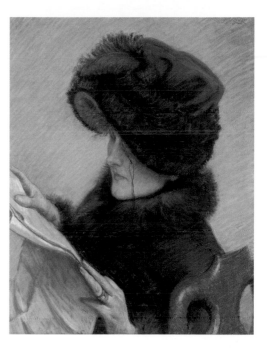

la verdadera esencia de la mujer, una criatura débil y algo melancólica atrapada trágicamente en las limitaciones de la sociedad. El tema de la despedida y de la separación, que a menudo trató en sus obras, adquiere un significado casi profético en este contexto. Tal vez por eso las mujeres de sus cuadros tienen esa mirada fantasmal.

De vuelta en Francia, Tissot comenzó a estudiar sobre su serie «La mujer en París». Comprendería 15 pinturas que expuso en 1885 en la Galería Sedelmeyer. Con ella se alejó de las damas de la clase alta y se dirigió a las mujeres anónimas: las vendedoras, las transeúntes o una huérfana dibujada en las Tullerías. Los motivos muestran escenas cotidianas,

a verdadeira essência da mulher - uma criatura fraca, um tanto melancólica, tragicamente presa nas restrições da sociedade. O tema da despedida e da separação, de que muitas vezes se ocupou nas suas obras, adquire um significado quase profético neste contexto. Talvez seja por isso que as mulheres nas suas pinturas têm este olhar fantasmagórico.

De volta à França, Tissot começou a estudar a sua série "A Mulher em Paris". Incluirá 15 pinturas que ele expôs em 1885 na Galeria Sedelmeyer. Com ela, ele se afastou das senhoras da classe alta e se voltou para as mulheres anônimas: as vendedoras, as transeuntes ou um órfão esboçado nas Tuileries.

tussen alle andere vrouwen die hij heeft geschilderd het ware wezen van de vrouw - een zwak, ietwat melancholisch wezen dat op tragische wijze gevangen zit binnen de dwangen van de maatschappij. Het thema van het afscheid en de scheiding, waar hij zich in zijn werken vaak mee bezighoudt, krijgt in deze context een bijna profetische betekenis. Misschien hebben de vrouwen op zijn schilderijen daarom deze schimmige blik.

Terug in Frankrijk begint Tissot met voorbereidend onderzoek voor zijn serie "De vrouw in Parijs". De serie zal 15 schilderijen omvatten die hij in 1885 in de galerie Sedelmeyer toont. Hiermee keert hij zich af van de dames van de hogere klasse en richt zich op de anonieme

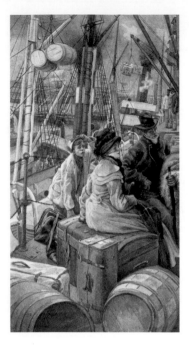

By Water, Waiting at a Dockside
Sur mer, l'attente dans un quai d'embarquement
Am Meer, Warten auf dem Kai
Junto al mar, esperando en el muelle
Junto ao mar, à espera no cais
Bij de zee, wachtend op de kade

c. 1881/82, Watercolor/Aquarelle,
50,8 × 27,3 cm, Private collection

as walks in the park or reading the newspaper. He seemed to be concerned only with types. His protagonist in *Political Woman*, whom he dressed in a striking pink dress, is even taken from a painting from his London years (*The Ball*, 1878). The splendor of fashion and the luxurious, sweeping decorations of the Belle Époque gave way to everyday, almost banal situations that surprise but also disappoint. The critics were not very enthusiastic and did not praise his series "*Women in Paris*".

magasin, des passantes, une orpheline croquée aux Tuileries. Des situations bien ordinaires : des promenades au parc, le dimanche, la lecture du journal... Il ne semble saisir que des types. *L'Ambitieuse,* femme portant une robe, véritable ramage rose d'un oiseau de nuit, et que Tissot reprend d'une toile anglaise (*Le Bal,* 1878)... La magnificence des toilettes, le luxe des décors chargés de la Belle Époque, ont cédé la place à des situations banales, quotidiennes. Est-ce cet ordinaire qui surprend et déçoit ? Toujours est-il que la critique se montre peu enthousiaste. « *La Femme à Paris* » ne prend pas...

Frauen zu: den Verkäuferinnen, den Passantinnen oder einer in den Tuilerien skizzierten Waise. Die Motive zeigen Alltagsszenen, wie Spaziergänge im Park oder die Zeitungslektüre. Er scheint sich nur noch mit Typen zu befassen. Seine Protagonistin in *Die Ehrgeizige,* die er mit einem auffälligen rosafarbenem Kleid ausstaffiert, entnimmt er sogar einem Gemälde aus seinen Londoner Jahren (*Der Ball*, 1878). Die Pracht der Mode und die luxuriösen, ausladenden Dekors der Belle Époque weichen alltäglichen, fast schon banalen Situationen, die überraschen aber auch enttäuschen. Die Kritik ist nicht sehr begeistert. Seine Serie „Die Frau in Paris" fällt bei ihr durch.

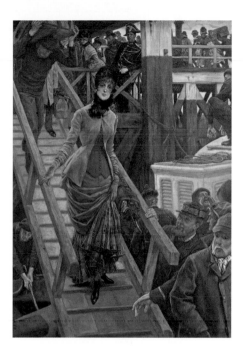

Embarkation at Calais
Embarquement à Calais
Einschiffung in Calais
Embarque en Calais
Embarque em Calais
Inscheping in Calais

1883-85, Oil on canvas/Huile sur toile, 146,5 × 102 cm,
Koninklijk Museum voor Schone Kunsten, Antwerpen

como paseos por el parque o la lectura del periódico. Parece que solo le interesan los tipos. Su protagonista de *La ambiciosa,* que viste con un llamativo vestido rosa, es incluso una pintura de sus años en Londres (*El baile*, 1878). El esplendor de la moda y las lujosas y amplias decoraciones de la Belle Époque dan paso a situaciones cotidianas, casi banales, que sorprenden pero también decepcionan. Los críticos no se muestran muy entusiasmados y consideran su serie «La mujer en París» un fracaso.

Os motivos mostram cenas cotidianas, como caminhadas no parque ou a leitura do jornal. Ele parece estar preocupado apenas com os tipos. Seu protagonista em *O Ambicioso,* que ele veste com um impressionante vestido rosa, é até tirado de uma pintura de seus anos em Londres (*A bola*, 1878). O esplendor da moda e as decorações luxuosas e arrebatadoras da Belle Époque dão lugar a situações quotidianas, quase banais, que surpreendem, mas também desiludem. Os críticos não estão muito entusiasmados. A sua série "A Mulher em Paris" falha com ela.

vrouwen: de verkoopsters, de passanten of een in de Tuin van de Tuilerieën getekende wees. De motieven tonen alledaagse taferelen zoals wandelingen in het park of het lezen van de krant. Hij lijkt zich alleen nog met types bezig te houden. Zijn protagoniste in *De ambitieuze,* die hij met een opvallend roze jurk uitrust, ontleent hij zelfs aan een schilderij uit zijn Londense jaren (*De bal*, 1878). De pracht en praal van de mode en de luxueuze, grootse decors van de belle époque maken plaats voor alledaagse, bijna banale situaties die verrassen maar ook teleurstellen. De critici zijn niet erg enthousiast en beschouwen zijn serie "De vrouw in Parijs" als mislukt.

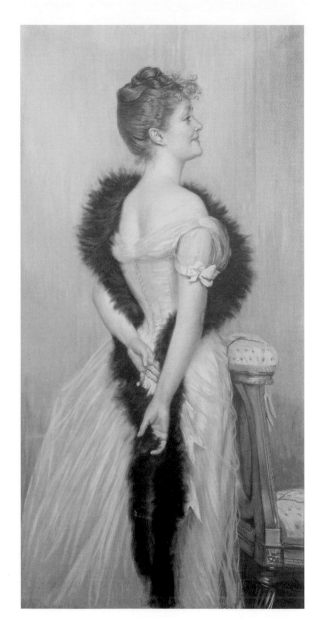

Portrait of the Vicomtesse de Montmorand
Portrait de la Vicomtesse de Montmorand
Porträt der Vicomtesse de Montmorand
Retrato de la Vizcondesa de Montmorand
Retrato do Vicomtesse de Montmorand
Portret van de vicomtesse de Montmorand

1889, Pastel, 162,5 × 81 cm, Private collection

Berthe

1882/83, Pastel on paper/Pastel sur papier,
72,4 × 59,3 cm, Petit Palais, Paris

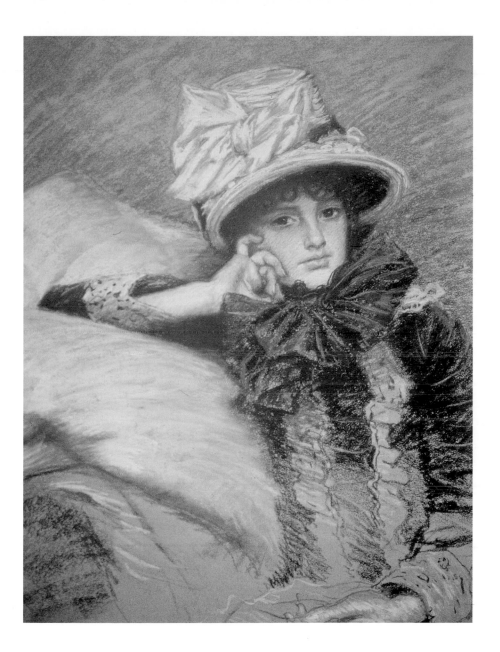

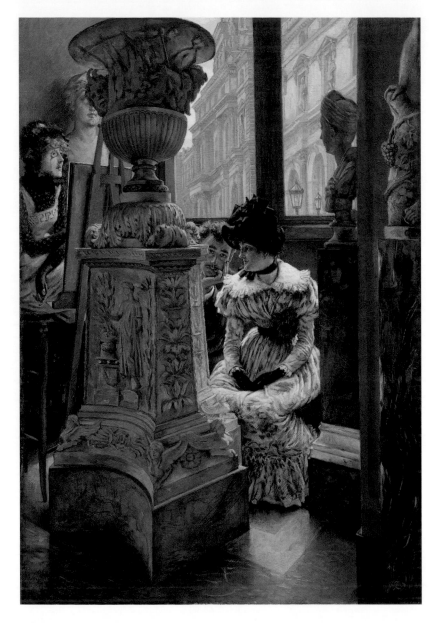

In the Louvre (L'Esthétique)
Au Louvre (l'Esthétique)
Im Louvre (Die Ästhetik)
En el Louvre (Estética)
No Louvre (Estética)
In het Louvre (de esthetiek)

c. 1883-85, Oil on canvas/Huile sur toile,
64,8 × 44,5 cm, Private collection

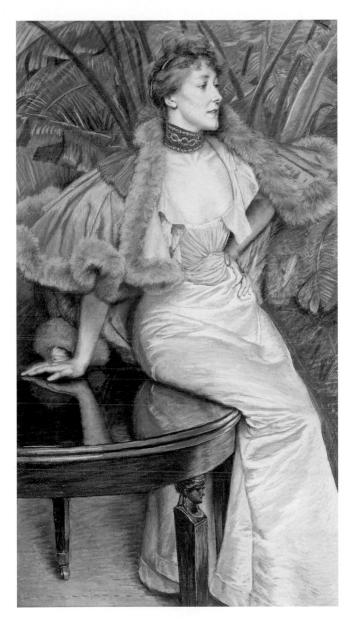

Princess de Broglie
La Princesse de Broglie
Prinzessin de Broglie
Princesa de Broglie
Princesa de Broglie
Prinses de Broglie

c. 1895, Pastel, 168 × 96,8 cm, Private collection

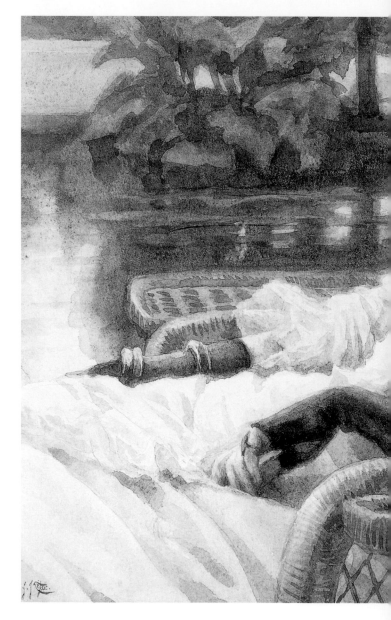

Summer Evening* or *The Dreamer
Soirée d'été* dit aussi *La Rêveuse
Sommerabend* oder *Die Träumerin
Verano por la noche* o *El soñador
Noite de verão* ou *O Sonhador
Zomeravond* of *De Dromer

c. 1881/82, Oil on wood panel/Huile sur panneau de bois,
34,9 × 60,3 cm, Musée d'Orsay, Paris

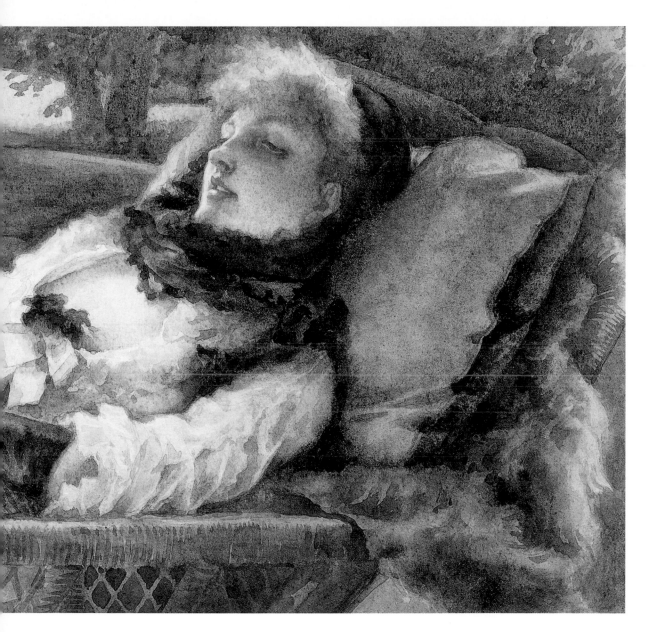

For many years Tissot painted the social events and the spectacle of fashion. Here he turned his attention to its practical side - the purchase of fabrics. But the subject is no less delicate. The customer and the shop assistant deal with clearly erotic objects such as ribbons, lace and corsets.

Tissot a longtemps peint les salons et le spectacle féerique de la mode. Le voilà qui passe à la mise en scène, plus prosaïque, du commerce de l'étoffe. Faire commerce du désir des « frivolités » est chose délicate. Le client ou la cliente, comme la vendeuse, y manipulent des objets à l'érotisme déclaré – rubans, dentelles, corsets, etc.

Tissot malte über viele Jahre die gesellschaftlichen Empfänge und das Spektakel der Mode. Hier wendet er sich ihrer sachlichen Seite – dem Einkauf der Stoffe – zu. Das Sujet ist aber nicht minder delikat. Der Kunde oder die Kundin und die Verkäuferin beschäftigen sich mit eindeutig erotischen Objekten, wie Bändern, Spitzen und Korsetts.

Durante muchos años Tissot pintó las recepciones sociales y el espectáculo de la moda. Aquí se centró en el aspecto práctico: la compra de telas. Pero el tema no es menos delicado. El cliente o la clienta y la vendedora manejan objetos claramente eróticos como cintas, encajes y corsés.

Por muitos anos a Tissot pintou as receções sociais e o espetáculo da moda. Aqui ele virou sua atenção para o lado prático - a compra de tecidos. Mas o assunto não é menos delicado. O cliente e o assistente de loja lidam com objectos claramente eróticos como fitas, rendas e espartilhos.

Tissot schilderde jarenlang de recepties en ontvangsten in de samenleving en het spektakel van de mode. Hier richt hij zich op de zakelijke kant - de inkoop van stoffen. Het onderwerp is echter niet minder delicaat. De klant en de verkoopster houden zich bezig met erotische objecten zoals linten, kant en korsetten.

The "Young Lady" of the Shop
La Demoiselle de magasin
Das Ladenmädchen
La chica de la tienda
A Garota da Loja
Het winkelmeisje
c. 1883-85, Oil on canvas/Huile sur toile, 146,1 × 101,6 cm, Art Gallery of Ontario, Toronto

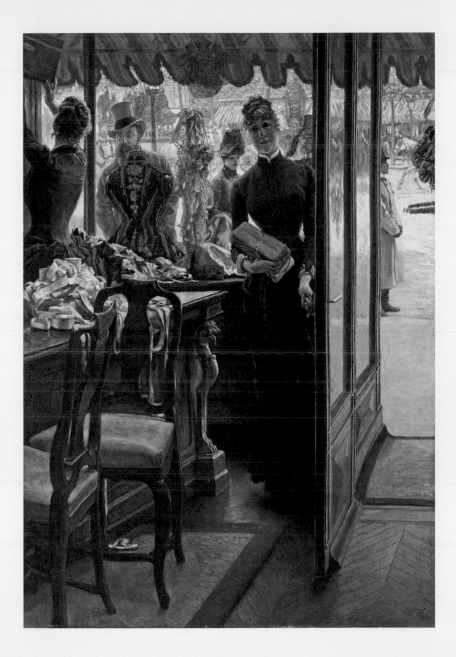

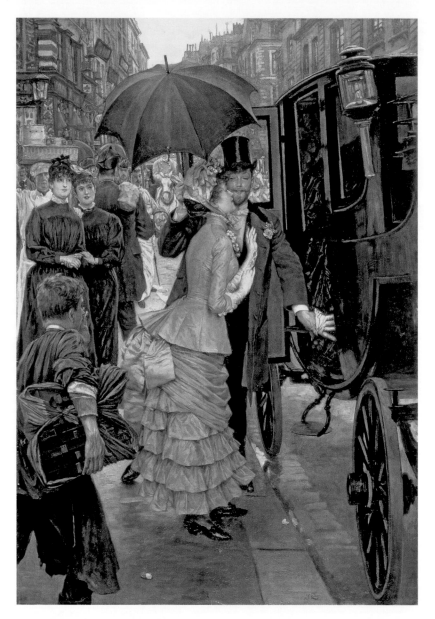

The Bridesmaid

La Demoiselle d'honneur

Die Brautjungfer

La dama de honor

A dama de honra

Het bruidsmeisje

c. 1883-85, Oil on canvas/Huile sur toile, 147,3 × 101,6 cm, Leeds Museums and Galleries, Leeds

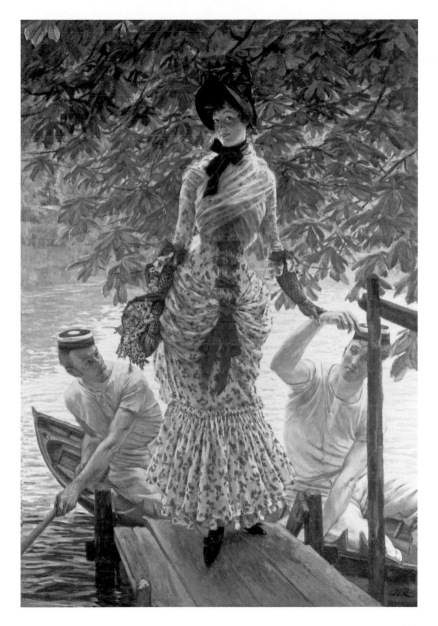

On the Thames

Sur la Tamise

Die Themse

El Támesis

O Tamisa

De Theems

c. 1883-85, Oil on canvas/Huile sur toile,
146,7 × 101,7 cm, Private collection

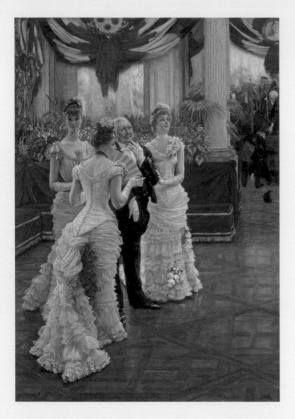

Provincial Ladies

Les Demoiselles de province

Die Provinzdamen

Las Damas Provinciales

As senhoras provinciais

De provinciale dames

c.1883-85, Oil on canvas/Huile sur toile,
147,3 × 102,2 cm, Private collection

Fashion

From the very beginning, fashion had been an important motif, if not the central element, in Tissot's paintings. Clothing - whether in a historical, ethnographic or sophisticated context - dominated the representation. He acquired various kimonos, which formed the basis of numerous works in the style of Japonism. Towards the end of his career, archaeological research on biblical clothing served as a source of inspiration for his illustrations of the Holy Scripture.

His contemporary depictions, on the other hand, made him a painter of "modern life". Tissots sharp eye captured forms, colors, draperies, muffs, hoods, hats, boleros, ruched dresses and seating furniture. Like Zola in his novel

Les tissus

Dès l'origine, le déguisement paraît être un des motifs, voire l'élément central des toiles de Tissot. Le costume, historique, ethnographique ou mondain, joue le premier rôle. Ce goût pour le « déguisement » le conduit à faire l'acquisition de kimonos, à l'origine de nombreuses œuvres japonisantes. À la fin de sa carrière, les illustrations qu'il réalise pour l'histoire sainte lui inspirent une enquête archéologique sur le vêtement biblique.

La mode contemporaine lui assure la réputation de peintre de la « vie moderne ». Son œil est attentif aux volumes, aux couleurs, amoureux des plis, des manchons, des capuches, des chapeaux, des boléros, des poufs et des frous-frous. Tissot capte, comme le fait Zola plus tard dans

Die Mode

Von Anfang an ist die Mode ein wichtiges Motiv, wenn nicht sogar das zentrale Element in Tissots Gemälden. Die Kleidung – egal ob in einem historischen, ethnographischen oder mondänen Kontext – dominiert die Darstellung. Er erwirbt verschiedene Kimonos, welche die Grundlage zahlreicher Werke im Stil des Japonismus bilden. Gegen Ende seiner Karriere dienen ihm archäologische Forschungen zur biblischen Kleidung als Inspirationsquelle für seine Illustrationen der Heiligen Schrift.

Seine zeitgenössischen Darstellungen machen ihn hingegen zum Maler des „modernen Lebens". Tissots scharfer Blick erfasst Formen, Farben, Faltenwürfe, Muffs, Kapuzen, Hüte, Boleros, Rüschenkleider und Sitzmöbel. Wie Zola in

Portrait of Madame Henriette de Bonnières
Portrait de Madame Henriette de Bonnières
Porträt der Madame Henriette de Bonnières
Retrato de Madame Henriette de Bonnières
Retrato de Madame Henriette de Bonnières
Portret van mevrouw Henriette de Bonnières

c. 1880-90, Pastel, 163,5 × 94 cm, Private collection

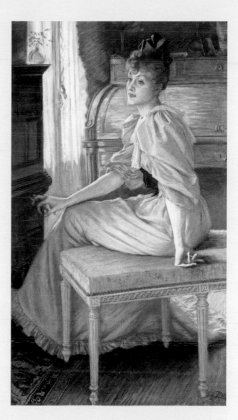

La moda

Desde el principio, la moda fue un motivo importante, si no el elemento central, en las pinturas de Tissot. La ropa, ya sea en un contexto histórico, etnográfico o sofisticado, domina la representación. Adquirió varios kimonos, que fueron la base de numerosas obras en el estilo del Japonismo. Hacia el final de su carrera, la investigación arqueológica sobre la vestimenta bíblica sirvió de fuente de inspiración para sus ilustraciones de la Sagrada Escritura.

Sus representaciones contemporáneas, por otro lado, lo convirtieron en un pintor de la «vida moderna». El ojo agudo de Tissot captura formas, colores, cortinas, mangas, capuchas, sombreros, boleros, vestidos con volantes y muebles para sentarse. Al igual que Zola en su novela

A Moda

Desde o início, a moda tem sido um motivo importante, se não o elemento central, nas pinturas de Tissot. O vestuário - seja num contexto histórico, etnográfico ou sofisticado - domina a representação. Ele adquiriu vários quimonos, que formaram a base de numerosos trabalhos no estilo do Japonismo. No final de sua carreira, a pesquisa arqueológica sobre vestimentas bíblicas serviu como fonte de inspiração para suas ilustrações da Sagrada Escritura.

Suas representações contemporâneas, por outro lado, fizeram dele um pintor da "vida moderna". Tissots olho afiado capta formas, cores, drapeados, muffs, capuzes, chapéus, boleros, vestidos ruched e mobiliário para

De mode

Vanaf het begin is mode een belangrijk motief, zo niet het centrale element in Tissots schilderijen. Kleding - of het nu in een historische, etnografische of mondaine context is - domineert het beeld. Hij verwerft verschillende kimono's die de basis vormen van talrijke werken in de stijl van het japonisme. Tegen het einde van zijn carrière dienen archeologische onderzoeken naar Bijbelse kleding als inspiratiebron voor zijn illustraties van de Heilige Schrift.

Zijn hedendaagse voorstellingen maken hem daarentegen tot een schilder van het "moderne leven". Tissots scherpe blik vangt vormen, kleuren, draperingen, moffen, kappen, hoeden, bolero's, jurken met ruches en zitmeubilair. Zoals Zola in zijn roman *Het Paradijs Voor*

143

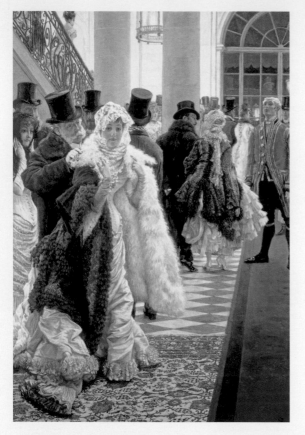

The Woman of Fashion

La Mondaine

Die modische Frau

La mujer de moda

A Mulher da Moda

De modieuze vrouw

c. 1883-85, Oil on canvas/Huile sur toile, 148,3 × 103 cm, Private collection

The Ladies' Paradise, Tissot captured the emergence of new enthusiasm for fashion trends and drew inspiration from etchings and fashion magazines. The painter's documentary passion went hand in hand with a typical image of a woman. Without a doubt, the sitters are the plaything of their own desire for the latest creations. At the centre of this superficiality, however, is always an absent facial expression that often reaches into the melancholy - perhaps as a mirror of the consciousness of being trapped in the vanity of the theater of self-portrayal.

Au bonheur des dames, l'apparition de ces désirs nouveaux pour le textile.
Et il les met en scène sur ses toiles à travers des femmes élégantes qui s'inspirent alors des revues et des gravures de mode.
Mais chez Tissot cette passion documentée et documentaire pour la toilette est sublimée par une vision de la femme. Sans doute est-elle le jouet de ses désirs pour l'étoffe, mais au cœur de cette frivolité, elle affiche une mine absente, souvent mélancolique, signe peut-être de la conscience malheureuse qu'elle a de la vanité de ce petit théâtre des apparences.

seinem Roman *Das Paradies der Damen* fängt Tissot das Aufkommen der neuen Begeisterung für modische Trends ein und lässt sich von Radierungen und Modezeitschriften inspirieren. Die dokumentarische Leidenschaft des Malers geht einher mit einem typischen Frauenbild. Ohne Zweifel sind die Dargestellten der Spielball ihrer eigenen Begierde nach den neusten Kreationen. Im Zentrum dieser Oberflächlichkeit steht aber immer ein abwesender Gesichtsausdruck, der oft ins Melancholische reicht – vielleicht als Spiegel des Bewusstseins in der Eitelkeit des Theaters der Selbstdarstellung gefangen zu sein.

Political Woman

L'Ambitieuse

Die Ehrgeizige

La ambiciosa

O ambicioso

De ambitieuze

c. 1883-85, Oil on canvas/Huile sur toile, 142,2 × 101,6 cm,
Albright Knox Art Gallery, Buffalo

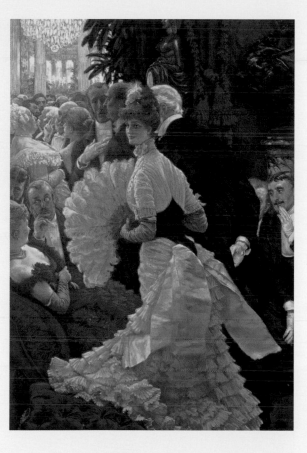

El paraíso de las damas, Tissot capta el surgimiento de un nuevo entusiasmo por las tendencias de la moda y se inspira en aguafuertes y revistas de moda.
La pasión documental del pintor va de la mano con la típica imagen de una mujer. Sin duda, las mujeres representadas son el juguete de su propio deseo por las últimas creaciones. En el centro de esta superficialidad, sin embargo, siempre hay una expresión facial ausente que a menudo llega a la melancolía, quizás como un espejo de la conciencia de estar atrapado en la vanidad del teatro de la autorrepresentación.

sentar. Como Zola no seu romance *O Paraíso das mulheres,* Tissot capta o surgimento de um novo entusiasmo pelas tendências da moda e inspira-se em gravuras e revistas de moda.A paixão documental do pintor anda de mãos dadas com uma imagem típica de uma mulher. Sem dúvida, os babas são o brinquedo de seu próprio desejo para as últimas criações. No centro desta superficialidade, no entanto, está sempre uma expressão facial ausente que muitas vezes chega à melancolia - talvez como um espelho da consciência de estar preso na vaidade do teatro do auto-retrato.

De Vrouw, geeft Tissot de opkomst van een nieuw enthousiasme voor modieuze trends weer en laat hij zich door etsen en modetijdschriften inspireren.
De documentaire passie van de schilder gaat hand in hand met een typisch vrouwenbeeld. Zonder twijfel zijn de geportretteerden de speelbal van hun eigen verlangen naar de nieuwste creaties. In het centrum van deze oppervlakkigheid staat echter altijd een afwezige gelaatsuitdrukking die vaak in het melancholische overgaat - misschien als spiegel van het bewustzijn om gevangen te zitten in de ijdelheid die het gedoe rond een portret van jezelf met zich meebrengt.

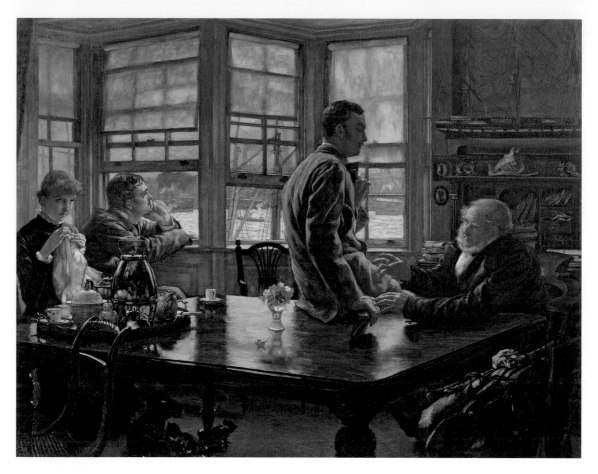

The Prodigal Son in Modern Life: The Departure

L'Enfant prodigue : le départ

Der verlorene Sohn: Der Abschied

El Hijo pródigo: la partida

O Filho Pródigo: Adeus

De verloren zoon: het afscheid

1880, Oil on canvas/Huile sur toile, 100 × 130 cm, Musée d'Arts de Nantes

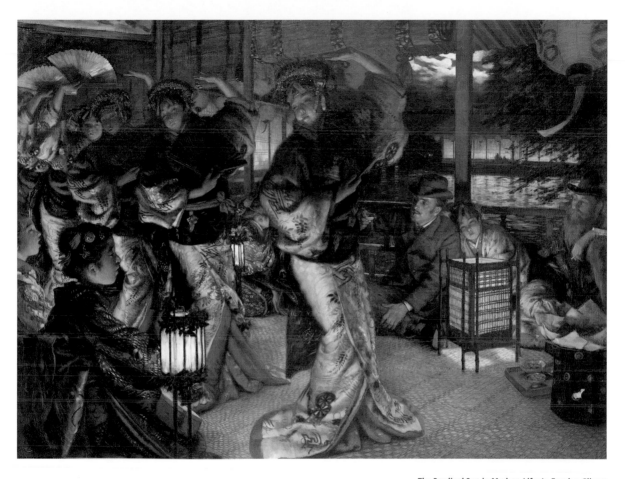

The Prodigal Son in Modern Life: In Foreign Climes
L'Enfant prodigue : en pays étranger
Der verlorene Sohn: In fremden Ländern
El hijo pródigo: en tierras extranjeras
O Filho Pródigo: Em Terras Estrangeiras
De verloren zoon: in het buitenland

1880, Oil on canvas/Huile sur toile, 100 × 130 cm, Musée d'Arts de Nantes

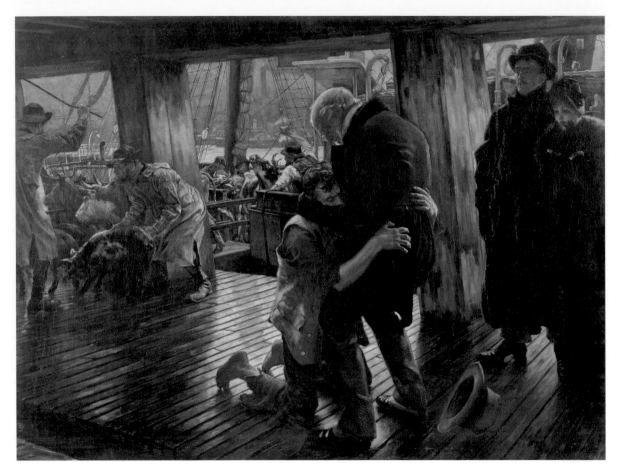

The Prodigal Son in Modern Life: The Return

L'Enfant prodigue : le retour

Der verlorene Sohn: Die Rückkehr

El Hijo Pródigo: El regreso

O Filho Pródigo: O Retorno

De verloren zoon: de terugkeer

1880, Oil on canvas/Huile sur toile, 100 × 130 cm,
Musée d'Arts de Nantes

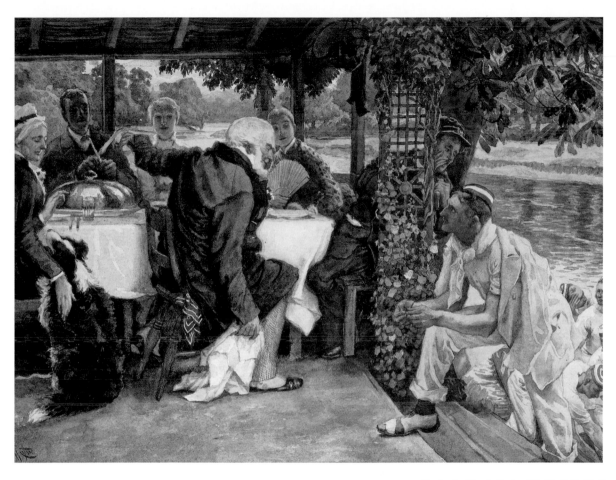

The Prodigal Son in Modern Life: The Fatted Calf
L'Enfant prodigue : le veau gras
Der verlorene Sohn: Das gemästete Kalb
El hijo pródigo: El ternero engordado
O filho pródigo: O bezerro engordado
De verloren zoon: het vetgemeste kalf

1880, Oil on canvas/Huile sur toile, 100 × 130 cm,
Musée d'Arts de Nantes

The Plague of Locusts

La Plaie des sauterelles

Die Heuschreckenplage

La plaga de las langostas

A praga dos gafanhotos

De sprinkhanenplaag

*c. 1896-1902, Gouache on board/
Gouache sur carton, 19,8 × 23,9 cm,
Jewish Museum, New York*

Tissot's Bible Illustrations

In 1885 Tissot's spiritualistic seances
with the medium Eglinton increased.
He hoped to make contact with his late
love Kathleen. At the same time he was
working on the painting *Holy Music*, the
last of his 15 works in the series "Women
in Paris". One day, when he attended a
mass in the church of Saint-Sulpice for
study purposes, the former member of
the Commune had a vision: a comforting
Christ in the form of a martyr appeared
to him. The chronicler of the 19th
century bourgeoisie then broke with
materialism. He left fashion and society
behind him and dealt with the Holy
Scripture. He devoted the last years of
his life to illustrating the Bible. Tissot
thus once again joined the zeitgeist,

La Bible de Tissot

Dans l'année 1885, James Tissot multiplie
les séances de spiritisme avec le
médium Eglinton dans l'espoir d'entrer
en communication avec Kathleen, son
amour défunt. Il travaille alors à *Musique
sacrée*, la dernière des quinze toiles de la
série « *La Femme à Paris* ».
Ce jour-là, il est venu chercher
l'inspiration dans l'église Saint-Sulpice.
Et voici que, en pleine célébration de
la messe, l'ancien Communard a une
vision : un Christ consolateur, martyr
et glorieux, lui apparaît. L'observateur
partisan du triomphe de la bourgeoisie
au xixe siècle décide alors de rompre avec
le matérialisme. Loin de la mode et du
monde, le peintre de la vie moderne qu'il
était entre dans ce temps intemporel de

Tissots Bibelillustrationen

Im Jahr 1885 nehmen Tissots spiritistische
Séancen mit dem Medium Eglinton
zu. Er hegt die Hoffnung, mit seiner
verstorbenen Liebe Kathleen in Kontakt
zu treten. Zur selben Zeit arbeitet er an
dem Gemälde *Heilige Musik,* dem letzten
seiner 15 Werke umfassenden Serie
„Die Frau in Paris". Als er eines Tages
zu Studienzwecken eine Messe in der
Kirche Saint-Sulpice besucht, hat der
ehemalige Kommunarde eine Vision: Ihm
erscheint ein trostspendender Christus
in Gestalt eines Märtyrers. Der Chronist
der Bourgeoisie des 19. Jahrhundert
bricht daraufhin mit dem Materialismus.
Er lässt die Mode und die Gesellschaften
hinter sich und beschäftigt sich mit der
Heilige Schrift. Die letzten Jahre seines

The Wise Virgins
Les Vierges sages
Die klugen Jungfrauen
Las vírgenes prudentes
As virgens sábias
De wijze maagden

c. 1886-94, Gouache and
graphite on grey wove paper/
Gouache et graphite sur papier
vélin gris, 15,6 × 24,4 cm,
Brooklyn Museum of Art,
New York

Ilustraciones bíblicas de Tissot

En 1885 las sesiones espiritualistas
de Tissot con el medium Eglinton
aumentaron. Esperaba establecer
contacto con su difunta Kathleen.
Paralelamente, trabaja en la pintura
Música Santa, la última de sus 15 obras
de la serie «La mujer en París». Un día,
cuando asistió a una misa en la iglesia
de San Sulpicio con fines de estudio,
el antiguo comunero tuvo una visión:
se le apareció un Cristo consolador
en forma de mártir. El cronista de la
burguesía del siglo XIX rompió entonces
con el materialismo. Dejó atrás la moda
y la sociedad y se ocupó de la Sagrada
Escritura. Dedicó los últimos años de su
vida a ilustrar la Biblia. Tissot se unió así
de nuevo al espíritu de la época, aunque

Ilustrações Bíblicas Tissots

Em 1885 as sessões espiritualistas
de Tissot com o médium Eglinton
aumentaram. Ele esperava estabelecer
contacto com o seu falecido amor,
Kathleen. Ao mesmo tempo, ele estava
trabalhando na pintura *Música Sagrada*,
a última de suas 15 obras da série "A
Mulher em Paris". Um dia, quando ele
assiste a uma missa na igreja de Saint-
Sulpice para fins de estudo, a antiga
comunidade tem uma visão: para ele
aparece um Cristo confortador na forma
de um mártir. O cronista da burguesia do
século XIX rompeu com o materialismo.
Ele deixa a moda e a sociedade para
trás de si e lida com a Sagrada Escritura.
Ele dedicou os últimos anos de sua
vida a ilustrar a Bíblia. Tissot voltou a

Tissots Bijbelse illustraties

In 1885 nemen de spiritistische seances
van Tissot met het medium Eglinton
toe. Hij koestert de hoop in contact
te komen met zijn overleden geliefde
Kathleen. Tegelijkertijd werkt hij aan
het schilderij *Heilige muziek,* het laatste
van zijn 15 werken omvattende serie
"De vrouw in Parijs". Als hij op een dag
voor studiedoeleinden een mis in de
kerk van Saint-Sulpice bezoekt, heeft
de voormalige communard een visioen:
er verschijnt een troostende Christus
in de vorm van een martelaar. De
kroniekschrijver van de 19de-eeuwse
bourgeoisie breekt vervolgens met
het materialisme. Hij laat de mode en
gezelschappen achter zich en houdt
zich met de Heilige Schrift bezig. De

The Taking of Jericho
La Prise de Jéricho
Der Fall Jerichos
La toma de Jericó
O caso de Jericó
De zaak Jericho

c. 1886-94, Gouache on board/Gouache
sur carton, 18,6 × 15,1 cm,
Jewish Museum, New York

The Seven Trumpets of Jericho
Les Sept Trompettes de Jéricho
Die sieben Trompeten von Jericho
Las siete trompetas de Jericó
As Sete Trombetas de Jericó
De zeven trompetten van Jericho

c. 1886-94, Gouache on board/Gouache sur carton, 18,7 × 30,7 cm,
Jewish Museum, New York

albeit unconsciously. In fact, the stories of the Bible came back into fashion in the second half of the 19th century. Above all through the publication of Ernest Renan's book *The Life of Jesus* in 1863, which caused a scandal with its depiction of the Messiah as a historical person. Tissot was now driven by his enlightenment, but cannot be glorified. His spiritual aspirations were based on the will to strengthen his Catholic faith, which was shaken by the anticlericalism of the Third Republic. Three times Tissot traveled to the Holy Land for research. His works are based on archaeological and scientific findings. He produced 365 etchings in an aesthetic that was both orientalist and religiously kitschy, which were presented in the publication

l'histoire sainte. Il voue ainsi la dernière partie de son existence à l'illustration de la Bible. S'il n'en a pas conscience, Tissot capte une fois encore une tendance dans l'air du temps. La société de cette seconde partie du xıxᵉ siècle se passionne en effet pour l'histoire biblique. Surtout depuis la publication, en 1863, de *Vie de Jésus* d'Ernest Renan, qui a fait scandale en traitant avec réalisme du Messie considéré comme un simple personnage historique, dépouillé de tout pouvoir surnaturel. Sans doute le peintre est-il porté par l'illumination, mais sans en avoir pour autant la vue obscurcie. L'aspiration spirituelle s'appuie sur un projet de réaffirmation d'une foi catholique, secouée par les conflits avec l'anticléricalisme de la IIIᵉ République.

Lebens widmet er der Illustration der Bibel. Damit schließt sich Tissot, wenn vielleicht auch unbewusst, wieder einmal dem Zeitgeist an. Tatsächlich kommen die Geschichten der Bibel in der zweiten Hälfte des 19. Jahrhunderts wieder in Mode. Vor allem durch die Veröffentlichung des Buches *Das Leben Jesu* von Ernest Renan im Jahr 1863, das durch seine Darstellung des Messias als historische Person für einen Skandal sorgt. Tissot wird nun durch seine Erleuchtung angetrieben, lässt sich aber nicht verklären. Sein spirituelles Streben basiert auf dem Willen zur Festigung seines katholischen Glaubens, der durch den Antiklerikalismus der Dritten Republik erschüttert wurde. Dreimal reist Tissot zu Recherchezwecken in das

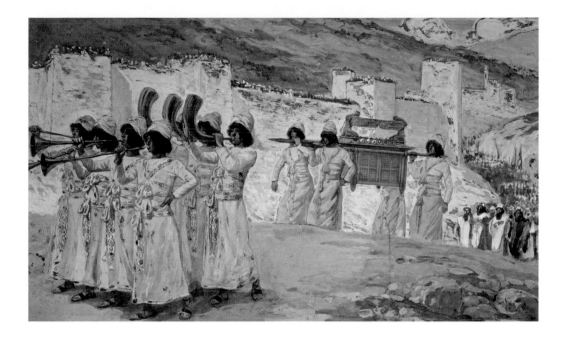

de manera inconsciente. De hecho, las historias de la Biblia se pusieron de moda en la segunda mitad del siglo XIX, sobre todo a través de la publicación del libro de Ernest Renan *La vida de Jesús* en 1863, que causó un escándalo con su representación del Mesías como persona histórica. Tissot estaba ahora impulsado por su iluminación, pero no se transfiguró. Sus aspiraciones espirituales se basaban en la voluntad de fortalecer su fe católica, sacudida por el anticlericalismo de la Tercera República. Tissot viajó tres veces a la Tierra Santa para fines de investigación. Sus trabajos se basan en hallazgos arqueológicos y científicos. Realizó 365 aguafuertes en una estética orientalista y religiosamente cursi, que fueron publicados en la

juntar-se ao espírito da época, ainda que inconscientemente. Na verdade, as histórias da Bíblia voltaram à moda na segunda metade do século XIX. Acima de tudo, através da publicação do livro de Ernest Renan *A Vida de Jesus* em 1863, que causou um escândalo com sua descrição do Messias como uma pessoa histórica. Tissot é agora guiado pela sua iluminação, mas não pode ser transfigurado. As suas aspirações espirituais baseavam-se na vontade de fortalecer a sua fé católica, que foi abalada pelo anticlericalismo da Terceira República. Três vezes Tissot viaja para a Terra Santa para pesquisa. Seus trabalhos são baseados em descobertas arqueológicas e científicas. Ele produziu 365 gravuras em uma estética que era

laatste jaren van zijn leven wijdt hij zich aan de illustratie van de Bijbel. Daarmee sluit Tissot zich, misschien ook onbewust, opnieuw aan bij de tijdgeest. Daadwerkelijk komen de verhalen uit de Bijbel in de tweede helft van de 19e eeuw weer in de mode. Vooral door de publicatie van Ernest Renans boek *Het leven van Jezus* in 1863, dat met de voorstelling van de Messias als een historisch persoon voor een schandaal zorgt. Tissot wordt nu door zijn verlichting gedreven, maar hij laat zich niet verheerlijken. Zijn spirituele streven is gebaseerd op de wil om zijn katholieke geloof te versterken. Dat was door het antiklerikalisme van de Derde Republiek aangetast. Voor onderzoek reist Tissot drie keer naar het Heilige Land. Zijn

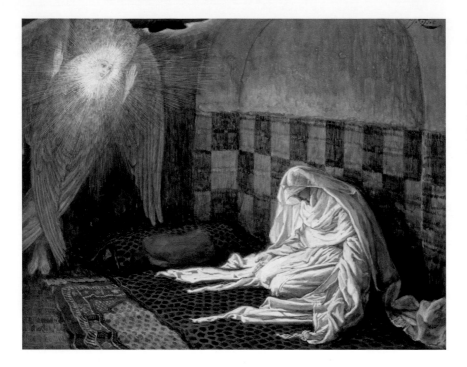

The Life of Our Lord Jesus Christ bei Éditions Mame. The success was remarkable - also from a financial point of view. The volumes were published in several languages. Tissot then devoted himself to a new project - the illustration of the Old Testament - which he was not able to complete before his death in 1902.

Tissot voyage par trois fois en terre sainte pour y documenter son travail et le relier au savoir scientifique et archéologique de l'époque. Il en tire 365 gravures, à l'esthétique à la fois orientaliste et sulpicienne, pour illustrer *La Vie de notre seigneur Jésus-Christ,* aux éditions Mame. Le succès public (et financier) est considérable. Les éditions en langues étrangères se multiplient. Tissot s'engage alors dans la création d'illustrations pour un nouveau projet portant sur l'Ancien Testament – travail inachevé à sa mort en 1902...

Heilige Land. Seine Werke baut er auf archäologischen und wissenschaftlichen Erkenntnissen auf. Es entstehen 365 Radierungen in einer zugleich orientalistischen und religiös-kitschigen Ästhetik, die in der Publikation *Das Leben unseres Herrn Jesus Christus* bei Éditions Mame veröffentlicht werden. Der Erfolg ist beachtlich – auch in finanzieller Hinsicht. Die Bände werden in mehreren Sprachen verlegt. Tissot widmet sich daraufhin einem neuen Projekt – der Illustration des Alten Testaments – das er jedoch durch seinen Tod im Jahr 1902 nicht mehr vollenden wird.

The Birth of Our Lord Jesus Christ

*La Nativité de Notre-
Seigneur Jésus-Christ*

Die Geburt unseres Herrn Jesus Christus

*El nacimiento de nuestro
Señor Jesucristo*

*O nascimento de nosso
Senhor Jesus Cristo*

*De geboorte van onze
Heer Jezus Christus*

*c. 1886-94, Gouache and graphite on grey
wove paper/Gouache et graphite sur
papier vélin gris, 14,3 × 17,1 cm, Brooklyn
Museum of Art, New York*

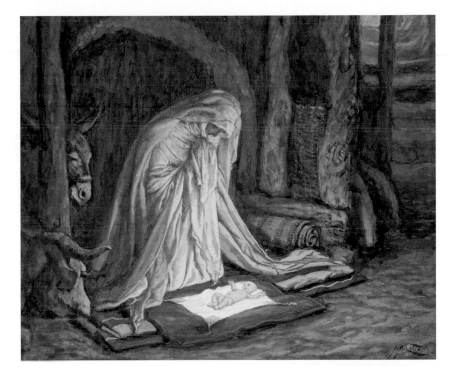

publicación *La vida de nuestro Señor Jesucristo* de Éditions Mame. El éxito fue notable, también desde el punto de vista económico. Los volúmenes se publicaron en varios idiomas. Tissot se dedicó entonces a un nuevo proyecto: la ilustración del Antiguo Testamento, que nunca llegó a completar, ya que falleció en 1902.

tanto orientalista quanto religiosamente kitschy, que foram publicadas na publicação *A vida de Nosso Senhor Jesus Cristo* na Éditions Mame. O sucesso é notável - também do ponto de vista financeiro. Os volumes são publicados em várias línguas. Tissot dedicou-se então a um novo projeto - a ilustração do Antigo Testamento - que não completaria depois de sua morte em 1902.

werken baseert hij op archeologische en wetenschappelijke inzichten. Er ontstaan 365 etsen in een zowel oriëntalistische alsook religieus-kitscherige esthetiek die in de publicatie *Het leven van onze Heer Jezus Christus* bij Éditions Mame worden gepubliceerd. Het succes is opmerkelijk - ook in financieel opzicht. De delen worden in verschillende talen uitgegeven. Tissot wijdt zich vervolgens aan een nieuw project; de illustratie van het Oude Testament. Een project dat hij echter door zijn dood in 1902 niet zou voltooien.

Saint Mark

Saint Marc

Der heilige Markus

San Marcos

São Marcos

Heilige Marcus

c.1886-94, Gouache and graphite on grey wove paper/Gouache et graphite sur papier vélin gris, 15,2 × 11,7 cm, Brooklyn Museum of Art, New York

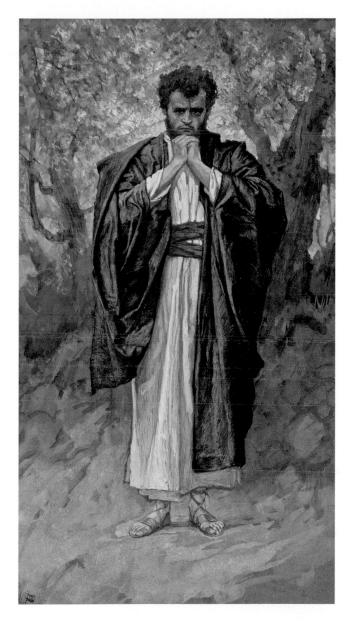

Saint Matthew

Saint Matthieu

Der heilige Matthäus

San Mateo

São Mateus

Heilige Mattheus

c. 1886-94, Gouache and graphite on grey wove paper/
Gouache et graphite sur papier vélin gris,
28,1 × 15,7 cm, Brooklyn Museum of Art, New York

Armenians

Arméniens

Armenier

Armenios

Arménio

Armeens

c. 1886/87 or 1889, Pen and ink on paper/Crayon et encre sur papier, 11,9 × 18,3 cm,
Brooklyn Museum of Art, New York

Types of Armenian Men in Jerusalem
Types de Jérusalem, Arméniens
Armenische Männer aus Jerusalem
Hombres armenios de Jerusalén
Homens arménios de Jerusalém
Armeense mannen uit Jeruzalem

c. 1886/87 or 1889, Pen and ink on paper/Crayon et encre sur papier, 11,9 × 18,1 cm,
Brooklyn Museum of Art, New York

A documentary work

On the last page of his 365-page publication *The Life of Our Lord Jesus Christ* is a self-portrait of Tissot entitled *Portrait of the Pilgrim*. But was the artist who was in the Middle East three times (1886, 1889 and 1896) really a pilgrim? First and foremost, the painter and Orientalist was fascinated by an exotic country. In dozens of drawings, gouaches and watercolours he documented landscapes and people he met in Palestine. He found them on his way through the desert, the villages and the streets of Jerusalem - in a strange world that seems to have stood still in biblical times. For Tissot, his stay in the Holy Land was not only a journey

Un travail documentaire

Sur la dernière page de *La Vie de notre seigneur Jésus-Christ,* œuvre illustrée de 365 planches, James Tissot a glissé un autoportrait, intitulé *Portrait du pèlerin.* Mais Tissot est-il vraiment un pèlerin, lui qui se rend par trois fois (en 1886, 1889 et 1896) au Moyen-Orient ? C'est davantage un peintre, un orientaliste fasciné par un pays exotique. Il documente inlassablement par des dizaines de dessins, de gouaches et d'aquarelles les paysages et les visages qu'il rencontre en Palestine. Écumant le désert, traversant les villages, flânant dans les rues de Jérusalem, Tissot fouille ce monde étrange, qui semble s'être figé dans les temps bibliques. Véritable

Eine dokumentarische Arbeit

Auf der letzten Seite seiner 365 Abbildungen umfassenden Publikation *Das Leben unseres Herrn Jesus Christus* findet sich ein Selbstbildnis von Tissot mit dem Titel *Porträt des Pilgers.* Doch war der Künstler, der sich dreimal im Nahen Osten aufhielt (1886, 1889 und 1896), wirklich ein Pilger? In erster Linie war der Maler und Orientalist fasziniert von einem exotischen Land. In Dutzenden von Zeichnungen, Gouachen und Aquarellen dokumentiert er Landschaften und Personen, denen er in Palästina begegnet. Er findet sie auf seinem Weg durch die Wüste, die Dörfer und die Straßen Jerusalems – in der für ihn fremden Welt, die in der biblischen Zeit

Woman of Geba, Samaria

Femme de Geba, Samarie

Frau aus Geba, Samarien

Mujer de Geba, Samaria

Mulher de Geba, Samaria

Vrouw uit Geba, Samaria

*1886/87 or 1889, Pen and ink on paper/Crayon et encre sur papier,
18,3 × 11,9 cm, Brooklyn Museum of Art, New York*

Un trabajo documental

En la última página de su publicación de su publicación con 365 ilustraciones *La vida de nuestro Señor Jesucristo,* se encuentra un autorretrato de Tissot titulado *Retrato del peregrino.* Pero, ¿fue realmente un peregrino el artista que estuvo tres veces en Oriente Medio (1886, 1889 y 1896)? En primer lugar, el pintor y orientalista estaba fascinado por un país exótico. En docenas de dibujos, aguadas y acuarelas documentó paisajes y personas que conoció en Palestina. Los encontró en su camino a través del desierto, los pueblos y las calles de Jerusalén; en un mundo extraño que parecía haberse detenido en tiempos bíblicos. Para Tissot, su estancia en

Uma bora documental

Na última página da sua publicação de 365 páginas *A Vida de Nosso Senhor Jesus Cristo,* encontra-se um auto-retrato de Tissot intitulado *Retrato do Peregrino.* Mas o artista que esteve no Oriente Médio três vezes (1886, 1889 e 1896) era realmente um peregrino? Em primeiro lugar, o pintor e orientalista era fascinado por um país exótico. Em dezenas de desenhos, guaches e aguarelas ele documentou paisagens e pessoas que conheceu na Palestina. Ele os encontra em seu caminho pelo deserto, pelas aldeias e ruas de Jerusalém - em um mundo estranho que parece ter parado nos tempos bíblicos. Para Tissot, sua permanência na Terra Santa não é

Een documentair werk

Op de laatste pagina van zijn 365 afbeeldingen omvattende publicatie *Het leven van onze Heer Jezus Christus* bevindt zich een zelfportret van Tissot met de titel *Portret van de pelgrim.* Maar was de kunstenaar, die drie keer (1886, 1889 en 1896) in het Midden-Oosten was, werkelijk een pelgrim? In de eerste plaats was de schilder en oriëntalist gefascineerd door een exotisch land. In tientallen tekeningen, gouaches en aquarellen documenteert hij landschappen en personen die hij in Palestina ontmoet. Hij vindt ze op zijn weg door de woestijn, de dorpen en de straten van Jeruzalem - in de voor hem vreemde wereld die in de Bijbelse tijd lijkt te hebben stilgestaan.

into the past, but also a race against time. With all means available he tried to capture the traces of the Bible before they are blurred by modernity. In addition, he documented like an ethnographer the different types of people who crossed his path. In this lively open-air museum, the portraitist and fashion-loving painter devoted himself above all to faces and clothing. Perhaps he saw in the Armenians with their beards and robes the physiognomy of the prophets from 2,000 years ago.

voyage dans le temps, cet itinéraire en terre sainte est aussi pour James Tissot une course contre le temps. Il lui faut fixer les traits de cette bible vivante avant de la voir transformée et corrompue par les signes de la modernité. Aussi travaille-t-il avec acharnement, en tant qu'ethnographe, à capter et comprendre les différents types physiques qu'il croise sur le chemin. Dans ce conservatoire à ciel ouvert, Tissot, le portraitiste et l'amoureux des étoffes, s'attache avant tout aux visages et aux vêtements. Ces physionomies d'arméniens, avec leur barbe, leur tunique, ne sont-elles pas celles-là mêmes qu'arboraient les prophètes il y a deux mille ans ?

stehengeblieben scheint. Sein Aufenthalt im Heiligen Land ist für Tissot nicht nur eine Reise in die Vergangenheit, sondern auch ein Wettlauf gegen die Zeit. Mit allen Mitteln versucht er, die Spuren der Bibel festzuhalten, bevor diese durch die Moderne verwischt werden. Darüber hinaus dokumentiert er fast schon in der Rolle eines Ethnographen die unterschiedlichen Menschentypen, die seinen Weg kreuzen. In diesem lebendigen Museum unter freien Himmel widmet sich der Porträtist und modebegeisterte Maler vor allem den Gesichtern und der Kleidung. Vielleicht sieht er in den Armeniern mit ihren Bärten und Gewändern, die Physiognomie der Propheten vor 2000 Jahren.

la Tierra Santa no fue solo un viaje al pasado, sino también una carrera contra el tiempo. Trató, por todos los medios, de captar las huellas de la Biblia antes de que se desdibujasen con la modernidad. Además, casi documentó en el papel de un etnógrafo los diferentes tipos de personas que se cruzaron en su camino. En este animado museo al aire libre, el pintor retratista y amante de la moda se dedica sobre todo al rostro y a la ropa. Quizás vio en los armenios, con sus barbas y ropas, la fisonomía de los profetas hace 2000 años.

apenas uma viagem ao passado, mas também uma corrida contra o tempo. Por todos os meios, ele tenta capturar os traços da Bíblia antes que eles sejam apagados pela modernidade. Além disso, ele quase documenta no papel de etnógrafo os diferentes tipos de pessoas que cruzam seu caminho. Neste animado museu ao ar livre, o retratista e pintor amante da moda dedica-se sobretudo a rostos e roupas. Talvez ele veja nos armênios com suas barbas e vestes a fisionomia dos profetas há 2000 anos.

Voor Tissot is zijn verblijf in het Heilige Land niet alleen een reis naar het verleden, maar ook een race tegen de tijd. Hij probeert met alle middelen de sporen van de Bijbel vast te leggen, voordat ze door de moderne tijd worden weggewist. Daarnaast documenteert hij bijna in de rol van een etnograaf de verschillende menstypes die op zijn pad komen. In dit levendige museum in de openlucht wijdt de portrettist en schilder met voorliefde voor de mode zich vooral aan gezichten en kleding. Misschien ziet hij in de Armeniërs met hun baarden en gewaden de fysionomie van de profeten van 2000 jaar geleden.

Haram: Mosque of Es-Sakrah also called Mosque of Omar, Jerusalem

Haram : mosquée Es-Sakrah, dite d'Omar, à Jérusalem

Haram: Es-Sakrah-Moschee auch Omar-Moschee genannt, Jerusalem

Haram: Mezquita de Es Sakrah, también llamada Mezquita de Omar, Jerusalén

Haram: Mesquita Es Sakrah também chamada Mesquita Omar, Jerusalém

Haram: Es Sakrah moskee, ook Omarmoskee genoemd, Jeruzalem

1886/87 or 1889, Pencil and ink on wove paper/Crayon et encre sur papier vélin, Brooklyn Museum of Art, New York

The Southwest Corner of the Esplanade of the Haram, The Ancient Temple
L'Angle sud-ouest de l'esplanade du Haram, l'ancien temple
Südwestliche Ansicht des Vorplatzes des Haram, ehemaliger Tempel
Vista suroeste de la explanada de Haram, antiguo templo
Vista sudoeste do pátio do Haram, antigo templo
Zuidwestelijk zicht op het voorplein van Haram, de voormalige tempel

c. 1886-94, Oil on board/Huile sur carton, 36,7 × 51,4 cm, Brooklyn Museum of Art, New York

An Armenian

Un Arménien

Ein Armenier

Un armenio

Um arménio

Een Armeniër

1886/87 or 1889, Pencil and ink on paper/Crayon et encre sur papier, 18,1 × 11,9 cm, Brooklyn Museum of Art, New York

Joseph of Arimathaea
Joseph d'Arimathie
Josef von Arimathäa
José de Arimatea
José de Arimatéia
Jozef van Arimathaea

c. 1886-94, Gouache and graphite on grey
wove paper/Gouache et graphite sur
papier vélin gris, 14,4 × 11 cm, Brooklyn
Museum of Art, New York

Woman of Cairo

Femme du Caire

Frau aus Kairo

Mujer de El Cairo

Mulher do Cairo

Vrouw uit Caïro

1886/87 or 1889, Pencil and ink on paper/
Crayon et encre sur papier, 18,3 × 11,9 cm,
Brooklyn Museum of Art, New York

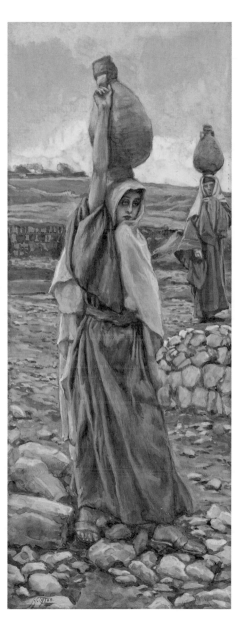

The Holy Virgin in her Youth
La Sainte Vierge jeune
Die Heilige Jungfrau in ihrer Jugend
La Santísima Virgen en su juventud
A Santíssima Virgem na sua juventude
De Heilige Maagd in haar jeugd

c. 1886-94, Gouache and graphite on grey
wove paper/Gouache et graphite
sur papier vélin gris, 21,9 × 8,6 cm,
Brooklyn Museum of Art, New York

Jews and Yemenites, Jerusalem

Juifs et Yéménites à Jérusalem

Juden und Jemeniten in Jerusalem

Judíos y yemenitas en Jerusalén

Judeus e iemenitas em Jerusalém

Joden en Jemenieten in Jeruzalem

1886/87 or 1889, Pen and ink on wove paper/Crayon et encre sur papier vélin, 11,9 × 17,9 cm,
Brooklyn Museum of Art, New York

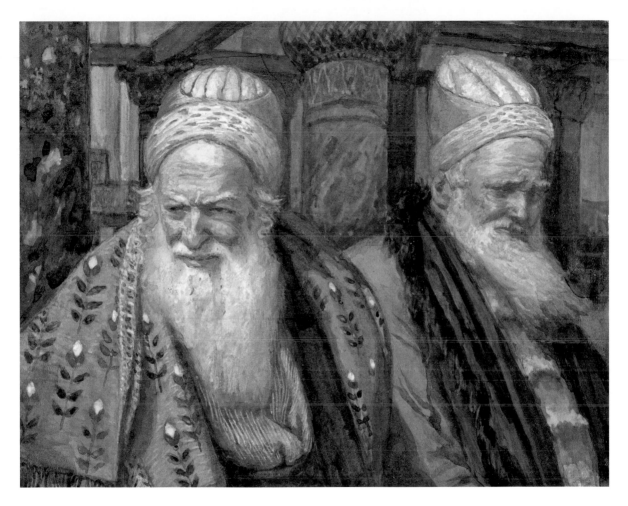

Annas and Caiaphas
Anne et Caïphe
Hannas und Kajaphas
Hannas y Kajaphas
Hannas e Kajaphas
Annas en Kajafas

c. 1886-94, Gouache and graphite on grey wove paper/Gouache et graphite sur papier vélin gris, 13,2 × 16,7 cm, Brooklyn Museum of Art, New York

Woman and Child of Jericho

Femme et enfant de Jéricho

Frau und Kind aus Jericho

Mujer y niño de Jericó

Mulher e criança de Jericó

Vrouw en kind uit Jericho

1886/87 or 1888/89, Pencil and ink on paper/Crayon et encre sur papier, 17,9 × 11,9 cm, Brooklyn Museum of Art, New York

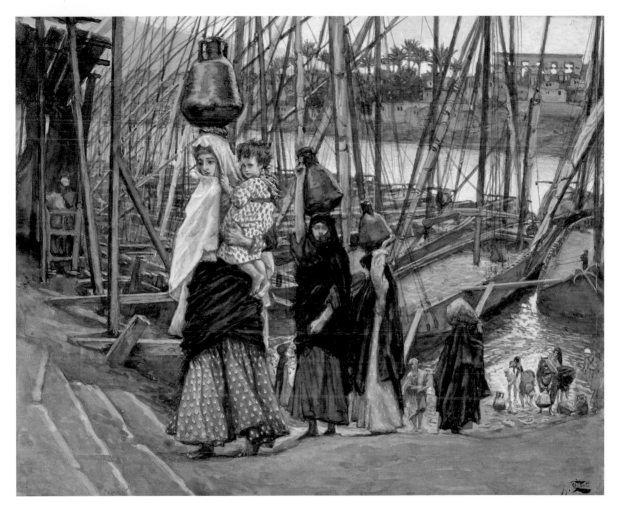

The Sojourn in Egypt

Séjour en Égypte

Der Aufenthalt in Ägypten

La estancia en Egipto

A estadia no Egito

Het verblijf in Egypte

c. 1886-94, Gouache and graphite on grey wove paper/Gouache et graphite sur papier vélin gris, 17 × 20,8 cm, Brooklyn Museum of Art, New York

Half Way Up the Mount of Olives

À mi-côte du mont des Oliviers

Auf halber Höhe des Ölbergs

À mi-hauteur du mont des Oliviers

A meio caminho do Monte das Oliveiras

Halverwege de Olijfberg

1886/87 or 1889, Pencil and ink on paper/Crayon et encre sur papier, 11,9 × 18,3 cm,
Brooklyn Museum of Art, New York

The Exhortation to the Apostles
Recommandation aux apôtres
Jesus ermahnt die Apostel
La exhortación de Cristo a los doce apóstoles
Jesus admoesta os apóstolos
Jezus vermaant de apostelen

c. 1886-96, Gouache and graphite on grey wove paper/Gouache et graphite sur papier vélin gris,
16,5 × 22,2 cm, Brooklyn Museum of Art, New York

Moses and Jethro

Moïse et Jethro

Moses und Jitro

Moisés y Jitro

Moisés e Jitro

Mozes en Jitro

c. 1886-1900, Watercolor/Aquarelle,
Jewish Museum, New York

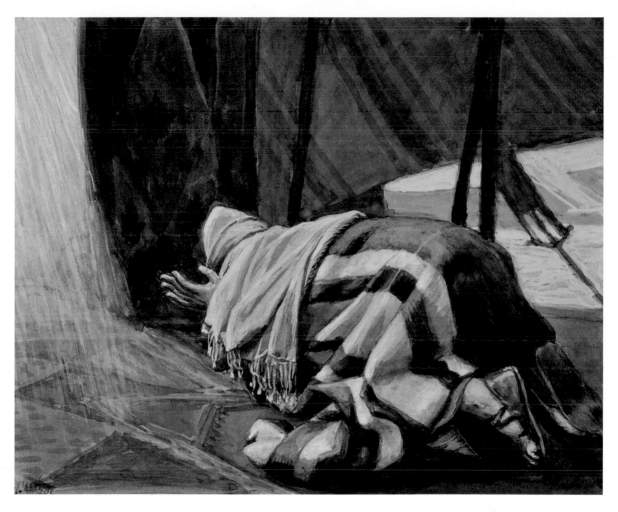

God's Promise to Abraham

La Promesse de Dieu à Abraham

Gottes Versprechen an Abraham

La promesa de Dios a Abraham

A promessa de Deus a Abraão

God's belofte aan Abraham

c. 1896-1902, Gouache on board/Gouache sur carton, 12,3 × 15 cm, Jewish Museum, New York

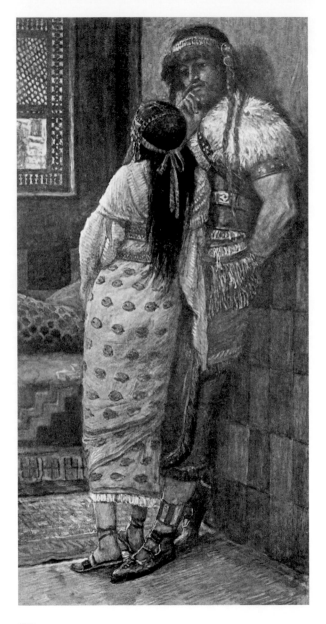

Samson and his Wife

Samson et sa femme

Simson und seine Frau

Sansón y su esposa

Sansão e sua esposa

Simson en zijn vrouw

c. 1896-1902, Gouache on board/Gouache sur carton,
Jewish Museum, New York

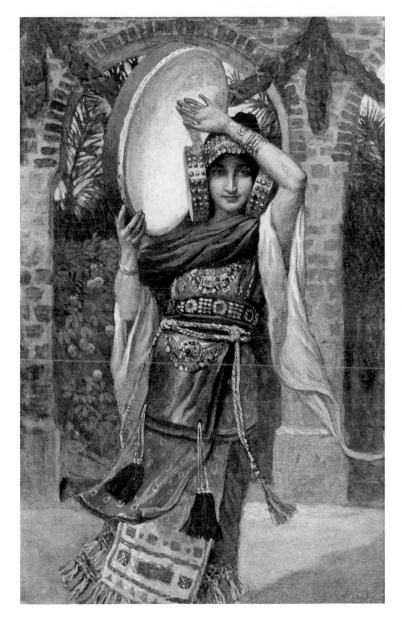

Jephthah's Daughter

La Fille de Jephté

Jiftachs Tochter

La hija de Jiftach

Filha de Jiftach

Jiftachs dochter

c. 1896-1902, Gouache on board/Gouache sur carton,
28,9 × 17,8 cm, Jewish Museum, New York

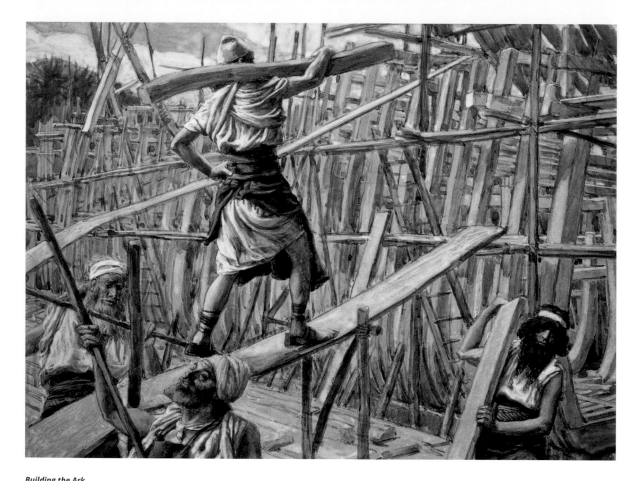

Building the Ark

La Construction de l'arche

Der Bau der Arche

La construcción del arca

A construção da arca

De bouw van de ark

c. 1896-1902, Gouache on board/Gouache sur carton, 21,5 × 28,8 cm, Jewish Museum, New York

The Deluge

Le Déluge

Die Sintflut

El diluvio

O Dilúvio

De zondvloed

c. 1896-1902, Gouache on board/Gouache sur carton, 26,6 × 22,4 cm, Jewish Museum, New York

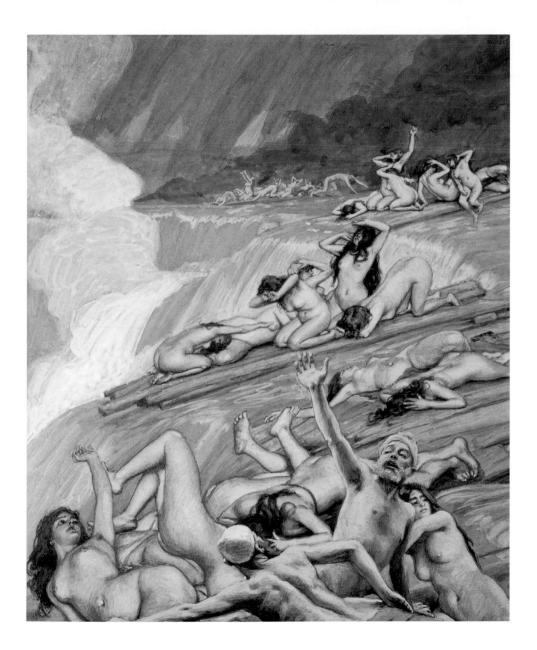

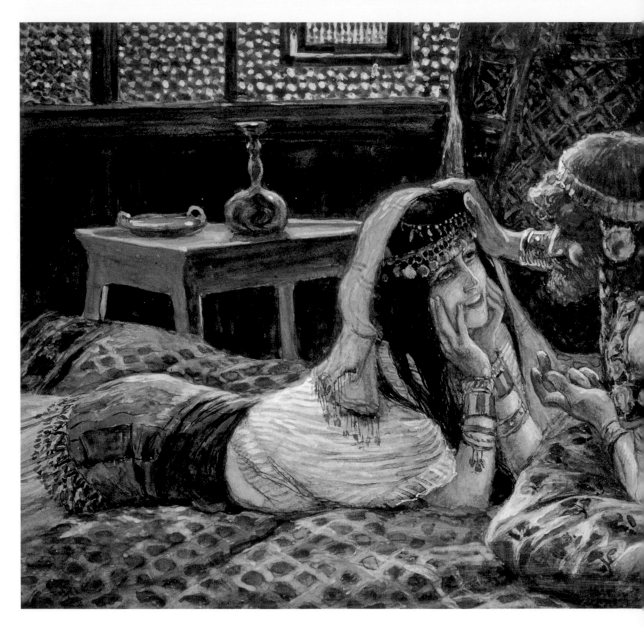

Samson and Delilah

Samson et Delilah

Simson und Delila

Sansón y Dalila

Sansão e Dalila

Simson en Delilah

*c. 1896-1902, Gouache on board/Gouache sur carton,
Jewish Museum, New York*

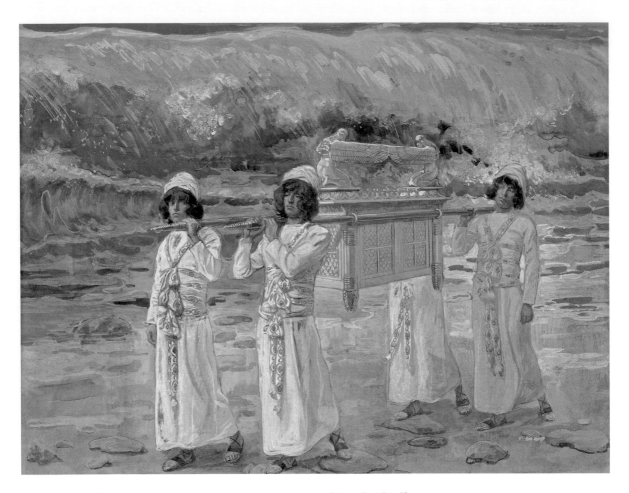

The Ark Passes Over the Jordan

L'Arche passe le Jourdain

Die Bundeslade beim Überqueren des Jordan

El Arca sobre el Jordán

A Arca da Aliança Cruzando o Jordão

De Ark van het Verbond die de Jordaan oversteekt

c. 1896-1902, Gouache on board/Gouache sur carton, 21,4 × 27,6 cm, Jewish Museum, New York

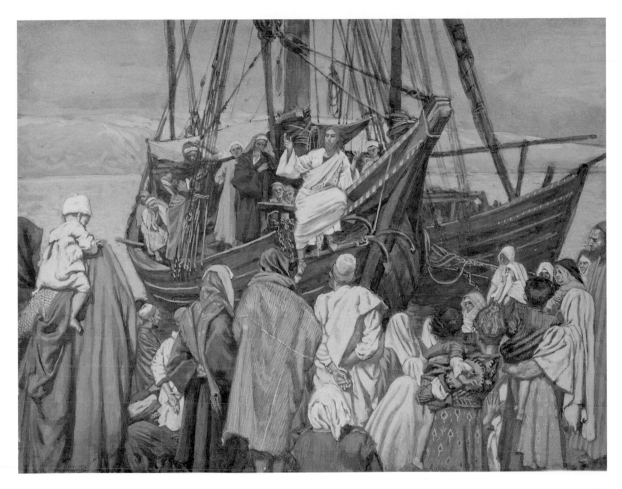

Jesus Preaches in a Ship
Jésus prêche dans une barque
Jesus predigt von einem Schiff
Jesús predica en un barco
Jesus prega sobre um navio
Jezus predikt van een schip

c. 1886-94, Gouache and graphite on grey wove paper/Gouache et graphite sur papier vélin gris,
16,2 × 21,1 cm, Brooklyn Museum of Art, New York

185

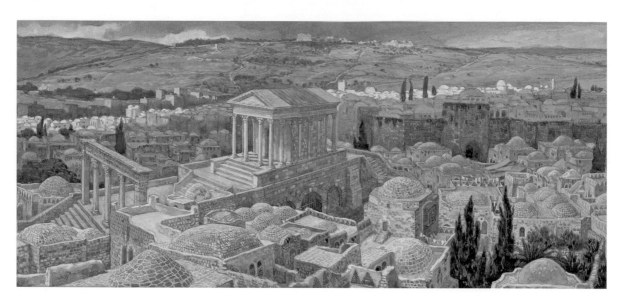

The Pagan Temple Built by of Hadrian on the Site of Calvary

Le Temple païen construit par Hadrien sur l'emplacement du Calvaire

Der heidnische Tempel von Hadrian über dem Golgathafelsen

El templo pagano construido por Adriano en el sitio de El Calvario

O templo pagão de Adriano sobre o Calvário

De heidense tempel van Hadrianus boven de Golgotafelsen

c. 1886-94, Gouache and graphite on grey wove paper/Gouache et graphite sur papier vélin gris, 16 × 35,1 cm, Brooklyn Museum of Art, New York

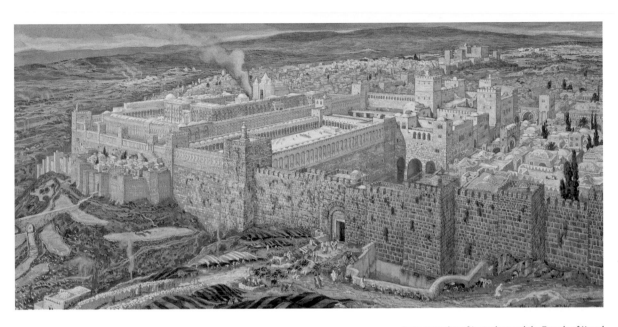

Reconstruction of Jerusalem and the Temple of Herod
Reconstitution de Jérusalem et du temple d'Hérode
Rekonstruktion von Jerusalem und dem Tempel des Herodes
Reconstrucción de Jerusalén y del Templo de Herodes
Reconstrução de Jerusalém e do Templo de Herodes
Wederopbouw van Jeruzalem en de tempel van Herodes

c. 1886-94, Gouache and graphite on grey wove paper/Gouache et graphite sur papier vélin gris,
21 × 43,3 cm, Brooklyn Museum of Art, New York

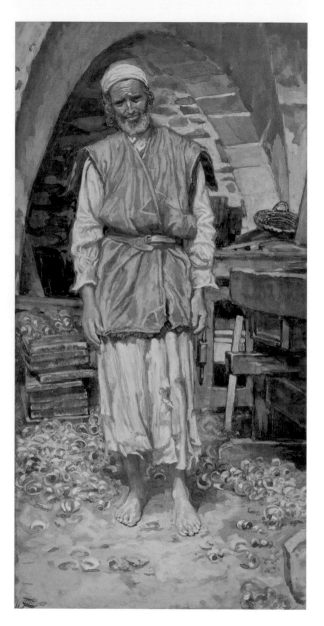

Saint Joseph

Saint Joseph

Josef von Nazaret

José de Nazaret

José de Nazaré

Jozef van Nazareth

c. 1886-94, Gouache and graphite on grey wove paper/Gouache et graphite sur papier vélin gris, 23,3 × 12 cm, Brooklyn Museum of Art, New York

Herod

Hérode

Herodes

Herodes

Herodes

Herodes

c. 1886-94, Gouache and graphite on grey wove paper/Gouache et graphite sur papier vélin gris, 15,7 × 8,1 cm, Brooklyn Museum of Art, New York

Saint Luke

Saint Luc

Der heilige Lukas

San Lucas

São Lucas

Heilige Lucas

c. 1886-94, Gouache and graphite on grey wove paper/Gouache et graphite sur papier vélin gris, 13,8 × 10 cm, Brooklyn Museum of Art, New York

Saint Paul
Saint Paul
Der heilige Paulus
San Pablo
São Paulo
Heilige Paulus

c. 1886-94, Gouache and graphite on grey wove paper/
Gouache et graphite sur papier vélin gris, 16,5 × 10 cm,
Brooklyn Museum of Art, New York

Judas Leaves the Cenacle

Judas quitte le Cénacle

Judas verlässt den Kreis der Jünger

Judas sale del Cenáculo

Judas deixa o círculo dos discípulos

Judas verlaat de kring van discipelen

c. 1886-94, Gouache and graphite on grey wove paper/
Gouache et graphite sur papier vélin gris, 22,4 × 14,1 cm,
Brooklyn Museum of Art, New York

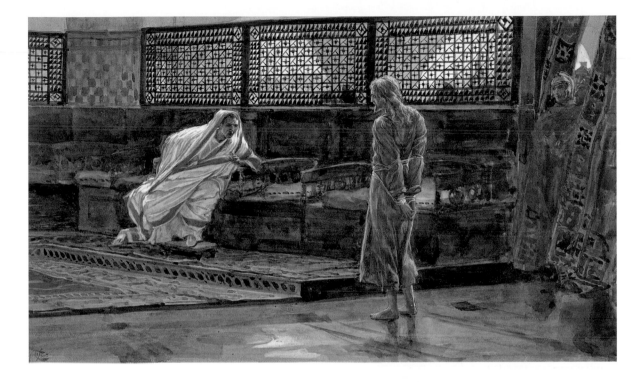

Jesus Before Pilate, First Interview
Jésus devant Pilate, premier entretien
Jesus vor Pilatus, erstes Verhör
Jesús ante Pilato, la primer entrevista
Jesus diante de Pilatos, primeiro interrogatório
Jezus voor Pilatus, eerste verhoor

c. 1886-94, Gouache and graphite on grey wove paper/Gouache et graphite
sur papier vélin gris, 16,8 × 28,6 cm, Brooklyn Museum of Art, New York

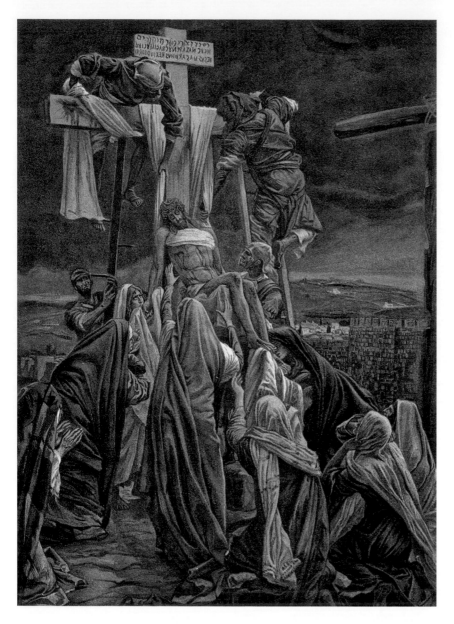

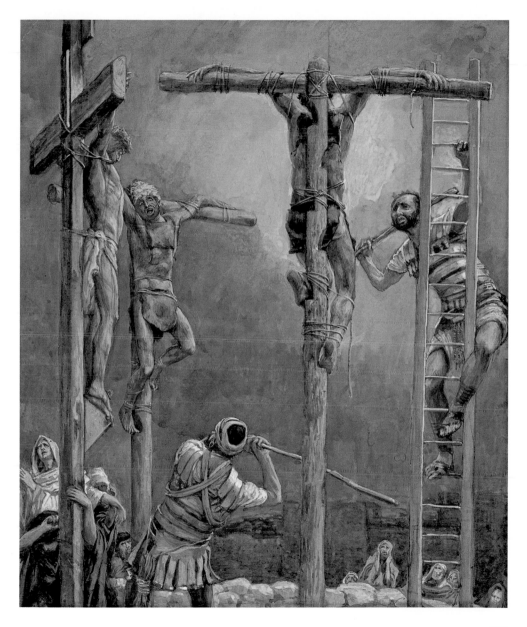

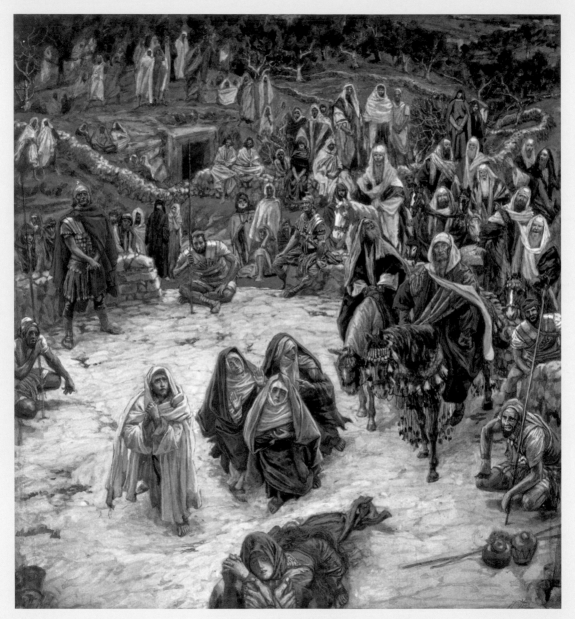

The view from the observer's perspective of the crowd and the landscape brings Tissot's crucifixion scene into a strange context. The viewer takes Christ's place. The play with perspective seems like a desecration of the main motif of Christian iconography - the crucifixion. Here it is an experience of perception for everyone.

Avec cette vue en contreplongée et en caméra subjective sur la foule et le paysage, Tissot invente une drôle de crucifixion. Le spectateur prend la place du Christ ! Tissot est-il conscient qu'il pourrait, dans cet étrange jeu de regards, désacraliser le grand motif de l'iconographie chrétienne, la crucifixion, devenue expérience de perception offerte à tous ?

Der Blick aus der Beobachterperspektive auf die Menge und die Landschaft herab rücken Tissots Kreuzigungsszene in einen merkwürdigen Kontext. Der Betrachter tritt an Christus' Stelle. Das Spiel mit der Perspektive wirkt wie eine Entweihung des Hauptmotivs der christlichen Ikonographie – der Kreuzigung. Hier ist sie eine Wahrnehmungserfahrung für alle.

La vista desde la perspectiva del observador de la multitud y del paisaje sitúa la escena de Tissot de la crucifixión en un contexto extraño. El espectador ocupa el lugar de Cristo. El juego con la perspectiva parece una profanación del motivo principal de la iconografía cristiana: la crucifixión. Aquí es una experiencia de percepción para todos.

A vista da perspectiva do observador sobre a multidão e a paisagem traz a cena da crucificação de Tissot para um contexto estranho. O espectador toma o lugar de Cristo. O jogo com perspectiva parece uma profanação do motivo principal da iconografia cristã - a crucificação. Aqui é uma experiência de percepção para todos.

De blik vanuit het perspectief van de toeschouwer op de menigte en het dalende landschap brengt Tissot's kruisigingsscène in een merkwaardige context. De toeschouwer neemt Christus' plaats in. Het spel met het perspectief werkt als een ontheiliging van het hoofdmotief van de christelijke iconografie - de kruising. Hier is het een waarnemingservaring voor iedereen.

What Our Lord Saw from the Cross

Ce que voyait Notre Seigneur du haut de la Croix

Was Christus vom Kreuz sah

Lo que nuestro Salvador vio desde la cruz

O que Cristo viu da cruz

Wat Christus vanaf het kruis zag

c. 1886-94, Gouache and graphite on grey wove paper/ Gouache et graphite sur papier vélin gris, 24,8 × 23 cm, Brooklyn Museum of Art, New York

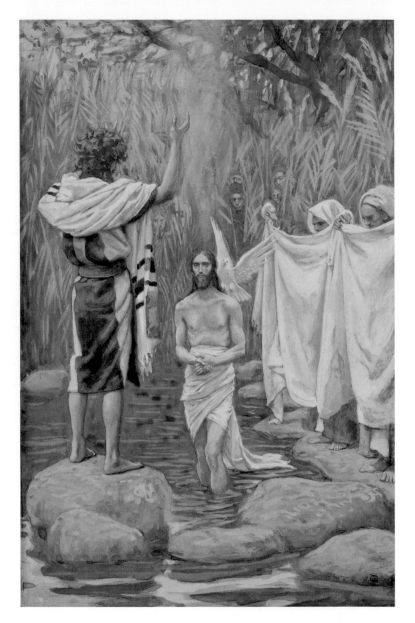

The Baptism of Jesus

Le Baptême de Jésus

Die Taufe Jesu

El Bautismo de Jesús

O Batismo de Jesus

De doop van Jezus

c. 1886-94, Gouache and graphite on grey wove paper/
Gouache et graphite sur papier vélin gris, 21,6 × 14 cm,
Brooklyn Museum of Art, New York

The Body of Jesus Carried to the Anointing Stone

Le Corps de Jésus porté à la pierre de l'Onction

Jesus Leichnam wird zum Salbungsstein getragen

El cuerpo de Jesús llevó a la piedra de la unción

O Corpo de Jesus levado à Pedra da Unção

Jezus' lijk wordt naar de zalvingssteen gedragen

c. 1886-94, Gouache and graphite on grey wove paper/Gouache et graphite sur papier vélin gris, 37,3 × 26 cm, Brooklyn Museum of Art, New York

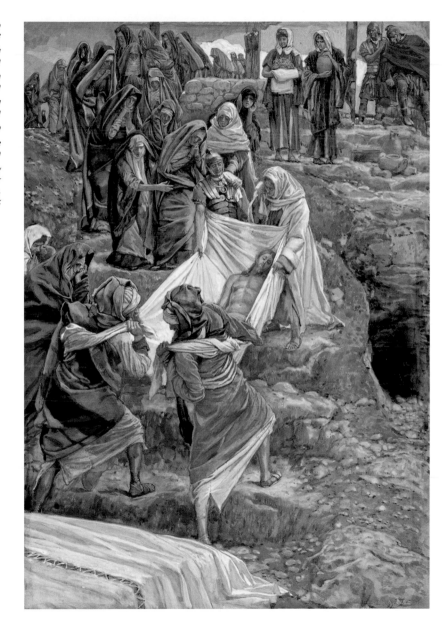

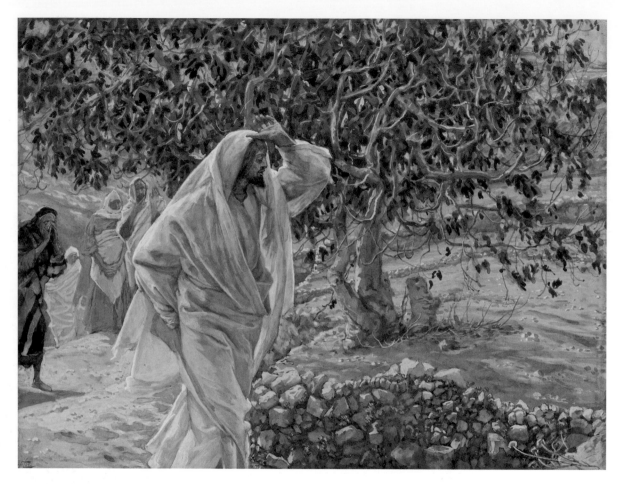

The Accursed Fig Tree

Le Figuier maudit

Der verfluchte Feigenbaum

La higuera maldita

A figueira amaldiçoada

De vervloekte vijgenboom

c. 1886-94, Gouache and graphite on grey wove paper/Gouache et graphite sur papier vélin gris,
21,3 × 27,9 cm, Brooklyn Museum of Art, New York

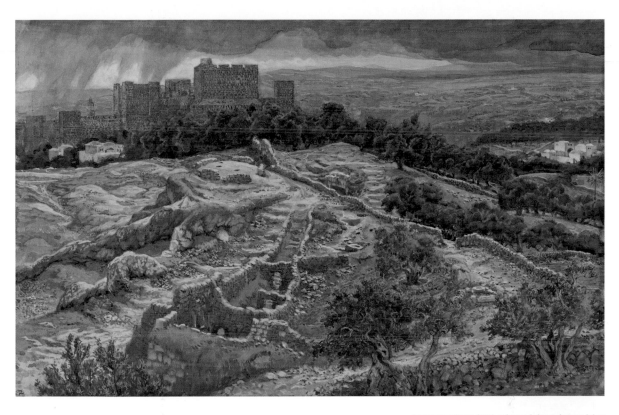

Reconstruction of Golgotha and the Holy Sepulchre

Reconstitution du Golgotha et du Saint-Sépulcre

Rekonstruktion von Golgatha und dem Heiligen Grab

Reconstrucción del Gólgota y el Santo Sepulcro

Reconstrução do Gólgota e do Santo Sepulcro

Wederopbouw van Golgotha en het Heilig Gra

c. 1886-94, Gouache and graphite on grey wove paper/Gouache et graphite sur papier vélin gris, 22,9 × 36 cm,
Brooklyn Museum of Art, New York

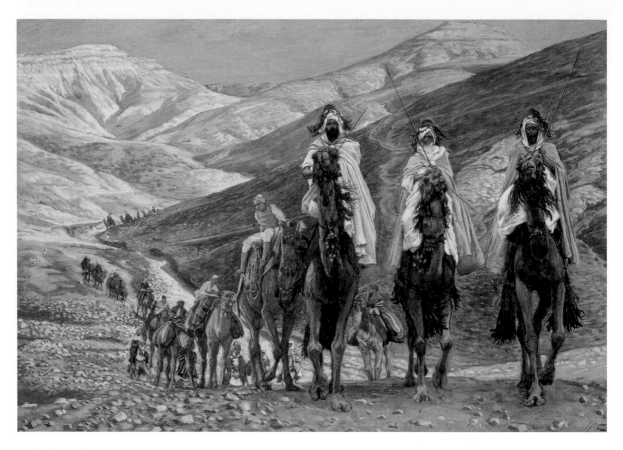

The Magi Journeying

Les Rois mages en voyage

Heilige Drei Könige auf dem Weg nach Bethlehem

Los Reyes Magos en su camino a Belén

Os Três Reis Magos a caminho de Belém

Heilige Drie Koningen op weg naar Bethlehem

c. 1886-94, Gouache and graphite on grey wove paper/Gouache et graphite sur papier vélin gris, 20,3 × 29,2 cm, Brooklyn Museum of Art, New York

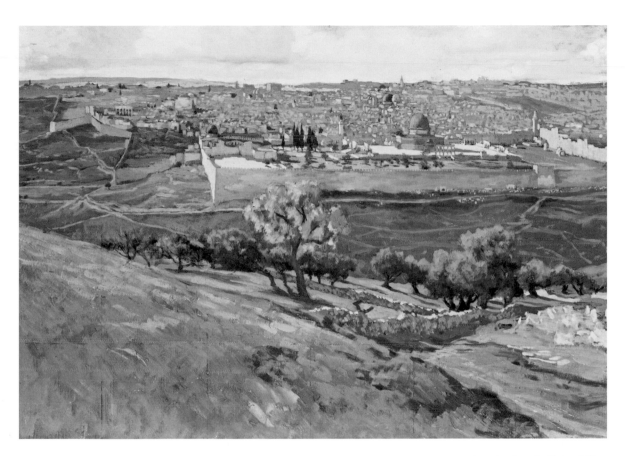

Jerusalem from the Mount of Olives

Jérusalem depuis le mont des Oliviers

Jerusalem vom Ölberg aus gesehen

Jerusalén, visto desde el Monte de los Olivos

Jerusalém vista do Monte das Oliveiras

Jeruzalem gezien vanaf de Olijfberg

c. 1886-94, Gouache and graphite on grey wove paper/Gouache et graphite sur papier vélin gris, 36,8 × 51,8 cm, Brooklyn Museum of Art, New York

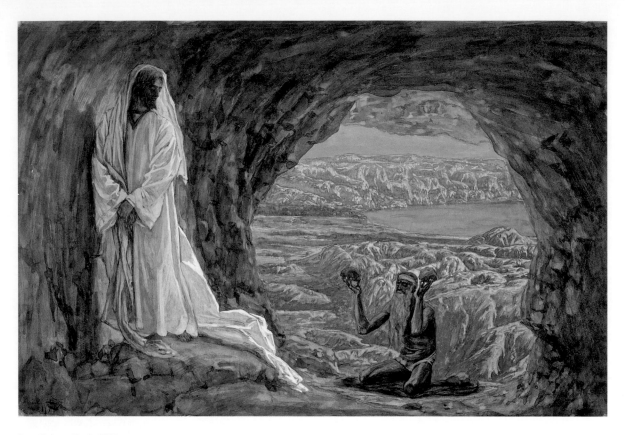

Jesus Tempted in the Wilderness

Jésus tenté dans le désert

Die Versuchung Jesu in der Wüste

Jesús tentado en el desierto

A Tentação de Jesus no Deserto

De verzoeking van Jezus in de woestijn

c. 1886-94, Gouache and graphite on grey wove paper/Gouache et graphite sur papier vélin gris, 22,5 × 33,8 cm, Brooklyn Museum of Art, New York

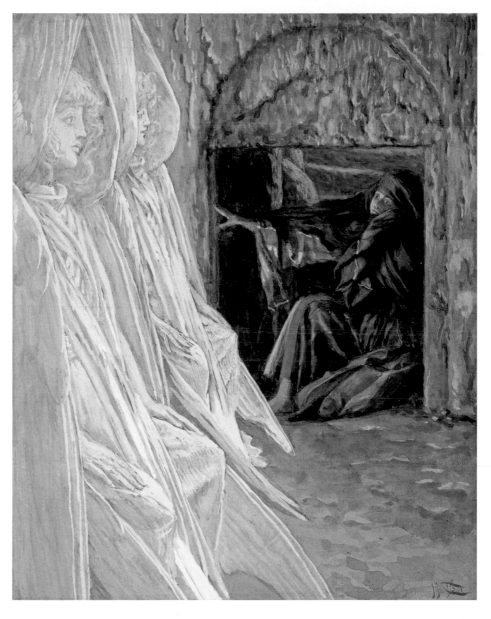

***Mary Magdalene
Questions the Angels
in the Tomb***

***Marie-Madeleine interroge
les anges dans le tombeau***

***Maria Magdalena befragt
die Engel im Grab***

***María Magdalena
pregunta a los ángeles
en la tumba***

***Maria Madalena interroga
os anjos no túmulo***

***Maria Magdalena vraagt
de engelen in het graf***

*c. 1886-94, Gouache and
graphite on grey wove
paper/Gouache et graphite
sur papier vélin gris,
18,4 × 14,6 cm, Brooklyn
Museum of Art, New York*

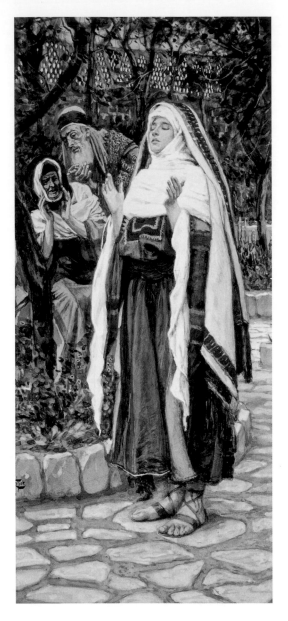

The Magnificat

Le Magnificat

Das Magnificat

El Magnificat

O Magnificat

Het Magnificat

c. 1886-94, Gouache and graphite on grey wove paper/
Gouache et graphite sur papier vélin gris, 25,5 × 12 cm,
Brooklyn Museum of Art, New York

The Adulterous Woman Alone with Jesus

La Femme adultère seule avec Jésus

Die Ehebrecherin alleine mit Jesus

La adúltera a solas con Jesús

A adúltera sozinha com Jesus

De overspelige vrouw alleen met Jezus

c. 1886-94, Gouache and graphite on grey wove paper/
Gouache et graphite sur papier vélin gris, 23,3 × 18,1 cm,
Brooklyn Museum of Art, New York

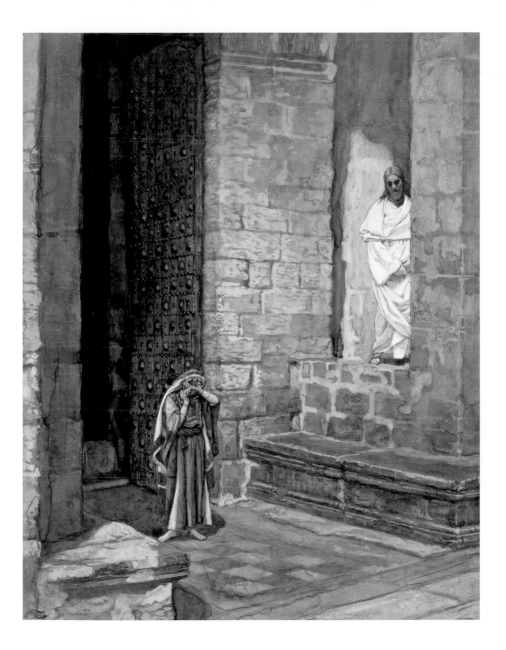

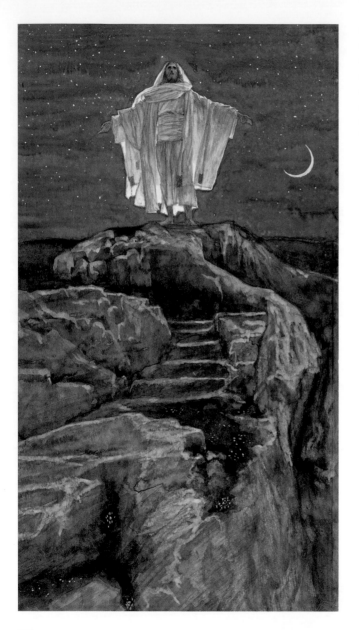

Jesus Goes Up Alone onto a Mountain to Pray

Jésus monte seul sur une montagne pour prier

Jesus steigt alleine auf einen Berg, um zu beten

Jesús acude solo a la montaña para rezar

Jesus sobe sozinho a uma montanha para rezar

Jezus beklimt een berg, alleen om te bidden

c. 1886-94, Gouache and graphite on grey wove paper/Gouache et graphite sur papier vélin gris, 28,9 × 15,9 cm, Brooklyn Museum of Art, New York

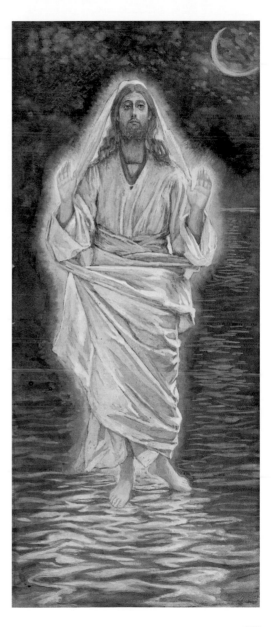

Jesus Walks on the Sea
Jésus marche sur l'eau
Jesus geht über das Wasser
Jesús camina sobre el mar
Jesus caminha sobre as águas
Jezus gaat over het water

c. 1886-94, Gouache and graphite on grey wove paper/Gouache
et graphite sur papier vélin gris, 28,4 × 12,2 cm,
Brooklyn Museum of Art, New York

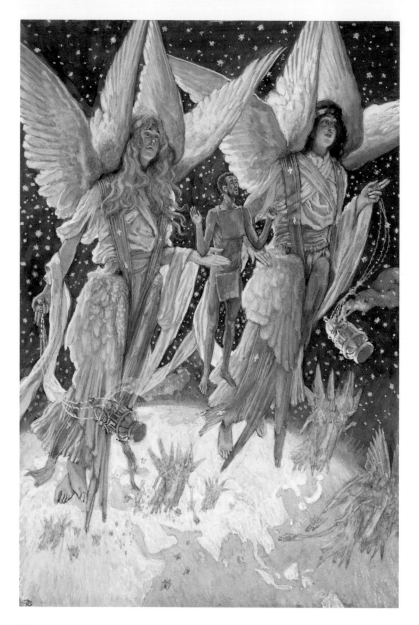

The Soul of the Good Thief
L'Âme du bon Larron
Die Seele des reuigen Schächers
El alma del penitente ladrón
A alma do ladrão penitente
De ziel van de boetvaardige dief

c. 1886-94, Watercolor and graphite on grey wove paper/Aquarelle et graphite sur papier vélin gris, 26,8 × 17,6 cm, Brooklyn Museum of Art, New York

Angels Holding a Dial Indicating the Different Hours of the Acts of the Passion

Anges tenant un cadran indiquant les différentes heures des actes de la Passion

Engel halten ein Ziffernblatt, das Zeiten der Passionsstationen angibt

Anges tenant un cadran indiquant les différentes heures des actes de la Passion

Os anjos seguram um mostrador indicando os tempos das estações de Paixão

Engelen houden een wijzerplaat vast die de tijden van de passieverblijven aangeeft

c. 1886-94, Watercolor and graphite on grey wove paper/Aquarelle et graphite sur papier vélin gris, 19,7 × 17,1 cm, Brooklyn Museum of Art, New York

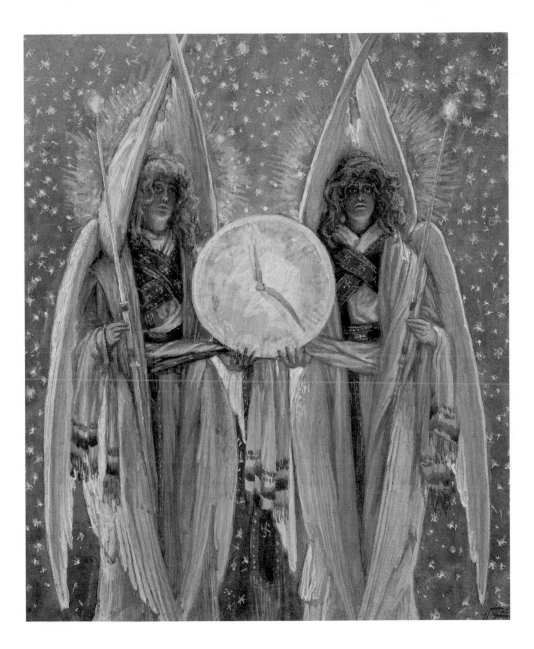

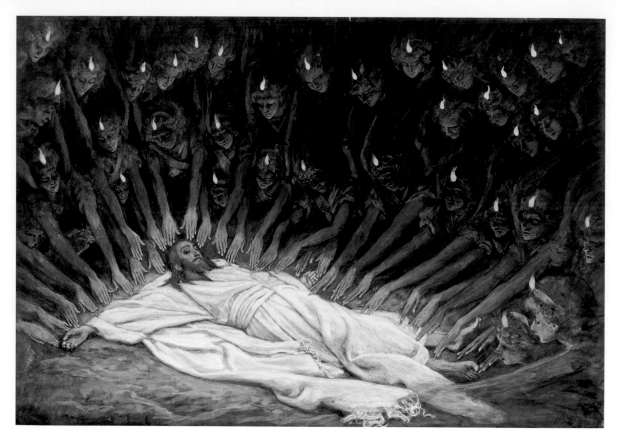

Jesus Ministered to by Angels

Jésus assisté par les anges

Die Engel dienen Jesu

Jesús asistido por los ángeles

Jesus auxiliado pelos anjos

De engelen dienen Jezus

c. 1886-94, Gouache and graphite on grey wove paper/Gouache et graphite sur papier vélin gris,
17 × 24,8 cm, Brooklyn Museum of Art, New York

Jesus Transported onto a High Mountain

Jésus transporté sur une haute montagne

Der heilige Geist trägt Jesus auf einen Berg

Jesús transportado a una alta montaña

***Jesus transportado para
uma montanha alta***

Jezus getransporteerd naar een hoge berg

*c. 1886-94, Gouache and graphite on grey
wove paper/Gouache et graphite
sur papier vélin gris, 26,5 × 18,4 cm,
Brooklyn Museum of Art, New York*

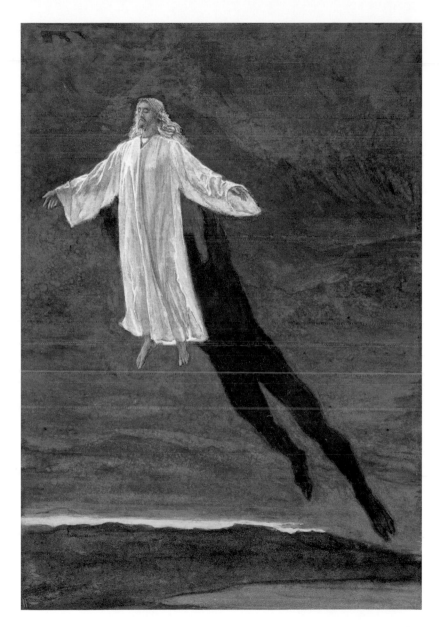

Museums
Musées

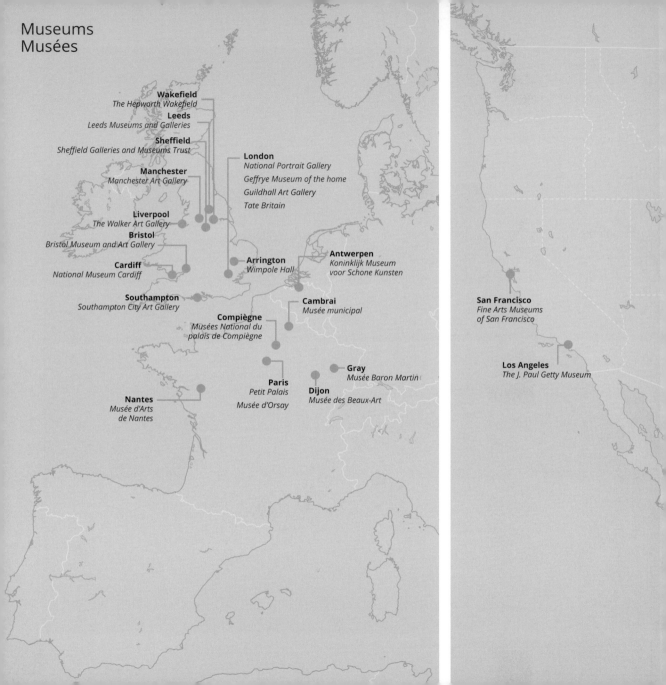

Wakefield
The Hepworth Wakefield

Leeds
Leeds Museums and Galleries

Sheffield
Sheffield Galleries and Museums Trust

London
National Portrait Gallery

Geffrye Museum of the home

Guildhall Art Gallery

Tate Britain

Manchester
Manchester Art Gallery

Liverpool
The Walker Art Gallery

Bristol
Bristol Museum and Art Gallery

Cardiff
National Museum Cardiff

Arrington
Wimpole Hall

Antwerpen
*Koninklijk Museum
voor Schone Kunsten*

Southampton
Southampton City Art Gallery

Cambrai
Musée municipal

Compiègne
*Musées National du
palais de Compiègne*

Gray
Musée Baron Martin

Paris
Petit Palais

Musée d'Orsay

Dijon
Musée des Beaux-Art

Nantes
*Musée d'Arts
de Nantes*

San Francisco
*Fine Arts Museums
of San Francisco*

Los Angeles
The J. Paul Getty Museum

Minneapolis
Minneapolis Institute of Art

Ottawa
National Gallery of Canada

Montréal
Musée des Beaux-Arts

Toronto
Art Gallery of Ontario

Williamstown
The Clark

Providence
Rhode Island School of Design Museum

Hamilton
Art Gallery of Hamilton

Buffalo
Albright Knox Art Gallery

Toledo
Toledo Museum of Art

Cleveland
The Cleveland Museum of Art

Hartford
Wadsworth Atheneum Museum of Art

New York
The Metropolitan Museum of Art

Jewish Museum

Brooklyn Museum

Cincinnati
Cincinnati Art Museum

Washington
National Gallery of Art

New Orleans
New Orleans Museum of Art

Sydney
Art Gallery of New South Wales

Auckland
Auckland Art Gallery Toi o Tāmaki

Dunedin
Dunedin Art Gallery

Recommended Literature

Russel Ash, *James Tissot,* New York,
Abrams books, 1992

Melissa E. Buron (dir), *James Tissot,*
New York, 2019

Nancy Rose Marshall, Malcolm Warner,
James Tissot: Victorian life, modern love,
New Haven, 1999

Christopher Wood, *The Life and Work of Jacques
Joseph Tissot, 1836-1902,* London, 1986

Littérature recommandée

Collectif, *James Tissot 1836-1902,* catalogue de
l'exposition au Petit Palais 5 avril-30 juin
1985, Paris, 1985

Collectif, *James Tissot et ses maîtres,* Paris,
Somogy éditions, musée d'Arts de Nantes,
2005

La Vie de notre-seigneur Jésus-Christ, illustré par
James Tissot, tomes 1 & 2 Paris, éditions
Mame, 1897